U0036485

DESIGN+
DECORATION

設計 + 裝修

CONTENTS
目錄

緒論
PREFACE chapter 1

01 序文

/01

序

文/姚德雄

現任
姚德雄聯合設計顧問有限公司 創意指導

學歷
國立台灣藝術大學美術學院藝術學碩士 (MFA)

經歷
中華民國建築物室內裝修專業技術人員協會 第五屆理事長
國立台灣藝術學院傑出校友
教育部技術及職業教育名人錄

室內設計 (interior design) 在 1960 年代從建築設計中分離出來，主要的任務類別產生改變。嚴格的說，是設計工作的任務分配改變，影響設計的執行方式。台灣在 1960 年代末期因經濟發展穩定，國際貿易的品牌代工和人民的勤奮，創造了經濟奇蹟和國民所得的提升，觀光產業和房地產業興起，鼓勵了建築設計與室內設計的行業，從本土傳統與國際經驗接軌，產生第一波的蓬勃現象。

設計業是一種服務業，是一種文化創意的思維來服務各項產業，如：房地產業、百貨零售業、觀光產業、醫療產業及其他文化產業。透過室內裝修工程的執行，創造出在各項產業的室內設計產值，已經超越了建築設計工作了。室內設計在台灣文化創意產業中，被歸類為「建築設計類」，根據「2008 台灣文化創意產業發展年報」所列資料，室內設計在年營業額及其年度比例上，均遠遠超過建築設計，充分突顯其專業價值與貢獻。

1996 年政府關切室內裝修的公共安全管理，開始從建築技術法令中，衍伸出室內裝修相關規定，也規範出「建築物室內裝修專業技術人員」的訓練與資格，這對於在產業中建立起「公共安全」的標準。但在文化創意的「室內設計」層次，尚無具體的辦法可以來支撐台灣多年來的「設計軟實力」(soft power)。

本協會創會 13 年來，經四任理事長的辛勞經營與貢獻，一直努力的發展室內設計的軟實力，以期獲得政府主管當局的重視與認定。但十幾年來政府主管機關多在閃避這個話題，僅由內政部營建署主管的「室內裝修專業技術人員」層級，提升到「室內裝修技術士」由勞委會來掌管與訓練，這些都是屬於「室內設計」執行創意與美學；而「室內裝修」來執行「實現」(realization) 工程，其中涵蓋勞工安全，衛生管理與環境保護等位階的管理層面。所以並不包含「文化創意」的「室內設計」層級，更遑論「創意」、「美學」的「軟實力」，在 21 世紀的全球化競爭中，將無法展現台灣的世界地位。

2009 年中，我等有幸被推選為第五屆的理監事，如履薄冰般凝聚共識，覺得這幾十年來的「台灣軟實力」不應被政府的疏忽而產生斷層，以本協會不自量力的推動一些「專業經驗」須求覺得較重要的活動。首先，「設計」工作需要以「論述」推動「創意」，以「機能」解決「使用者」（客戶）的使用與操作（營運）需求，以「技術」解決工作的執行與工程品質，所以創辦了 CNAID「建築 + 裝修」季刊。

許多資深的設計師都知道，在他們過去的成長經驗中，手腦並用是最直接可以表現設計表現 (performance) 的優劣，但自從電腦出現在生活中後，電腦的 CAD(輔助系統) 卻成了主流，它與視覺並用，但與人腦的關係並不是很直接，協會理監事們憂心忡忡，倡議辦理「室內設計手繪圖競賽」，本項活動自 2010/07 開始籌劃，至 2011/07 頒獎，前後整整一年，獲得許多產業廠商的熱列贊助，也獲得全台 25 所大學系所及社會人士的響應，協會敦聘產、官、學各界的前輩與先進們組成評審委員會。經過初選與決選，最後終於在 07/09 在台北維多麗亞酒店公開評選揭曉，雖然第一次舉辦，瑕庇難免，卻也獲得產學界正面的肯定。活動結束後，協會也邀請部份評審委員，及活動組的理監事們開會檢討，希望在往後的活動中，建立起進一步的嚴謹規範。

也是同樣的宗旨，在廠商熱烈的贊助中，我們也針對產學脫節的現象研究，學界的基礎與業界的經驗如何傳承，專業廠商的資訊如何進入學界，或以學術界的觀點來詮釋廠商的專業，以協會作為平台將專業廠商的技術和訊息傳達給學界，使學生在學期間可以接觸到業界所用的材料或工法

的資源。我們也邀請專業前輩或協會會員，將各種產業的設計經驗以非專案的形式，針對觀念、程序、技術、細部等，提供經驗以論述方式來表現，以半「工具書」概念來表達，希望這本「書」非短暫時間性的效果，可以提供讀者作為較長時間的重要參考「手冊」或「書籍」，而不是圖片取勝的「雜誌」型態的視覺效果，讓讀者只是在取得「造型」或「色彩」的書，希望可以從這本書中得到「機能」（function）和「操作」（operation）的「how」的初步概念，以作為「設計」的扎實基礎，發展未來這一世紀中的「軟實力」。

本書的完成，首先要感謝召集人陳淑美老師，她是一位資深的設計師，也是大學教設計學的教授，以她的熱心與專業才促成本書的成果。還有許多編輯委員，如王悟生老師、陳子淳老師、楊松裕老師、陳德貴老師、呂哲宏設計師、陳鼎周老師，及秘書處趙淑燕秘書長、邱振榮副秘書長和廖玉琪秘書，沒有他們的辛苦付出，也無法實現協會理監事們的用心規劃。

室內設計的核心價值就是幫助「使用者」（業主）解決他們的「機能」與「營運」操作，再以設計師的美學素養與創意來包裝使用。本協會期望這只是一個開頭，拋磚引玉，讓更多的設計愛好者與學習者，有更好的能見度。也請各先進與前輩們，提出專業的指教。

觀念
CONCEPTS chapter 2

/01
設藝之間

文/譚精忠

現任
動象國際室內裝修有限公司/上海大
隱室內設計有限公司 負責人

學歷
復興商工畢業

經歷
多次榮獲世界設計大獎，例如：
1990 義大利 TECNHOTEL PACE INTERIOR
DESIGN AWARDS 優勝。
2006 ASIA PACIFIC INTERIOR DESIGN
AWARDS（亞太區室內設計大獎）獲獎。
2007 JCD（Japanese Society Of Commercial
Space Designers）日本 ENJOY ─ Service
space 獲獎，Gold Prize 金獎：山妍四季接
待中心；Silver Prize 銀獎：長虹凌雲接待
中心。
2007 TID（Taiwan Interior Design Award）
台灣室內設計大獎，公共空間類 TID 獎。

前言

許多年前，我也曾是一個剛離開學校的社會初學者，帶著一顆對設計充滿無限想像憧憬，對創新盈滿源源動力熱忱的初心，闖入了設計的大環境中，開始如海綿般不斷地學習、吸收、甚至碰撞；而於多年的工作歷練後，原本悠遊的設計的自由度，需被設限在諸多務實的框架中，設計的成熟度，也一再需以社會常態所能接受的價值觀來定義；逐漸地，就如同許許多多設計界的前輩們，設計的廣度已飽受日積月累的社會慣性所羈絆著，曾幾何時，也以為這就是室內設計者的宿命了。

近幾年因緣際會，由於工作上的關係，有機會接觸到許多各式各樣的藝術工作者，這群跨越國界，跨越領域的藝術人，有的是畫家、有的從事雕塑創作、有的擅長裝置藝術表現、有的以攝影傳達他們內心對這塊土地深沉的感受……，看著他們於創作時的專注，我深深地被感動著，也讓我想起那段被我漸漸遺忘的過去，那段我願意去接受、去懷疑、去對所有的可能性敞開心胸嘗試的曾經；我因而被他們靈光乍現的美麗作品極度吸引，對他們始終執著的創作過程感到驚訝，也會因為在與他們合作的過程中擦撞出不同火花，而再度重溫了一次淋漓盡致的創作快感。

我驚覺，每看著他們一次，我回到原點的機會就多了一次，所以在今年初，我自費出版了「初心集」，將每次與藝術家合作，尋找創作初心點滴的過程記錄下來，與我周遭的人分享，也開始嘗試將藝術創作與空間設計作結合，定義了我近期甚至未來著重發展的一個方向定位，那就是「設藝之間」，一個「設計與藝術對話後的新生活空間」；設計與藝術 應該如何連結？如何對話？我不知道標準答案，我謹以我個人的想法去解讀，不斷地嘗試及測試下去，看看開花結果時，會是如何的奇花異果，褪去太多的拘束與羈絆，期望

於脫離常軌和規範下，能有新的突破，以及一個新的空間概念及與藝術結合、對話後的實踐。所以謹於此書摘選一些案例與諸位分享，也期望能衝擊出閱讀者可能已淡忘的那顆「初心」。

· 「The Ark_諾亞方舟」，
藝術創作：北村奈良子（日籍）。

雖然不是一件與空間結合的創作，但我被她在創作上執著且敬業的態度而感動。在尚未談及預算及報酬前，北村已認真地與我進行長達半年的溝通與討論，也為了作品中的各式動物造型，北村主動到動物園寫生，並且將素描的原稿剪下寄來給我（圖2），在製作動物的雛形過程，都會將雛形以厚厚的信封裝入，併詳註尺寸及她的想法，而為了決定方舟的樣子，北村也製作了三個方案裝入親手訂製的紙盒（圖3, 4）寄來；每次收到她寄來親手製作的作品，心中都會揚起一股暖意，因為她是如此地慎重與認真，自在與感性；最終我們共同完成了此件創作，也放在我辦公室重要的位置（圖5），並且最後我又收到了一張她親手製作的「感謝函」（圖6），我想在這裡我要與諸位分享的，就是我感受到一位日本藝術家，她所擁有的執著、敬業與先不計得失，只為完成一個藝術創作的那種純淨而積極的態度，或許值得長期

1

Go To The Zoo

因為【諾亞方舟】這件雕塑作品需
要很多動物，北村便主動去動物園
寫生，畫出很多動物的造型。然後
，她把這些畫稿用剪刀剪下來，放
進佈告欄裡寄給我，她便認真的建築
出她對「諾亞方舟」的概念和想法

她會說「今天我要去動物園寫生，因
為我想更瞭解動物身上的顏色」，也
會說「Mr. David，請問你喜歡什麼動
物呢？請給我一些建議」，等我回覆
了一些想法之後，她便認真的建築出
她對「諾亞方舟」的概念和想法

2

5

3

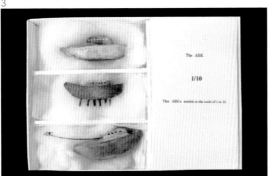

4

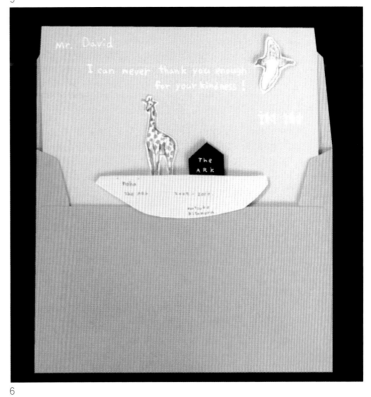

6

9

在功利價值影響下的我們，所應深思及學習的。

・高雄「都廳苑」：

一個常出現在我們周遭，我們所熟悉的台灣房地
產銷售中心案型，但我嘗試以最不商業的「類藝
展空間」手法，讓藝術品和設計空間共鳴出美麗
的聲音。在此案，結合了各領域志同道合的創作
夥伴，於空間設計的同時，就與藝術創作者共同
討論藝術呈現的各種可能性及媒材主題，讓創作
的藝術能與空間緊密的結合。(圖 7)

・影像藝術，藝術創作：林冠名。

這是一個銷售洽談空間，一個貫穿于挑高空間的玻
璃量體，環繞的大片玻璃面，恰可成為影像藝術展
演的舞台；而高雄為台灣的海洋之都，於是於藝
術創作時，就以此為發想的主題。影像藝術家林
冠名，打破一般人對於漁網只是補魚的認知，以還
原藝術原初的型式與美感想法，將偶然於海邊觀察
間歇乘風而被拉出海面，隨風舞動擺盪生姿的漁網
攝錄下來，輸出於影像膠膜上，讓這個空間，於外
成為一個視覺焦點 < 圖 8 >，於內部洽談時，讓人
產生一種特殊的靜謐感受。< 圖 9 >

・投影影像藝術，藝術創作：吳季璁。

這是一個名為「光之旋舞」的創作作品，讓一般透
過投影機呈現，大多只能在美術館演出及欣賞的影
像藝術，經過藝術家的演繹及燈源的重塑，轉便成
為室內的一般人工照明 < 圖 10, 11, 12 >。且藉由類
似時空膠囊容器裡材料的多元性，投影出各種不同
的燈光表情，並可由使用者自行更換時空膠囊內的
物品 < 圖 13 >，常常會有出乎意料、讓人驚艷的投
射效果，使得人們從原本只能靜態觀賞或被動接受

7

8

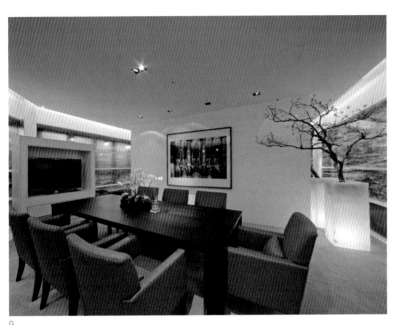

9

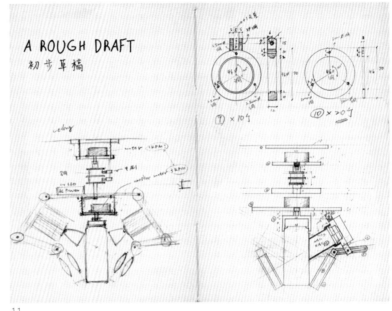

A ROUGH DRAFT
初步草稿

11

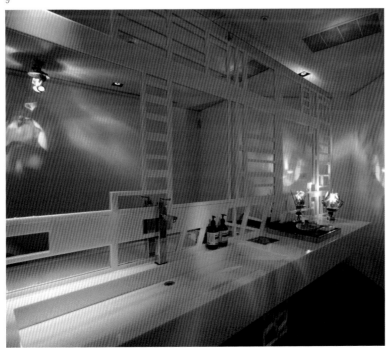

10

12

藝術傳達的角度，轉換可以與藝術創作產生主動且互動的親和力；所以藝術的呈現，不一定是得傳達嚴肅的人生課題，它也可以呈現 非常生活化的器物，隨時在人的周遭產生互動。

‧ 雕塑藝術，名為「天空」的空間與雕塑共同演出的藝術創作，雕塑創作：牟柏岩。

在接待中心廊道的底端，我請雕塑藝術家牟柏岩，以他知名的「胖子」系列，為此案量身訂製一個端景雕塑，並與空間設計共同演出 (圖 15)。

「胖子」系列，原意在傳達〝虛胖〞為社會富足演化後，一種空虛病態的概念。在雕塑雛型時，因「胖子」是背對著觀者，無法看到雕塑豐富的正面表情，因而在藝術創作討論過程，與牟柏岩共同討論出「天空」完整的裝置想法，一個虛胖的人，正氣吁吁地攀爬一道斜牆，努力地想要看到位於牆後的一片天空。胖子代表了財富累積豐富，物質世界過度滿溢的一個情況，傾斜的牆體，象徵為了功成名就，必須不斷地面對挑戰及不安的狀態，而雕塑上

方的不銹鋼鏡，意味著天使的光環，可以讓追求財富的胖子，隨時透過鏡面影像，看到自己虛胖的身軀，及為了攀牆及追求氣吁顢頇的姿態，也順勢解決了觀者無法看到胖子面部表情的缺憾 (圖 16)，而共同塑造了整體名為「天空」的裝置。

創作過程中與藝術家的討論及互動 < 圖 16>，以及現場安裝前詳細的溝通與研擬 < 圖 17>，更是此件裝置創作時，更重要的一個環節與意義，它代表著，雕塑藝術可以不再只是存在於空間中自行獨立的一個展品，更可以透過空間設計者與藝術工作者的集體創作，讓雕塑裝置，產生了與空間對話的生命力。

「藝術」，早期可能與一般人的生活是有相當的距離感，一般的觀點「藝術」更是高不可攀，是需要到特定的博物館、美術館才能觀賞的，抑或只是在富人的拍賣市場中，不斷創造天價的投資商品。但當一個社會不斷地多元發展，藝術的創作，也愈發呈現更多的面相，逐漸地朝著貼近人、走進人生活的方向來發展。而藝術與空間的結合，絕對是有它的可能性，也是身為一個專業設計工作者的我，近

年及未來，所要努力思考、發展及推廣的一個目標。在過去，藝術品經常只能是在房地產銷售時，一個錦上添花的附屬品，或是當個案完工後，純粹只是成為裝飾或填滿空間中一個空位的「擺飾品」，是毫無與空間有任何的對話與關聯，甚至常與空間有格格不入的情形，空間也因此產生負面影響，藝術品本身也變得不知所云，甚而加大人們對藝術認知的距離感。但如果能在空間的設計過程中，就邀請藝術家來介入，不就能有更多「藝術」與「空間」對話及融合共生的可能，於是我開始在參與個案規畫時，積極地尋找適切的藝術家合作，並透過藝術家和空間設計師不同的設計思維及觀察角度，經過雙方不斷的磨合後再融入，把原本各自獨立的作業，整合在同一個設計邏輯下，於是「藝術品因為空間而被襯托，空間也因為藝術品而獨一無二」，而空間將可還原它基本的本質，無須再有過多且無意義的裝飾，藝術品也因為與空間的結合後，彰顯及展演出光芒，彼此呼應，共同產生更具「生命張力」的整體感。最後，謹以幾個空間與藝術創作共存呼應的案例，與各位分享。

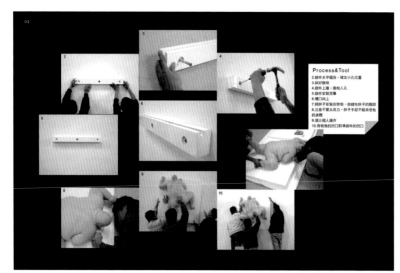

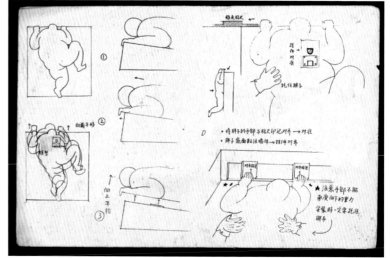

13

14

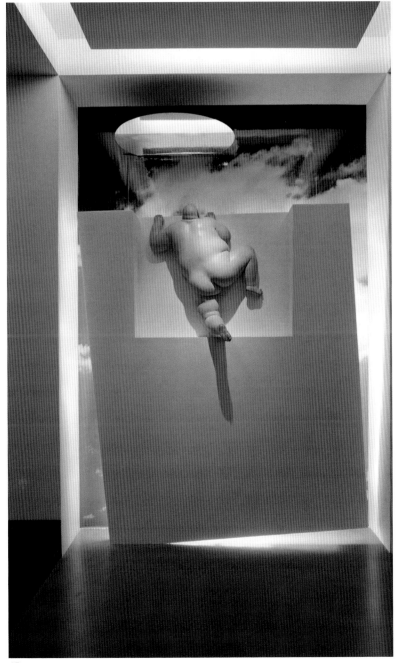

15

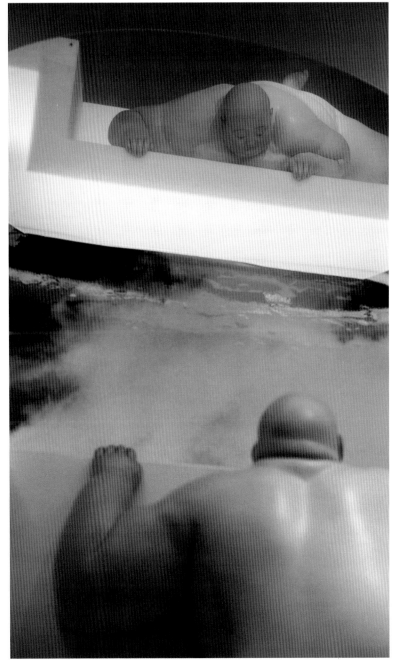

16

案例 桃園「翼 餐廳」 案例 台北「國泰天母樣品屋」

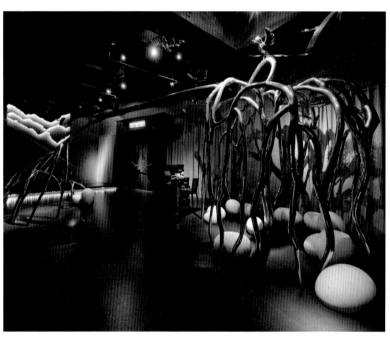

案例　「天母紘踞 接待中心＆公共設施」

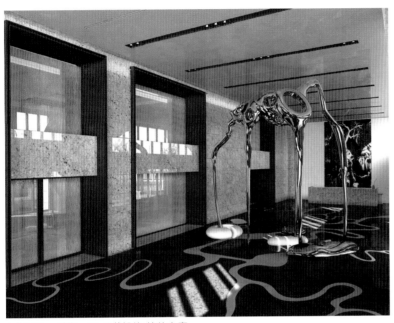

1「行雲」雕塑，于 公共設施 接待大廳

2.「行雲」雕塑 創作過程

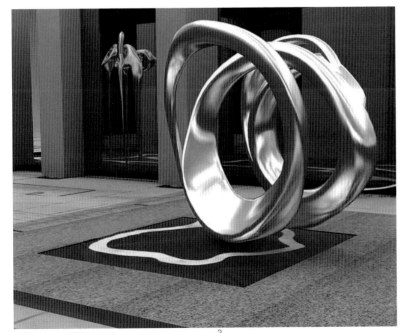

3「流水」雕塑

4「流水」雕塑 于接待會館 中心景觀

/02
空間設計中的「軟裝修與陳設」

文/姚德雄

現任
中華民國建築物室內裝修專業技術人員協會
理事長

學歷
國立台灣藝術大學美術學院藝術學碩士
(MFA)

經歷
中華民國建築物室內裝修專業技術人員協會
第五屆理事長
國立台灣藝術學院傑出校友
教育部技術及職業教育名人錄

前言

10 年前，我曾經接到從中國大陸打來的電話，希望我們公司能承接他們的「軟裝」業務，這是我第一次聽到所謂「軟裝」的名詞。「軟裝」就是「軟件裝修」的簡稱，但對於「軟裝」的介面和範圍並不十分確定。

中國自 1978 年改革開放後，前 10 年的發展並不明顯，感覺上有動作，仍在醞釀時期；我第一次進入中國大陸工作是在「六四」之後的 1990 年，雖仍有以台胞證領取「大三件」的購買權，市面上仍有「外匯券」的「一國兩制」，平均工資約在 200~300 人民幣之間，所以台商的大陸員工薪資約在 500~700 人民幣之間，尚稱「高檔」待遇，民間的地產業仍未興起。

1993 年，我到北京與上海工作時，已經見到大規模的城市更新工程在展開，尤其是上海，拆屋建路，延安路就是那時候最重要的工程，房地產已經發展到某些程度，政府發現有些過「熱」時，開始以「宏觀調控」的方式來管控。到 2005 年的第三次宏觀調控的執行，似乎沒有收到很大的效果，因為房地產業已經發展到「蓬勃」的程度，從一線城市到三線城市，高速公路網、高速鐵路的成就，更助長了房地產業的市場發展。依據當代設計雜誌黃小石總編的報告，2007 年大陸全國房地產的年度總開發量已經超越了歐洲一年的總開發量。又根據瑞士銀行 (UBS)2011 年 6 月，安德森 (Jonathan Anderson) 說，中國是個「住房導向經濟」。他估計，僅房地產建築占 2010 年國內生產毛額 (GDP)13%，為 1990 年代的 2 倍。由此可見房地產業在中國市場的發展概況，當然國家建設與公共建設有相當配套的規模發展，總的建設量相當可觀，是國家經濟規模的重要部分。

中國大陸的房地產業如此大的市場規模，已經造成了一個符合他們社會及國情的新經濟運作模

式，如集合住宅的興建配合當地社會經驗，不可有「預售屋」的情況，必需在「封頂」（上樑封頂版）後才可以「樣板房」的方式展示與銷售。出售的「住宅」以「毛胚房」（只做粗胚；不做粉刷）型態交屋，不做任何裝修。所以所謂「室內裝修工程」業務市場隨著房地產業蓬勃起來。

既然市場規模如此龐大，市場的運作概念就以「市場商業」的觀點來運作；而所謂的「設計」工作就成了市場商業運作的附屬品了。當然在「作品」的成果品味和品質方面就不是很重要了。

軟裝與陳設

中國大陸的「建築裝飾公司」、「室內裝修公司」或類似性質的「裝修」公司等，其領導人大多數不是以「設計」背景為出發的專業人員，都是以「市場」、「商業」為導向，必要時才找一些「設計」專業的「設計師」來執行「裝修設計」的工作。如當代設計的黃總編常對我說：「你是旅館（酒店）設計專家，你一年做幾個『項目』(case)。」我說：「一個案子通常都需要 2~3 年，長一點的需要 7~9 年。」他笑說：「這與大陸的旅館（酒店）專業設計公司無法相比，他們一年可以執行 100~200 個項目，你們的效率太低了！」。我請教了大陸的做法，也許可以值得借鏡的地方。他說，當他們

圖 1-2 上海柏悅酒店 (Park Hyatt) 旅館一樓入口處電梯梯廳 (elevator foyer) 牆上的裝置藝術。這是中國當代藝術家高孝午 (1976~) 的作品，2009 年臺北藝廊博覽會展出。

圖 3 臺東娜路彎酒店客房床頭燈，屬 F.F.&E. 的軟裝設計，其造型風格為室內設計的延伸。娜路彎酒店是採臺灣南島語系原住民文化風格。

圖 4 臺東娜路彎酒店宴會廳的壁燈，為蘭嶼達悟族船首飾的發展

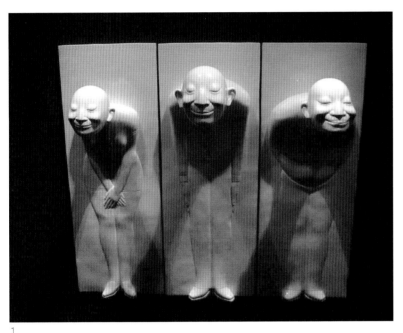

1

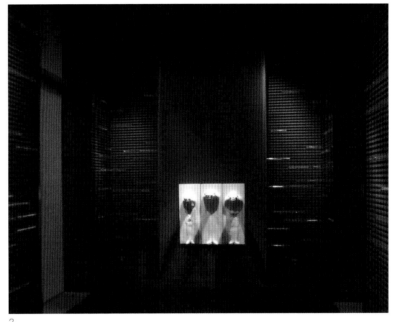

2

3

4

接到一個項目（case）時，會派出幾組人員（不一定是設計師），兩個人一組，住進最新的「酒店」，開始執行測量與拍照的工作，然後互相交換場地再測量與拍照，回公司後再整理，即可以執行「裝修設計」的工作。我聽了才恍然大悟，他們執行的是以「酒店室內裝修」工程為主要的目標，而不必管「酒店」的「機能」（function）的規劃工作。當然在執行工作的分配方式是以這種「概念」（concept）來進行的，所以有「軟裝」和「陳設」與內裝工程的業務是可以切割。

空間的設計首先在於「用途」（using）與「機能」（function），有用途與機能是與「使用者」（人）或「營運者」（人）產生「使用」與「機能」的「價值」的關係，若只有「裝飾」或「裝修」的行為而無使用價值，則很難展現出「設計的價值」，和「設計的目的」，無法達到「使用者」或「營運者」所需要的「永續使用」、「永續經營」（sustainable）的核心價值與目標，這樣的話有需要「裝修」或「設計」嗎？這裡能展現出設計師對「設計」的「價值」與否，就是在「人」的「使用」與「營運操作」，而裝修工程是透過「設計」來實現（realization）設計的具體表現。

在過去的學習與執業的幾十年間，設計的工作是從「概念」（concept）整理出「方案」（master plan）、規劃（planning）、初步設計（schematic design 簡稱 S.D.）、生財器具設備設計（furnishing, furniture and equipment. 簡稱 F. F. & E.）、施工設計（design development 簡稱 D.D.）、工程文件（construction document 簡稱 C.D.）等程序，最後才是協助業主或使用者工程發包和設備採購，然後將「設計」的「理想」實現出來。在這些過程中，並無對工作的「大」、「小」有所差別待遇，其執行的「概念」卻是一致的；但執行的方法，常採取「團隊合作」模式來進行，可達到攫取各團隊的專業整合出最佳效果的表現，達到使用者（業

主）的「設計美學」的成果。

在整個成果作品的執行過程中，「設計」是一種方法、一種過程，它不是一個目標或成果，有些設計者常用「設計」的觀念或觀點來「設計」案子或項目，重視「造型」、「色彩」和材料的「肌理」和「質感」的「視覺效果」；對於「使用」和「機能」覺得無關設計，「那是營運者的事！」，如旅館的「後場」（back of house）、廚房、管理空間等，都被忽略了。在住宅設計方面，設計師又提供一種「生活美學」的經驗，而不是一種僅由設計師可以表演的「空間視覺」藝術而已，要協助業主（人）提昇或學習生活「品味」，不是完成一件「裝修工程」和「軟件裝修」、「室內陳設」而已，若將此成果交與業主，他將在永續的生活中只能謹守設計師給他的依次成果，無法展現主人的內心美學表演，隨著他私人生活的情緒和家人關係，做出不同的情緒起伏，品味變化，僅僅

只有設計師一次的「視覺」「室內設計」了。

「裝修」工作從古代的中國建築工程中，即占有重要的工作項目之一。從基座、樑柱間架、頂蓋、門窗、裝修等。裝修包含隔間、門窗、固定的裝飾、藻井等，工種含木工、磚造圬工、石工等，都屬於固定裝設於建築構架上的工作。而「陳設」工作包括室內活動的物件或道具，如家具、床鋪、屏風、燈具、櫥櫃等，屬在固定的「裝修」之後，擺設、陳列與「人」生活中所需的「器具」。

在現代的設計中，裝修與陳設都屬於「空間設計」或「室內設計」範圍內的工作。「設計」是上游的「生活美學」或「機能規劃」；「裝修」與「陳設」屬工程或工作的執行，但其整體是設計是必須從整體「使用」與「機能」為出發，以文化素養創造出一個「主題」（theme）及「風格」（style）串聯出空間的「美學」與「使用」，達到一種整體的「美感」與「意境」。所以規劃與設計的工作是「一體的」；

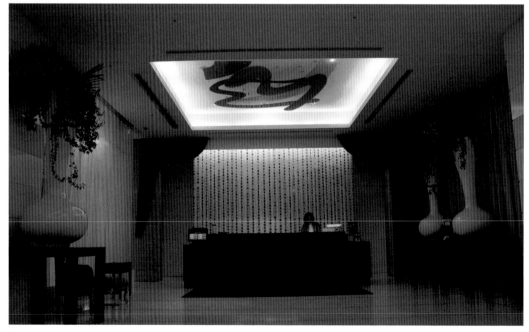

5

圖 5, 6 為臺北維多麗亞酒店前檯 (front desk) 的背牆裝
飾，為素人藝術家吳木生 (1930-) 以鋁擠型材料以不同
發色與裁切厚度串聯的裝置藝術

而施工的執行是可以分段或分開「執行」的。

中國大陸的空間設計市場需求非常龐大，但這種需要文化素養的「設計」工作的養成根本無法趕得上市場的需要，所以在整個市場需情上就產生以商業觀念來推動和解決市場的問題，於焉，這些空間設計公司都是由「業務」掛帥，「商業」優先的做法來「切割」與「推動」。至於成果呢？以「效果圖」來做為工作進行的依據，真正效果圖與完工後的「使用」和「成果」是否符合需求，那已經不重要了。

在專業的商業空間項目中，如旅館、商場等，對於室內設計與軟裝修和陳設是一體的規劃與設計，不可以後段的執行方便而將其切割，且在設施的設計中，要以「財務」管理的「損益評估」，評斷出設施規劃與投資回收的效益，以便修正或確定設施的規劃的「方案計畫」(master plan)，得以進行下一階段的「初步設計」(schematic design)。

就中國大陸的所謂「軟裝」或「陳設」，就是我們規劃設計作業中的「生財器具設備」(F.F.&E.)或是百貨商場「生財道具」的通稱。這些「軟裝」或「陳設」包括：各式家具（前後場）、廚房設備 (kitchen equipment，可以移動的設備)、燈具 (lighting)、窗簾 (curtain)、布巾 (linen)、地毯 (carpet and rug)、弱電設備 (electronically equipment，電話、電腦、音響及燈控)、藝術陳設品 (art work) 等，這些器具設備在業主的損益項目中，都有一定的稅法規定「折舊年限」，設計師需提供價值，與堪用年限，做為投資報酬率計算的一部份，及現金流量中可減項的重要流量。而不是單方面的以商業觀點，從採購方式達成的一般資產購入而已。另外一項是因營運需要的「小生財」消耗品 (S.O.E. small operating equipment)，如檯布、口布、陶瓷器皿、各式玻璃杯、廚房用的各種容器和工具、花瓶等，其配色、造型等都是為營造營業氣氛的關係，屬一般的消耗品，都不列入「折舊」的財產範圍內。

住宅中的「生活道具」項目歸屬，雖不計入所謂「財產折舊」當中，但其裝設或陳列時，設計師也要有相同的整體概念，則對於「使用者」(業主) 的財產整理時，具有相當的幫助和體貼。

「室內空間」規劃時，先確定使用「機能」，如「動線」串連「空間關係」，再確認「空間規模」，以營運損益評估方式肯定「方案」規劃後，再修正或調整。最後再以「風格」或「主題」，將內部空間與外在環境建立「視覺美學」的「設計」，創造出一個完整的「設計案」，這當中「軟體裝修」和「陳設」都將被包和進來。這種設計的執行中，「美學風格」常被適當的運用，如當代藝術 (contemporary art) 風格、當地人文藝術等，如台灣原住民藝術都常被應用。所以，設計師或整體規劃執行時，「軟裝」和「陳設」是要一併列入考慮的，而不可以商業分工的方式，分段拼接，將會造成整體成果的弱化，產生視覺上的「錯亂」與「繽紛」。一件完美的設計，如同讓使用者買到一件新奇的實用「空間商品」，當設計師交予使用者之後，一定要依使用者的品味程度，教會他們如何在設計的「原則」下，靈活運用、依他們生活心情可以自由佈置和運用，展現出主人的「品味」。

圖 7 大廳蘭嶼達悟族木雕平面圖

圖 8 大廳蘭嶼達悟族木雕立面圖

圖 9 臺東娜路彎酒店，大廳之擺飾以蘭嶼達悟族的拼板舟與人物寫實木雕刻為裝置藝術

7

8

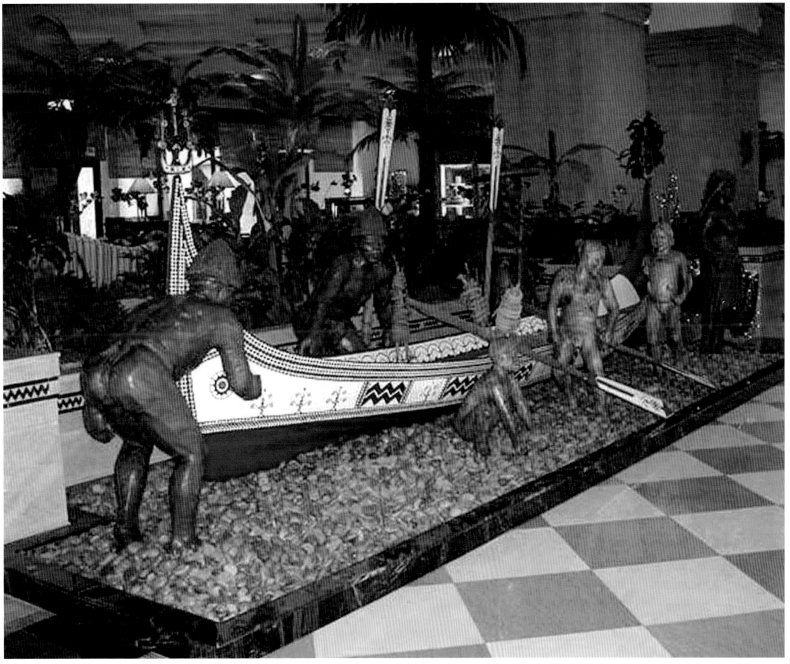

音響 ● 空間

文 / 王悟生

現任
豪格室內裝修設計有限公司 創意總監
國立台北科技大學工業設計系 兼任講師

學歷
中原大學室內設計研究所 碩士

經歷
中華民國建築物室內裝修專業技術人員
協會 理事長 (2007~2009)
中華民國室內設計協會 常務監事 (2010~
迄今)

前言

自 1979 年台灣經濟起飛後，GDP 值最直接反應在台灣的就是建築與室內設計，其中包含了房地產、家具、餐飲、建材類、家電、寢具以及音響等，但其中最讓人又愛又恨的當非音響莫屬。因為它牽涉的範圍太廣，包含音樂屬性 (古典樂、搖滾、爵士、嘻哈…等) 這些音樂的性質該如何用器材表現？然後是音響器材，百萬級的音響比比皆是，但有些買回家後，聲音卻荒腔走板，家裡的空間、尺度、方向、坪數大小、玻璃窗等家具建材，往往讓百萬音響自廢武功。所以今天特別論述音響與空間的互相關係。

每一個音響空間，如同個人特質，都有其不同的表情特性。不同的空間、大小、比例、室內材質以及結構等等，都會影響聲音的音色、質感和音效，即使是相同等級的音響，也會因空間配置不同而有所差異。不只空間的調性，音樂的多樣性也會產生的多樣的效果，不論是節奏特色明顯的爵士樂、演奏複雜性極高的古典音樂、抑或是豐富多變的流行樂，也會因為空間的擴散反射的不同產生極大的變化。如果能夠掌握空間的大原則，就能將真實的樂器聲音表現的淋漓盡致；反之，若忽略音響空間的特性，百萬音響也會淪為選舉的擴音器。

聲音基本概念：頻率、波長、聲波

當聲音在空氣中傳遞時，大氣壓力會循環變化，而每一秒內的變化次數就稱為頻率，其單位是赫茲 (Hz)。每秒來回震動一百次，就是 100 Hz；每秒來回震動一千次，就是 1000 Hz。

簡言之，頻率是聲音的物理特性。何謂波長？就是聲波來回振動的長度。

頻率、波長和聲波是聲音的傳播距離測量要素，

聲波傳遞距離與頻率和波長相關。但聲波會因為傳播媒介的黏滯性或熱傳導等造成聲音的衰減，例如：溫度高低，溫度每升高 1 ℃，聲速每秒就增快 0.6 公尺。所以在 0 ℃時，聲速是每秒 331 公尺，而在 30 ℃時，聲速 = 331 + 0.6 ×30 = 349 公尺 (/ 秒)。

駐波

駐波 (Standing wave) 的物理定義為在兩個振幅、波長、週期皆相同的正弦波相向行進干涉而成的合成波。此種波的波形無法前進，持留原地，因此無法傳播能量。具象來說，就是音響在播放時，會聽到一種轟轟散不去的低頻聲。除了一般真的駐波，也有其他的殘響會影響聲音的真實度，例如：梳狀濾波，梳狀濾波通常存在於靠近會反射的邊界上，因為反射會與原本的聲音互相撞擊 (有如水波一般) 造成輕微的延遲。另外一種為空間格局所造成的的自然共振，一般稱為 Room Mode。

駐波 (Standing Wave) 顧名思義是一種不會前進移動的聲波，通常存在於高、中和低頻內，但較常被注意到的是低頻駐波。因為駐波會影響到聲音的真實性，所以要盡量避免駐波的產生。通常房屋結構是六面牆互相平行，聲波一但遇到兩平行的牆面，就會產生行進方向相反的頻率干擾，因此在空間規劃時，避免平行的牆面會是一個消除駐波的方式。

通常可利用斜面、圓弧來改變聲波的行進方向，但以室內規劃而言，不平行牆面及傾斜多角度的屋頂會讓人感到不習慣。

除了改變牆面平行，讓聲波「擴散」也是一種有效的處理駐波的方式。一般而言，「弧面」和「斜面」可以讓聲波產生較多的行進角度，但斜面大小

會決定擴散的頻率，效果會有所限制。舉例來説：假若斜面寬度是一公尺，那麼所能擴散的頻率大概在 340Hz(340/1) 左右。這對中低頻駐波來説是不夠的，特別是以台灣大多數小房間格局是無法有足夠空間以斜面、弧面去消除駐波。但「擴散」卻能夠讓「一個頻段」做多角度的行進方向改變，效果比斜面、弧面來説更好。只要能夠讓聲波呈現均勻擴散，就能將聲音中的「峰值」做削弱。

空間上的黃金比例

音響空間最重要的就是長寬高的比例，特別是音響空間有一定的比例可循，適當的空間比例，可將空間內駐波削弱來降低對音樂的「原聲」干擾。最大的原則是長寬高彼此的尺寸不能是「整倍數」，就是 2、3、4、5、6、7、8…，只要基本記住下列三組數字就可以把握住空間的比例，第一組：1.00：1.14：1.39；第二組：1.00：1.28：1.54；第三組： 1.00：1.60：2.33。以上三組數字的 1.00 代表著房間的高度，其餘二個則為長寬。

把握這三組數字視空間大小而運用，便能完整表現出「聆聽空間黃金比例」。但不單單只是空間的設定，駐波的能量很強，範圍也很廣。它不只發生在兩平行牆面之間，也會發生在對角線、喇叭後牆以及沙發後牆。駐波的相互重疊會造成頻率迴響扭曲，讓聲音無法表現真實，但由於駐波是一種自然的共振，很難做到完全的「消除」，盡量是以「避開」為原則。

1962 年，紐約的林肯中心音樂廳是一座花費斥資，由數十位建築師及多年興建而成（圖 1）。但在愛樂交響團第一次演出之後，卻發現效果之差，飽受樂迷批評。接下來的 12 年當中，林肯中心經過近六次的大改內裝及設備，卻一直無法改善其效果。直到音響界名人 Avery Fisher，是費雪電

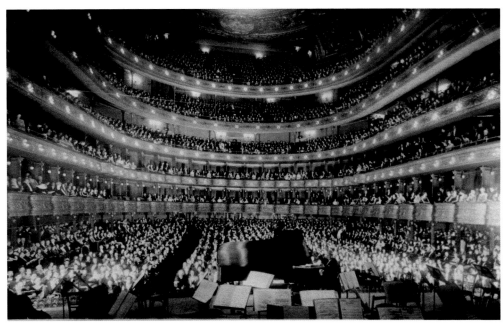

1 Lincoln Center, 1962

2 Avery fisher hall, 2011

23

氣公司創辦人，同時也是一位愛樂家及慈善家，他提出將音樂廳拆掉重建，並且贊助全部費用，將原本橢圓形的空間改為聲音學上規範的黃金比例，完工後新的音樂廳也被譽為世界最好的音樂廳之一。為了紀念他，這個音樂廳也改名為 Avery Fisher Hall，也就是現在著名的費雪廳（圖2）。

殘響時間 Reverberation Time

殘響，其實就是一種迴音，當聲音在室內播放，聲音會遇到物體而反射。由於受到物體的邊界影響，會有連續不斷地反射聲，使得聲音不會立刻消失的音衰減過程，這樣的現象就稱之為「殘響」，而殘響所產生的連續時間則稱為「殘響時間」。不同的音樂適合的殘響時間都不同，以教堂的演奏音樂而言，殘響時間在 3 秒以上，最適合管風琴演奏；古典音樂約 2 秒；巴洛克音樂則是要 1.5 秒，不只在音樂上，會議室也會有殘響時間，人適合交談的殘響時間為 1 秒。因此，殘響時間太長，會讓人有吵雜的感覺，殘響時間短，又有太悶及中斷的感覺。

但殘響時間並不是一般使用者能用數據儀器去判斷，所以大部分還是要以經驗來做調整。較經濟的方法就是以家具擺放、牆壁材料的選擇、天花板空腔尺寸的設計以及平面、斜度、轉折的運用，都能變空間殘響的效果。

目前也有很多研究數據，在哈佛大學就有研究出理想的殘響表現，可決定音樂表現的成敗。著名的維也納金黃色大廳，殘響時間為 2.05 秒，柏林愛樂的音樂廳為 1.95 秒，台北的國家音樂廳有 2.5 秒。殘響過長過短皆不好，殘響過長，高頻聽起來會太雜，聲音易混濁；殘響過短，則會覺得聲音乾枯沒有豐潤感，但多長多短才能叫做最適當的則要看個人去體驗。

吸收、反射、擴散

高頻

不同的材質會對不同的音頻產生不一樣的效果，高頻、中頻、低頻三類段的音頻都有其特性。高音的頻率約從 2KHz~20KHz，高頻率的聲音尖銳而且波長較短，特性就在於它是直線前進，一遇到障礙物就會反射，尤其是玻璃或水泥牆等，反射的能量特別大。

高音頻可建議使用沙發、窗簾、地毯及桌布等柔性材質去做吸收（圖3）。若能多運用多孔類的材質效果會更好，例如：礦纖板、羊毛、細小的洞洞板、泡棉及玻璃纖維等等材料都不錯。尤其台灣的建築多半是水泥牆面或磚牆，六面硬調空間會反射

大量的高頻，會使得聲音變得過高過亮。因此，在設計空間時，如何搭配應用是很重要的，每個人對於裝潢設計能力都有所不同，所以效果會因人而異。若是無法精確掌握到該吸收的頻率與量感，很容易造成低頻或中頻吸收過多而量感不足，或者是高頻反射過多而聲音過亮。

中頻

中音的頻率約從 500Hz~2KHz，也可使用吸收的方式，或者是用家具等來做擴散。原因在於中音的波長比高音長，布料的柔性材料無法吸收完全，因此不採上述的方式，而改用擴散來處理中音。中音是屬於各類樂器出現頻繁的音段，例如小提琴的大半音域都在這個頻段，因此中音必須紮實飽滿，否則聲音會呈現一種空洞感。

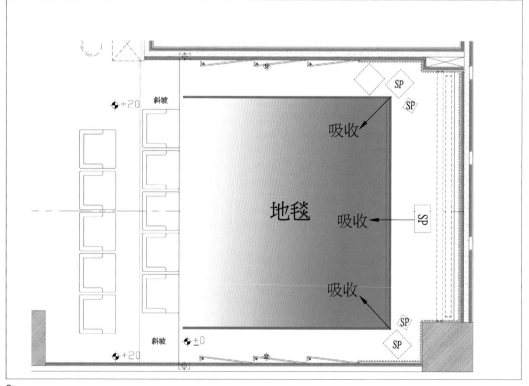

所謂擴散就是利用聲音愈到邊界會反射的特性，將聲波均勻的分散各個方向，讓聲波均勻地在室內每個角落，這是除了吸音最簡單的調音方法。再者，擴散最大作用在於消除駐波，隔間一定會產生死角，甚至是家具的擺放位置也可能產生死角，而這些地方就是駐波的產生地，為了不讓駐波影響到聲音，擴散的作用就在於消除這些死角。

近年來很受歡迎的方法是「二次餘數擴散板」，那它的原理為何？「二次餘數擴散板」是 1975 年，由一位聲學專家 Mant red R.Schroeder 所發表的理論，他發現擴散可以幫助消除中頻的甕聲；"二次"就是指二次方，餘數是指自然數除以質數。二次餘數擴散器不僅可以裝設在天花板，也可放置在兩側牆面以及音箱後的牆面（圖4）。將

表面材料蒙上薄泡棉並加上布料的材質最佳，擴散板的材料越重，就越能吸收中頻與低頻，若擴散板的表面越光滑，就會越能反射高頻，不同材質、重量都會造成不同的聲音效果。

那中頻該如何吸收呢？中頻除了擴散之外，也可創造「空腔」去做吸收。「空腔」就是吸音板與吸音棉之間的密閉的空隙，吸音材與牆面之間必須留下 17cm 的空隙才可產生良好的空氣彈簧，有助於能量的吸收。

低頻

再來談到低頻，從 40Hz-200Hz 這段稱為低頻。這個頻段有什麼樂器呢？大鼓、低音提琴、大提琴、低音巴松管、巴松管、低音伸縮號、低音單簧管、

土巴號、法國號等。低頻算是三音頻中最不好處理的，所有注重鼓聲節奏的流行音樂或爵士樂，對於 40Hz-160Hz 頻率的需求都非常強，尤其是 60Hz-120Hz 左右。當然還有 20Hz-40Hz 的極低頻，但極低頻已經不是一般喇叭能夠發出來，至少要到優質大型喇叭或四件式喇叭才能夠呈現出來。但若是 40Hz-160Hz 這段頻率無法表現的話，鋼琴獨奏的低音鍵規模感就會模糊不清。

因此，低頻處理不好，聲音聽起來就會較乾扁，沒有飽滿雄厚紮實的聲音，就更加不會有衝擊性。由於低頻的波長太長，必須用比較能夠共振的材料來做處理，而且室內空腔不宜過多，會造成低頻吸收太多而量感不足。嚴格來說，處理低頻需要有經驗的設計師做現場規劃與測試，若要採以經濟有效的方式，就是用選擇喇叭的擺位方式與聆聽的位置來避開過多的低頻。

聆聽位置與喇叭之間關係位置非常重要，喇叭不可背貼於牆，喇叭越是接近牆壁與角位，低音越多。當然如果喇叭能夠離牆幾呎，效果自然加分，但一般家庭來說通常會有困難度，因此就必須選擇從背牆的材料下手，可以用 3 分的薄板在房間的四角（角位）封起來，在內部填塞玻璃纖維便可吸收低頻。 因為角落是低頻能量最強的地方，在房間四角設置「低音陷阱」可以有效吸低頻，並且不占空間。若覺得吸收得不夠，可以由 3 分板換至 6 分板，因為越重的板子越能夠吸收越低的頻率。

厚地毯的效應

台灣的居家環境地板多半以磁磚，大理石或木地板為材料，厚重的地毯很少做為考量。但若沒有軟性材料去做吸收，就如前面段落提過的聲波特性「入射角等於反射角」，過多的反射會影響音樂的真實性，因此喇叭到聆聽位置之間，一定要

有厚地毯，以手工羊毛的吸音效果最好；如果是東南亞製的薄地毯，那僅有裝飾效果無吸音幫助；若厚度能在 1cm 以上的效果最佳，對於高頻的吸收力不僅提升，對於中頻的吸收也有幫助，但對低頻影響則是有限。

天花板的考量

一般來説，天花板與地面是平行的，就如前面所言，聲音愈到兩平行的牆面會產生駐波、干擾以及共振等等，既然地板不可能做的凹凸不平，自然就只能從天花板下手。常見的手法就是多層次內凹的複式天花，方格狀的連續式的複式天花可

擴散板

厚地毯

改變聲音的方向，並且在中央可填充泡棉或玻璃纖維加強吸收。我們國家音樂廳的天花板也是典型的藻井設計，藻井擴散的作用在於一層層內縮的階梯，而它吸收作用就安置在最中間的那一塊。但天花板如果做造型可能會造成「空腔」，大量「空腔」會吸收過多高頻與中頻，因此空腔中最好填滿厚實的玻璃纖維避免吸收掉過多音頻。

櫃子的空間不封閉

在音響室內一定會有唱片櫃、書櫃以及其他置物櫃等等。家具本身就是一個自然的吸收、擴散體，若是讓音響室整間空曠沒有家具，反而會讓聲音的分佈大打折扣。至於家具的數量則是依空間大小而定，但最重要的一點則是不要用做有門片的櫃子，有門片的櫃子會讓聲音在櫃內呈現空腔，而空腔的吸音是不容易掌控的。除此之外，不做門片最主要是減少高頻的過多反射，以免造成高頻的量太多，而殘響時間太長。

聆聽位置 - 沙發的選擇

聆聽位置就是聽眾的座位，而此位置最好要離背後的牆面有一段距離。因為牆壁的反射也是一種干擾，而且呈現出來的聲音是混雜有變數的。通常聆聽位置離後牆至少也要有半公尺至一公尺的距離。並且善加利用擴散的手法，因為擴散可以讓聲音感覺更加自然，均化聲波的反射。最後就是要找一張舒適的沙發，讓自己聽音樂時能夠更加輕鬆。

沙發除了可以讓聆聽者舒適度提高之外，而其中的特點在於，皮製或布的沙發是柔軟的材料，內包泡棉，是一個非常好的低音陷阱。除了吸收低音之外，軟性表面材質也可以吸收高頻，因此沙發可以説是一個聆聽空間的必備品。但沙發並不

是屬於一個精密處理聲音的器材，所以不能完全依賴它。並且另外值得注意的一點是不要在沙發前擺置玻璃茶几或桌面，會容易反射過多的高頻。

結語

如何創造出一個理想的音響空間是需要靠時間、經驗以及知識。上述的幾項是一個基本的音響室的法則，但每個人對於聲音的體驗、感受都不同，依照個人聆聽的感覺去調整配置的位置空間是一種經驗的累積；依照不同空間大小、比例以及音響等級去做空間設計規劃來累積音響空間的知識。國內目前室內設計師幫屋主在室內配置音響喇叭，因此室內設計師必須對聲學做更多面研究，對專業音響知識充分了解，並搭配空間的尺寸、建材、家具，才能將屋主的百萬音響發揮淋漓盡致。在此感謝人間映象音響公司提供我許多音響資料收集以及音響器材的現場測試。

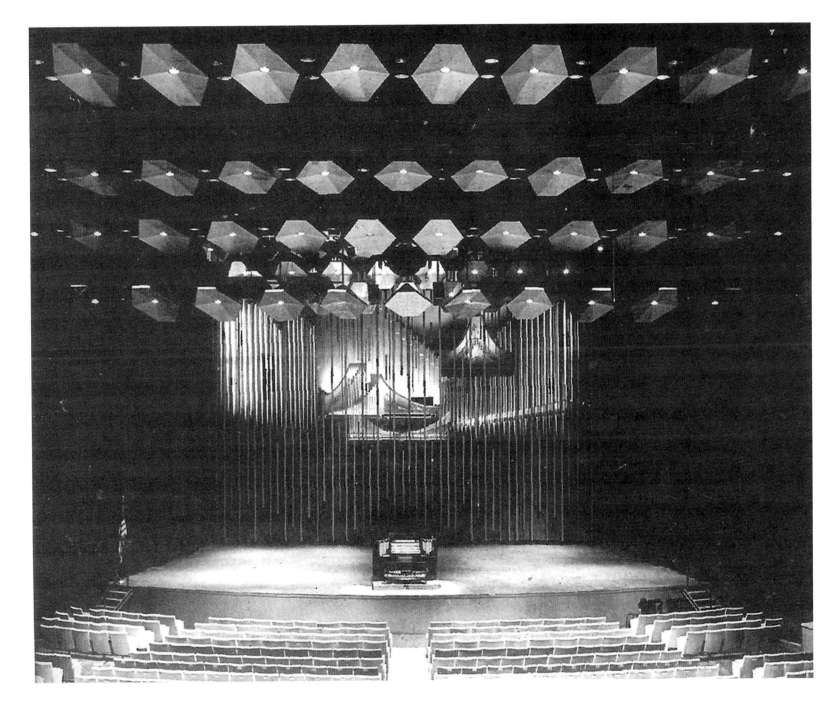

淺談醫院的室內設計

文 / 賴朝俊

現任
建築師
賴朝俊建築事務所 負責人

學歷
北京清華大學建築學院碩士
中原大學建築系

經歷
台灣省建築師公會台北市連絡處資訊
委員會 主委

前言

醫院設計不但是一高度功能性、複雜性的建築設計，而且也因為醫學的進步，治療的設備與醫學治療觀念的改變，室內空間的呈現或需求也與時並進，譬如由於醫療設備的進步，新設備與空間的不斷汰舊換新，醫院的空間也就必需考慮成長性、彈性化，或模組化的規範。

當設計一新的醫院時，往往要考慮到其未來發展性及在醫療體系中的角色，因為新的醫院興建，時常是在因為是該醫院缺乏適合足夠的醫療設施，或是新的社區必須有的基礎設施。

建築師與空間設計師的角色與關係很難清楚地界定，在台灣設計公共建築時，建築師往往也同時是室內設計師，而在現有醫療設施修繕或改變用途時，也同時會聘請對醫療設施有經驗的建築師或室內設計師進行設計。

藉由美國著名醫院室內設計師珍莫金(Jain Malkin)的說法，室內設計師若比喻為一醫師的話，應該屬於整形外科加化妝師，但不會去更動臉上的骨骼，而是會將原有缺陷的構造加以修整及美化。室內設計能針對原有的建築設計，不論其美或醜、好或壞，都可以有效地調整及強化原有好的設計構想，因此，好的醫院室內設計師也必需要非常完整地了解建築設計目標及內容。而一好的醫院設計，建築師與室內設計師的搭配是天衣無縫地，很難分辨哪些是屬於建築師哪些是屬於室內設計師的成就，而應有互相加強的效果。

與其說如何創造好的醫院室內設計，不如說如何創造一好的醫療設施室內空間與環境。當建築師設計醫院時，首先的目標不外乎是：有效率的醫療設施、舒適的環境、經濟性醫院管理；也就是能照顧到病人、醫療人員及管理者的利益才是一個好的醫院設計。因此，室內設計師也應遵守此三原則為室內設計的目標。然而有效率的醫療設施往往在建築的規劃階段就已形成，室內設計師很難調整，而如何創造一舒適的醫療環境與經濟性的醫院管理，或許透過室內設計師的創意與經驗得到改善。(圖 1)

國內有關醫院設計的書非常少，尤其是有關醫院室內設計的更是相當缺乏，本人雖從事過不少兩岸醫院之建築設計與室內設計，也與美國、日本、法國、中國大陸等地之醫院設計專家有合作交流經驗，對醫院之室內設計，僅能就所及範圍內提出一些淺見與經驗供初學者參考。

由於篇幅限制，僅就按我對醫院室內空間的觀念與考慮的課題及參考國外書籍相關色彩、照明與自然元素運用等資料說明之，主要醫院空間的設計概念是如何去塑造療癒環境，並以我們設計實例說明入口大廳，病房區，護士站等空間設計，最後有關技術基本層面就以常參考的法令……兩岸與美國醫院設計與施工標準為結束，相關材料運用、施工細部、空間規劃與配置礙於篇幅恐無法涉及。

・療癒環境

首先就延續上述的觀點，提供一舒適的醫院空間，進一步說應提供一療癒的環境(Healing Environment)，因為在醫院空間不論是病人或是醫護人員、管理人員、訪客等，在此空間都是承受極大的壓力，尤其是病人及其家屬，病人到醫院時應是病痛纏身，已經有了生病的壓力，因此到醫院時希望醫院空間呈現的是一療癒的環境。

但要定義所謂療癒的空間，不是一件容易的事，基本的元素不外乎是光線（尤其是在溫帶的陽光）、空氣、舒適的室溫、控制的聲音、私密性、大自然的視野等。此外，對重病患者視覺上的寧靜，及對要恢復視覺病人特殊需要的視覺模擬等；中國古代有金、木、水、火、土等五行與器官對應上的療法；西方社會也有用水晶、宗教儀式上

的療癒法等；也都是一種療癒精神的環境創造。

但從後現代醫學的角度而言，環境設施則是主流，雖然有各種其他理論學說的探討，比較有共識的還是為醫院創造一種療癒的環境設施是普遍的共識，而在身心平衡的整體醫療模式也似乎是目前醫學治療上的趨勢。（圖2）

病人已承受身體上疾病產生的壓力，療癒環境就是要幫助病人舒緩壓力，然而醫院環境若不利舒壓，反倒會對病人產生更大的壓力。根據 Saegert 的分析，環境壓力有6種：

（一）環境壓力：如熱、冷等。

（二）過多的刺激資訊：當不可預知的資訊或不可控制的狀況所產生的，雖非一定是環境所產生，但也是因為病人與環境之間熟悉所產生的不同壓力。

（三）環境的適應性：如醫院內的指標系統不良，造成迷路的壓力。

（四）心理上與社會上：環境所產生的訊息，如社會價值、安全、自我、自尊與個人社會地位造成的。

（五）環境需求上的程度：如住院費用等，造成要進醫院所產生的心理上的負擔。

（六）被隔離空間時資訊及刺激的被剝奪時的壓力：如為求表現正常產生心裡緊張與挑戰。

住院時的壓力，如與家屬及朋友的分離、陌生的環境、醫學上的用語、療程的恐懼、被人擺佈、缺少隱私性、財務損失與工作上的擔心等等都是住院時會產生的壓力。根據美國統計，壓力的等級表如附圖。外科開刀病人承受最大的壓力，而內科病人最大的壓力是財務上的負擔。

噪音也是壓力源之一，大家都清楚，因此住院病房之設計就要詳細音源並降低其聲音（包括建築及醫療設備及人員交談等）產生之壓力。另外 ... 與音樂也是此療癒環境元素之一，是有學理上的支持。

顏色療癒，顏色對某些身體疾病也是有幫助的，如

1

2

紫色 (violet) 對神經與精神失常；靛藍 (indigo) 對眼睛；藍色 (blue) 對甲狀腺與喉頭疾病；綠色對心臟與高血壓；黃色對腸胃、肝臟與胰臟疾病；橘色對肺與腎臟疾病；紅色對貧血與血液疾病等有幫助。

芳香療法 (aroma therapy)，醫院的消毒或藥味會引發焦慮，而芳草香味卻有可使心跳減緩、血壓降低、肌肉鬆弛等療效。因此芳草或水果香味的療癒也被視為整體療法之一部份。

・ 醫院設計與人類行為

醫院設計時，要考慮人類行為，因為醫院的環境、室內空間為使用人的行為與心態，是互動地，而且是互相影響的。早期醫院設計是受英國現代護理醫學開創者南丁格爾所影響，強調醫院的衛生及以身作則照顧病人，勤奮與周全的醫院管理，其也影響了現代醫院設計。使用者參與的醫院設計的理念也是醫院建築重要的發展，提高使用者對環境的意識與醫院設計更能符合使用者需求，也讓功能複雜的醫院設計達到設計標準。

當筆者在規劃設計台灣一些醫院時，與決策者一齊參觀在歐洲的醫療設施，參訪過程中，其對醫院使用者的觀念與台灣的認知有很大的距離，歐洲醫院強調醫院的使用者是病人，而非醫護人員，一切考慮以病人為中心，醫護人員會配合病人需求管理與照護，並非以醫護人員的方便為前提來規劃醫院。雖然當時所有參與者都頗有共識，惟在實際運作時，往往考慮的又是以醫護人員及行政管理為主的規劃。

因此，也有 Planetree 照護，以病人為中心的概念推動在美國興起。然公共利益與私人利益的拔河是永遠無止盡的，如何能做到之間的平衡也是醫院設計時需要考量的，相信在公營的醫院組織或許比較能達到理想的境界。所幸我們從事的醫院設計，多為以公共利益為主的社團法人或政府的

公立醫院，因此設計時比較能合乎利益，也就是病人為主的概念，而醫護及管理為輔的中心思想去建構一符合社會期待的好醫院。

筆者在設計台灣某一社團法人 500 床中型醫院時，我們提出醫院設計的三個目標如下：

（一）機能性：(1) 簡潔流暢的動線計劃。(2) 縮短病患動線的部門配置。(3) 安全又可靠的醫療設施。

（二）舒適性：(1) 住院病人的居住環境。(2) 提供門診病人的受診環境。

（三）經濟性：(1) 節省成本。(2) 節省能源使用。(圖3)

上述醫院設計目標，簡而言之也就是希望在競爭的醫療市場中，強調以往醫院只求功能性的經濟性外，強調舒適性，也就是創造一療癒的環境，使病人來到醫院就像渡假或休閒一樣，減緩病人身心上的痛苦。

綜合上述的論述，療癒環境必需要注意到的因素如右表。(表 1)

・ 追求好的醫院室內設計

好的醫院室內設計與能用的醫院室內設計有很大的差別，因為醫院空間與機能本質上非常繁複與機能性為主要考量，因此醫院室內設計經常是考慮到機能佳為最高宗旨，往往忽略另外一層次上的因素，除了病人的舒適性的環境因素，還要考慮到空間的優美、適得其所、節能減碳的永續建築。

然而因為其本質的複雜與興建週期長，因此規劃設計與施工中，都會遭遇到人事變化、醫學環境改變、造價的不確定因素，使醫院的設計無法如預期。雖然室內裝修工程週期短，但根據我們的經驗，往往在設計過程或興建中，遇到不同的意見不斷產生，而使變更設計不斷發生，產生極大困擾。醫院管理者、醫護人員與醫院決策者，意見往往無法整合，使工程延遲，造價增加情況不

斷產生，使成果也成四不像，或錯誤百出，這都是追求好的醫院室內設計的一大障礙。

達成好的醫院設計的障礙，根據珍莫金 (Jain Malkin) 女士的說法可歸納出以下幾點：有不瞭解甚麼是一個好的醫院設計、不瞭解好的醫院設計所帶來的利益、設計師憑直覺的設計、沒有探究其問題關鍵、沒有對設計有客觀而公正的批判、只有表向的描述而已。以上這些現象，普遍地存在各種室內雜誌中。

以往對醫院的室內設計只需知道病人、醫護人員或訪客的一般性需求就可以應付了，但如今隨著醫療的進步，各種不同醫療需求的產生也就愈來愈多，因此不瞭解這些不同需求的空間就無法妥善地設計這些特殊不同的空間。譬如針對癌症病患、新生兒病患、精神病患、老人病患等等都有其不同的需求。目前對這些特殊需求的研究雖然在老人照護上有較多研究外，其他仍然缺乏，當然隨著時代的進步，研究資料也將愈來愈多，也推動了醫院室內設計的進步。譬如環境對一特殊病人，如精神病患、對新生兒、老人、重度病患等人，由於身心脆弱，對環境極為敏感，一般認為愈有自主能力的病患對環境的適應能力愈好。

通用設計 (universal design) 雖然不是一新的觀念，但其關鍵是建築物的所有設計，必須能對各種年齡的人，可不藉他人協助，自主地使用醫院的所有設施。然而必須更注意的是，雖然各國都訂定了各種法令，其法令只是最低的標準，譬如 150 公分的輪椅迴轉直徑，對上半身強壯的輪椅病人是好的，對對體弱的老人是沒有用的，醫院走廊的扶手，也要考慮使用者的高度，否則也是無用的。

通用設計的概念影響從五金的選擇到檯面下面的淨高，還有家具顏色的選擇等等。另外考慮到視力差的病患，地板牆面顏色的對比及其他表面，讓其能較容易辨識環境。有扶手的椅子也能讓衰

弱的病人或老人、孕婦比較能夠站立等等。然而通用設計產生的五金或配件也往往較考慮其功能，卻未能考慮其外型的設計，造成室內設計的困擾。

用後評估(post occupancy evaluation)也是一重要手段，能對不同醫院設計作用後評估，一般建築師或室內設計師往往未有此訓練，因此若能與學術單位合作，對追求好的醫院建築或室內設計也是一大助力。

醫院建築建造時的外觀所呈現的應是醫院經營者的價值觀，及其區位性。外觀的恆久與持續性使後繼者也能維持其理念經營，以往醫院設計時建築師就是室內設計師，然其建築師所花的時間與體力是巨大的，因此近來醫院建築的建築師往往會尋求合作的室內設計師一起從事醫院建築的設計，畢竟建築物的表裡應有其一致性，使建築藝術能有一致的呈現。

國內醫院建築設計，往往缺乏室內設計，所有走廊或公共空間的天花板一律同一尺寸及規格的材質，毫無重點與對空間的回應。兒童病房與成人病房設計也是一樣，各種不同性質的空間，在室內呈現上也是千篇一律毫無變化，因此要建一好的醫院建築，建築與室內設計一定要齊頭並進，也希望好的室內設計師能進入醫院設計的領域，與建築師一起合作，讓國內醫院建築能有更加的表現。好的建築物外觀呈現如佈局的合理性、有效的空間安排等等較容易表現；然而一些難以量化的標準如：量體、尺寸及比例、室內外空間的關係、材料的質感與顏色、聲音效果、燈光、動線清楚及合宜的多樣化等。尤其是好的醫院設計特別應注意醫院空間多樣化的呈現，而非單調如一的呈現。

· 環境因素

（一）光線的重要性

3

1. 噪音控制	走廊上的腳步聲 關門與門五金的聲音 廣播系統的聲音 護理站醫護人員交談 聲 其病人電視收音機聲 送餐車之噪音	6. 交通	能與醫護人員溝通 有舒適空間讓訪客使用 提供電視收音機與電話
空氣品質	新鮮空氣陽光與空中花園 避免毒性建材與油漆 避免有氣味的清潔劑 適當的換氣次數	7. 大自然視野	樹林，花草與山景海景等 可由病房與休息室觀賞 室內庭園
3. 舒適的溫度	能控制室內溫度，濕度與空氣流	8. 顏色	謹慎色彩計劃形成空間氣份提升精神與愉悦 床單被單個人盥洗用具餐盤等色彩計劃
4. 私密性	能控制室外視野 可控制與鄰床病患的必要性社交與視線 放置個人物品於安全場所	9. 材質	引入多樣化材質使用於牆壁天花板傢具窗簾及擺飾品
	無眩光的照明 可調整光線明暗 好的閱讀燈 窗台低的足以讓臥床病人可見窗外風景 病房照明必需是全光譜	10. 家屬設備	提供家屬探望時令人感覺歡迎氣份的空間 提供訪客休憩空間及方便可及的販賣機電話與餐廳

表一

31

光線對人體功能的重要性，僅次於食物，是有科學根據的，全譜的光線對視網膜視對身體的神經系統是有影響的，環境光線的狀態會對人類松果腺產生極大影響，控制著人類身體功能的運作。尤其是日夜時差，睡眠及食慾都有影響。光線對動物或人類有如此重要的影響，各國都有立法保護都市居民接收光的最低時數，保護密度區居民可正常接受陽光的照射。

醫學上，光線的治療，如新生兒黃疸照光治療、皮膚科乾癬照紫外線之治療等等，都證明其對人類生物體的重要性，也同時有研究醫護人員在工作中能接收到太陽光線，也能保持身心活力清醒與較佳的工作效率。然目前台灣大多數醫院在規劃時很少考慮到光線的因素，尤其在醫療大樓的規劃，往往只考慮到動現的簡潔與平面效率，進入醫院建築後就不見天日，採取大區塊的平面配置，充滿著沒有光線的居室空間。因此如何在效率與光線兩者取得平衡，也是在室內設計中要考慮的課題之一。

當選擇人工光源時，就應注意其演色性 (CRI：color rendering index)，當 Ra 值（稱平均演色評價指數）愈高其渲色性愈好，各種色溫好的光源，都有好的演色性，因此配合空間需求，選擇使用之燈源。台灣醫院室內設計時，光源之選擇往往受限於醫院之醫護人員，其長久以來習慣高色溫之光源，認為比較明亮，在治療或觀察病人時，以為較為清楚，往往忽略了演色性的重要。日光燈三波長的演色性就達 80，然而若以日光燈白色或晝光色其演染性就只有 65 及 69，在醫生診斷病人時就會有誤差。目前流行的 LED 燈就有好的演色性達 90 以上又節能，惟價錢太高。基本上演色性達到 85 就可滿足醫院照明設計的要求。

（二）能源節約

有時醫院照明設計考慮到能源節約，使用迴路控制燈光，當光線充足時，減少使用燈光照明，然而如此會造成一些光線不足時產生的意外狀況，得不償失，因此最好是與醫院管理者討論出一可接受的規範。台灣設計醫院時往往使用過量的照明，而產生的眩光或能源浪費。有層次的照明設計也是使空間產生層次的重要手段，因此醫院的照明設計兼顧功能性、美感與經濟性也往往被忽略也是使醫院室內設計中最困難也是最少被注意的課題。

在我的設計經驗中，想法到落實也往往無法得到好的結果，因此在設計初期，對照明的設計規劃準則應與醫院管理者良好溝通，同時也設定雙方可接受的實施策略與執行規則，以期在醫院的營運期也能被妥善地保持。

當建立一照明系統時，要評估的項目（根據 Light is for health care facilities, 1985，P-53）有下列項目：

(1) 視覺的舒適性

(2) 與建築設計配合

(3) 與建築懸吊醫療配合（如 X 光機）

(4) 安排彈性

(5) 與空調設計配合

(6) 與隔音需求配合

(7) 效能

(8) 方便清洗與不被汙染

(9) 美觀

(10) 經濟性，包括維護時：

 a. 安裝成本

 b. 維護年度成本

 c. 重新配置的成本

 d. 衰減與替換的成本

醫院照明之規劃設計是一極為複雜又龐大的課

題，室內設計者最好能找有瞭解醫院需求的燈光設計師，與建築師、電機技師等一起努力協商訂定之。自然光的引用往往是建築師控制範圍內，如利用陽台、天井、中庭、天窗、大窗戶等各種方式將自然光引入室內，自然光的美麗是持續性地變化，光影效果與產生的明暗變化，其美麗永遠是人工照明所比不上的。（圖 4）

（三）空調與通風

醫院中的空調與通風非常複雜，要考慮溫度與濕度的平衡，避免凝結水產生，又要考慮到院內病菌的交叉感染，空氣的流動與正負壓就十分重要，否則院內感染的控制就很難達成。尤其是抵抗力差的病人，如麻醉中的、脊椎受傷的、嬰兒、心血管病患、燒傷病患及老年人等。

溫度與濕度會影響傷口癒合，因此氣密式的門窗及隔熱好的玻璃，就比較能讓兒童病患區得到較好的室溫控制。然而由於許多醫院設計都採空調密閉式的設計，使通風不良產生許多問題，包括頭痛、易疲勞、鼻塞、眼睛痛、胸部壓迫、頭昏、噁心、皮膚發癢等症候群。各種汙染物如煙、細菌、建材化學成分、人體味道、香水、髮膠等等於醫院空氣中循環，都是造成的因素，因此醫院的通風是非常重要的，台灣對醫院換氣缺乏規定，對一進步的社會而言，的確是一大諷刺，因此必須參考歐美日之標準，加以規範。

（四）色彩

最常見的紅光與綠光，實驗顯示在綠光下行動會比紅光下正確，估計長度、重量或時間比較確實 (Goldstein as reported in 1974)。同時紅光下量血壓也會較高，而藍光下較低。黃光會使風濕與關節炎疼痛減緩，它會使血管膨脹且使組織細胞產生熱。知名色彩學家法貝爾 (Faber Birren) 認為紅泵色對傷口癒合有幫助，因為它會吸收藍光。同時藍光會減

緩頭痛與降低血壓，其寧靜的效果能幫助睡眠。

1. 醫院室內設計選色考慮因素：

(1) 入口與房間的顏色應是互補的。

(2) 顏色可調整建築形體的視覺效果。如天花板高低：可配合環境調整氣氛。

(3) 淺色系將降低重量。由重往輕的顏色如：紅、藍、紫、橘、綠及黃色。

(4) 亮的物件看起來較大，黃色感覺最大，白、紅、綠、藍及黑，依序由大至小。

(5) 暗底輕的物件看起來大，反之看起來小。

(6) 前方有窗戶的牆一般採取淡色以吸收日光，然而在病房如未設置適當之窗簾時，會造成眩光。

(7) 床的牆面及框也應是淡色，就與陽光不至造成強烈的對比，否則造成頭痛及眼壓昇高。

(8) 紅色與黃色牆放在鄰側，黃色牆會呈現偏綠些，是由於紅色殘影靛藍所產生的效果。

(9) 暖色系可較向前，冷色系較向後，因為暖色系為長波，冷色系為短波。

(10) 淡色有小圖案使空間放大，反之，深色系有大圖案使空間看起來較小些。

(11) 缺乏變化的空間，有感官剝奪的感覺，長期在侷促空間如醫院、護理之家工作的人，必須能在光線變化、重心牆及藝術品的環境下工作，可使器官、神經系統運作正常。顏色的變化也是一重要的課題，因為人們往往對任何單一顏色會快速適應，而成單調的環境。(圖 5)

(12) 根據 Kruithaf's 原理，低照度 (30 燭光以下)，燈源若能偏紅、橘或黃即暖色，則反而使物件看起來正常，而高照度 (30 燭光以上)，若光偏冷色系，則會使物件看起來正常。

2. 一些顏色心理學的運用

(1) 紅與黃色適合需創造力及鼓勵社交的空間，而

4

5

綠色與藍色則適合需要安靜、集中及高度視力集中之場所。

(2) 冷色系環境對易怒、壓力與煩躁的病患比較合宜，但對沮喪的病患紅色就比較適合。而高度飽和色避免用在自閉或精神分裂症病患環境。

(3) 明亮的顏色，對視力漸漸衰退的老人是比較好的。

(4) 對比強烈的圖案對精神病患而言是壓力太大的刺激。

(5) 暖色系空間會讓時間感覺長，重量較重，物品較大，而房間空間變小。然而在冷色系空間，時間會縮短，物品較輕，東西較小，空間變大等效果。因此冷色系的空間適合用於單調的工作，使時間看起來縮短些，然而如員工休息室，為減少使用時間，適合用暖色系的裝飾，最明顯的例子是速食店，常用紅色或橘色，使顧客不至久留，達到使用率提升的效果。

(6) 暖色系而明亮空間的運用，會增加警覺性及能量的傾向，因此適合比較需要體力及行動力的活動空間，如醫院的物理治療室；相反的在冷色系及低照度的效果是降低干擾，提高注意力在困難而能量較少的工作上。

(7) 在病房或職員工作區，中性色系可對環境產生舒壓的效果。

(8) 顏色互補的運用，最常見的就是手術區，由於開刀時病患血液的互補色是綠色，因此環境常用綠色，紅色之互補色為靛藍 (cyam) 或藍綠 (blue-green)，使醫護人員在開刀時，對環境的顏色有中和化的效果 (neutralize afterimages)。(圖 6)

另外就是走廊或許是暖色性，如黃色的牆壁暖色性的地板，暖色系光源，當穿越走廊後，進入一大廳，會有一黃色光互補色系藍色的殘影，因此在室內色彩的規劃上，就應特別注意。

(9) 病房的顏色也是要注意，使用增加膚色的色

6

系，如淡色系的玫瑰色或桃色，會使膚色增加效果，尤其暖光下的鏡面，更能使病患的臉色更加紅潤，不要讓病人看到鏡中的人是蒼白的。

總而言之，顏色的運用，仍有許多不解之謎，然而已有許多的經驗及實證的準則，尤其對醫院的室內設計是有極重要的關鍵，加上燈光、燈源設計的考量，充分地瞭解才能運用得當。

(五) 入口大廳

入口大廳，是醫院最重要的空間，病患與家屬、訪客、醫護人員、工作人員等等從汽車、計程車、捷運、公車、走路等等來到醫院，第一印象就是入口大廳空間所呈現的樣貌。而且有各種不同需求的訪客群，有焦慮的、有匆忙的、有全家大小探病的、有等待消息的、有在藥局等領藥的、有遇到家屬進手術室的……。因此，在大廳應設置多層次具私密性的空間，有綠色植栽的，有入院、掛號、結帳的指引，明確位置的電梯間，能擋風的入口大門，各種自然光引入，人工採光，雕塑建築等空間內部各種造型等等，同時能提供各設施的方向指標等等。不外乎希望使醫院空間更人性化、生活化，提供各種日常生活的設施，也使醫院的入口不再是單調的機關建築一般。(圖 7)

(六) 病房區

7

一般醫院病房區分二個主要的區域，病人房與護理站區，病人房之規劃考慮因素除私密性與舒適性外，還有護理人員的方便性。同時為造成環境達到療癒的功能，病人從床就能看到外界的景觀，也能方便控制光線的明暗、室內溫度及私密性，也不會受到走廊及環境噪音的干擾，但室內顏色及材質的適當刺激是需要的。以上所述，最終目的就是要減低病人的壓力使其身心儘速復原。

私密性與被隔離感是一體兩面之事，單人房與雙人房的需求，也是代表不同意義，美國曾經研究調查，對單人房與雙人房的需求是一半一半。表示病人一方面有私密性需求，另外也有避免隔離感，有伴可對話的需求。雙人房的病房家具安排，要注意的是典型的並排方式，但對靠走廊的病人床，其私密性就受干擾，因此有 90° 斜角安排，或在日本非常流行的前後錯開並排方式，使雙人房病人都有自己的窗戶與私密性。然近期日本醫院的醫院設計觀念，也漸漸鼓勵病人走出病房到大廳或戶外走動，不要整天躺在病床上，因此也走回並排的傳統方式。因此病房設計也隨時代醫學觀念的進步，而有所改變，並非一成不變的。(圖 8)

舒適性也是病房室內設計的重點，考慮提供病人一療癒的環境，因此將病房設計成家庭氣氛，木質的飾板，藝術品的佈置，柔和的間接光源，隱藏醫療設施，提供家庭中的家具等等，使其看起來有家的感覺，減少病人的壓力。然而要注意，

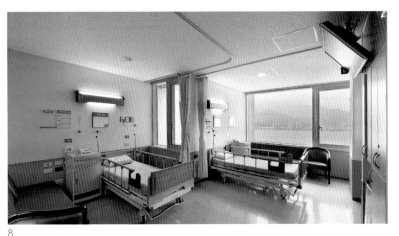

8

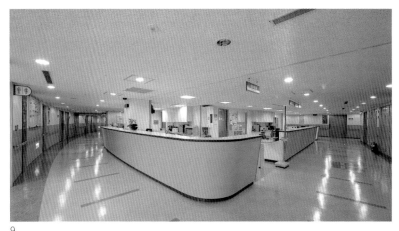

9

不要阻礙醫護人員照顧病人的動線，尤其是急救等，病人的頭部不會有任何之阻擋的情況發生。

護士站的配置，也經常是被討論的重點，研究顯示護士站的配置會影響護士照顧病人的模式，如走訪病人的次數，會因走訪距離而影響其次數。現在護士比從前能照顧的病人人數多，而住院病人也比以往情況差，然而只要將護理站規劃的走訪距離短，供應品也較方便，空間大，足夠讓醫護人員一齊工作，會使病人得到較佳的照顧。（圖 9）

當我們在設計台灣醫院病房時，常遇到國情不同，思路也有不同，譬如病房入口門設觀察窗（當然有內部的控制窗），在歐美或日本是普遍的，因此當護士巡房時可不進入病房，就可以觀察病人情況，可減少受護士進入時之干擾，也可減少護士體力，同時增加護士巡房之次數，然在台灣卻認為是不夠尊重病人隱私。

病人房的衛浴空間，如病房床的安排一樣，也是一爭論不休的議題，大部分醫院由於空間侷促性，不一定要乾濕分離，但有些則認為病人萬一因溼地板而滑倒，會產生醫療糾紛，因此堅持要採用乾濕分離的衛浴設備。我們在設計時，另一解決方式是採用浴室與衛生設備單獨設置，也是一可行之方式。

· 醫院室內設計之基本準則

（一）台灣

台灣有關醫院室內設計的基本設計準則，都分散在規定於相關的醫院設標準表及法令內，如每床最小面積（不含浴廁）應有 7.5 平方公尺；床尾與牆壁間之距離至少 1.2 公尺，床邊與鄰床距離至少 1 公尺，床邊與牆壁距離至少 0.8 公尺；每室至多設五床等；床房走道淨寬度 1.8 公尺；天花板高度，地板至天花板之垂直距離至少 2.4 公尺；平均每床應有 40 平方公尺之樓板面積等等，相關法令如下：

(1) 綜合醫院、醫院、專科醫院設置標準表
(2) 中醫醫院設置標準表
(3) 牙醫醫院設置標準表
(4) 診所設置標準表
(5) 慢性醫院設置標準表
(6) 精神科醫院設置標準表
(7) 捐血機構設置標準表
(8) 醫療機構設置標準表
(9) 醫事放射所設置標準表
(10) 醫院法令設置標準表

台灣對醫院室內設計之規範相當簡單，只有在各類型的醫院設置標準中規範基本的空間尺寸，缺乏相關之建築設計規範。因此我們在醫院設計時，往往參考美國建築師學會與美國衛生部出版的醫療設施設計與施工規範 (Guidelines for Design and Construction of Health Care Facility)。

（二）中國大陸

大陸在醫療設施的室內設計規範，基本上也是分散於相關的醫療法規與詳細的標準規範，因此在從事大陸的綜合醫院建築設計規範，其對硬體設施有詳細的標準規範，因此在從事大陸的醫院設計要參考之規範如下：

(1) 醫療機構基本標準
(2) 綜合醫院建築設計規範
(3) 醫院潔淨手術部建築技術規範

（三）美國

美國建築師學會與美國衛生部出版的醫療設備設計與施工規範 (Guidelines for Design and Construction of Health Care Facility)。最新版為 2006 年。其內容詳細說明醫療的設計與施工規範、各醫療空間的功能、最小面積需求及相關機電設計之標準。

/05
高齡者居住空間規劃設計

文/楊松裕

現任
建築師
中國科技大學室內設計系 助理教授
中華民國建築物室內裝修專業技術人員協會
學術主委

學歷
國立成功大學建築研究所碩士

前言

台灣地區因人口結構變化與醫療衛生進步，使平均壽命不斷延長，再加上少子化的趨勢，老年人口佔總人口比率逐步提升，依聯合國國際標準 65 歲以上老年人口，台灣自西元 1993 年老人人口數已超過總人口數的 7 ％，正式邁入高齡化的社會。依據行政院經建會所做的人口推估資料，在西元 2000 年，65 歲以上的老人人數將增為 190 萬人，佔總人口的 8.5 ％；到西元 2020 年，老人人口將增至 340 萬，佔總人口數的 13.8 ％，到西元 2036 年，台灣的老人人口將增至 500 多萬人，佔人口的 21.6 ％。

西方國邁向老人國的時間約需 100 年的時間，但台灣卻在短短幾十年內由青年國轉入老人國，而隨著高齡化社會所帶來的相關課題也正考驗著台灣社會。

從人口金字塔分析圖來看，未來人口結構將由青壯之燈籠型態，逐漸進入高齡之倒金鐘型態，及轉變成穩定之長柱型態，推計人口年齡中位數將由民國 91 年（西元 2002 年）33.0 歲，升至 民國 100 年（西元 2011 年）37.2 歲及民國 140 年（西元 2051 年）接近 50 歲（圖 1）。

在人口負擔指數方面，推計 15-64 歲工作年齡人口對 15 歲以下及 65 歲以上扶養負擔，將由民國 91 年（西元 2002 年）42% 降至民國 110 年（西元 2021 年）46% 最低後，開始上升至民國 140 年（西元 2051 年）75%。幼齡人口與老年人口的相對比民國 91 年（西元 2002 年）為 1：0.4，至民國 140 年（西元 2051 年）轉變為 1：2.2，也就是說對於工作年齡人口的負擔越來越重（圖 2）。

・ 高齡者生理心理的基本特性

身體衰老所呈現於運動功能及感覺功能，但其過程並不是進入老年期之後才開始的。一般認為，體力的高峰是 17~18 歲，運動能力的高峰是 25 歲左右。之後將趨向衰退，自身體衰退開始，總體的衰老已經自 35 歲左右表現出來。此外，五官的衰退也緩慢進展，從 45 歲左右視力開始衰退，或者讀書時需要戴眼鏡。像這樣體內的各個組織以各自不同的速度發生變化，將產生與時間年齡不

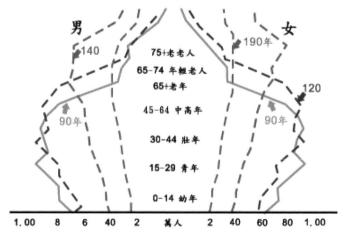

1 台灣地區未來人口金字塔 - 中推計圖　　資料來源：中華民國內政部統計司

同的生理年齡。

人的衰老受到種種生活因素的影響，而後以各種形式表現出來。但是，可以説生理功能的變化，任何人都會隨著年齡增長而不可避免地共同產生和發展。這種衰老帶來的生理功能變化將變成外觀上的變化和功能上的變化而表現出來。外觀上的變化，超過 65 歲的人 80% 以上都會出現。但對於功能上的變化，由於個人差異極大，而難以一概而論。然而，老人的生活是以這些變化為基礎而形成的，因此我們就以隨著年齡增長而影響較大的功能上的變化進行詳細敘述。

在精神方面，衰老引起的身體衰退較早，從青、壯年期開始。但是，據說在智慧方面及情緒方面反而保持著相當高的水平。尤其是想像力、綜合能力、理解能力等，雖然進入高齡期，但是幾乎不下降。經驗的累積有益，往往在洞察事物的本質及綜合判斷方面也發揮卓越的才能。

可是，計算及記憶之類的智慧作業速度下降。能清楚地保持過去的記憶，但是對新問題的記憶力及需要提出既往保持的問題時，則顯示出回憶下降。另外，對於與過去經驗連繫的現象及理解的

問題，似乎記得很清楚，所以説，老人的記憶中樞具有發揮卓越選擇作用的另一面。

老人的智慧能力降低，大部分與感覺器官的功能、語言功能、手足運動功能下降之類的身體問題，以及缺乏生活滿足感，易於受寂寞及孤獨感支配之類的精神問題及脫離工作、參加社會活動的機會較少有關。

另外，社會環境因素產生的心理影響，退休及家庭地位的喪失，使老人產生自己的無用感。這種心態多少會影響行動熱情，這一點是不難理解的。並且，作用的喪失也有意味著脫離與其相關的人際關係，這也容易產生老人的孤獨感等。

從高齡者的「晚年生活」形象看，韓國、日本率先提出「健康衰退後的生活」，英國、德國、美國首先提出「退休後的生活」。那麼，一進人老年期就將過著退休及產生身心衰退的生活。

總之，高齡者的生活會受到由此產生的影響。生活時間由於男性工作的時間減少，女往由於失去與子女的牽連而家務事減少，能有充裕的時間。這些充裕的時間對睡眠等稱生理時間及空閒時間所占用的比例增高。

雖然籠統地説都是老年期，但其期間漫長。另一方面，在此期間經常也會失去配偶及兄弟姐妹，作為家庭構成成員及親屬，對交往的對象也將發生各種變化。日常的生活以家庭構成及與他人的交往為背景，因在社會及家庭中的任務分擔程度、生活環境、活動狀況、經濟狀況，過去的生活習慣及健康狀態不同而差異很大。如果只有夫婦倆的家庭、獨身家庭，往往變成單調而又沒有生氣的生活。但如果是包含孫子等的三代同堂的家庭，也許就會受到周圍的生活節奏及年幼的孫子們的刺激，而氣氛熱鬧。即使是只有夫婦倆的家庭或獨身家庭，如果擴大交際範圍，也許就不會出現單調的生活。

· 居住空間規劃設計之基本觀念

（一）活動行為之無障礙

「空間的可以用、可以使用」是做到空間可以到達和操作，但並不表示該空間是流暢的，換句話説，像在迷宮中的無障礙設施，它還是會輔助使用者「方便行走」通達到任何地點，至於方不方便達到出口，或者在其中發生事故時，別人能否察覺，便就無法掌握了。因此，創造高齡者居住空間的流通性，除了能使既有的空間在視覺上有明確指示與較流暢方便的實質功能外，在當發生緊急狀況時也能方便其他居住者快速查覺並立即協助；其次，物品擺放的位置清楚可見容易辨識，縮短尋找物品的時間，更重要的是方便高齡者在使居家的活動空間裡更加自在，行徑路線至目的地也更容易的到達。

基本上如何減少不必要的牆體、降低家具的高度，都是能促進空間上視覺的清晰判定，避免在開放性的空間中，再增加無謂的分隔物件（如高櫃等），如果真有需要，可選用可推拉或折疊的替代做法，

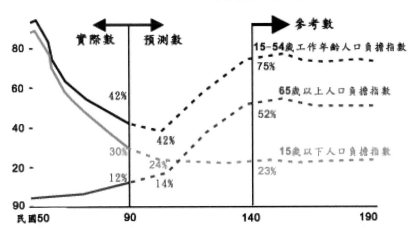

2 台灣地區未來負擔指數增加趨勢圖　　資料來源：中華民國內政部統計司

並保持動線簡單化和單一性，藉以保持足夠而開闊的活動範圍，使老年人能安全地無障礙到達每一處自己想到的地方。

（二）可彈性化隔間與空間易於因應改變

在高齡少子化的世代裡，人老了可能兒女都還尚未能完全獨立生活或因忙於工作求職，而父母在現今進步的醫療照顧下，多半身體硬朗，因此，空間中可能需要同時容納這些人，當然也須滿足所有人的基本需求與空間屬性，這對一般住戶的使用觀念來說，坪數愈大愈好、家具設備就做的愈多，然而，等到了空巢期家庭子女不再同住的時候，既有的空間是否方便於做任何的調整應變來適應此時期的狀況需求時？又應該如何面對。另外當空間使用機能、屬性需做改變時，空間的元素是否足夠彈性因應來應付此一變化呢？因此，對於高齡者和未來老人而言，空間的彈性化區隔因應與易於改變性，都是現在、將來需要處理空間的必要觀念。

以空間可彈性化隔間而言，設計者首要試著打破傳統區隔空間之做法。在常規劃設計為實牆空間的觀念，固然對空間能提供較佳隔音與完整性的，但在不需要絕對私密要求或不常使用的空間中，其實可以使用便於收納拿取的活動式隔屏來做為空間與空間之臨時分界，它不但不會增加視覺的阻隔性，還能夠有效增加空間的使用屬性，空間的運用多元性以及空間的彈性；其次，也可以利用家具的配置來塑造視覺上的空間區隔，這也是使空間產生彈性區隔的另一種手法，因為家具本身存在量體感，而家具的組合則能暗示所涵蓋的空間範圍，故很多時候利用視覺上的空間分隔，反而能達到實際空間伸展的實質效果同時更具隔間的彈性功能一舉兩得。

再者，空間易於因應改變方面來說，最直接的方

式便是減少固定於現場的訂作家具，雖然說這樣的施作方式，比較能配合現場環境較具完整與一致性，有其整體效果，但相對地也就失去了可變動因應的機會。因此，選擇可活動或模矩化的系統組件，以均衡的方式來配置空間，都會帶給空間更多的彈性和可能性，如電腦需求須不斷地擴充配件才能發揮更佳的效能，空間如果能不定時地做機能性的擴充，藉由家具的重組來達成空間的變化性，則空間配置就會僵化不易更動，高齡者空間也是如此，如果在空間的使用上能有更多的彈性，其因應做法也就會跟著多元起來。另外則是在規劃的初期，就做好長期有系統的計畫，透過專業設計者的協助，使機能屬性相近的空間能整合配置，因應家庭各時期的變化，做利於未來空間調整，以最少的花費達最高的效益。

（三）使用作業的簡單模式化與方便維護性

1. 器具操作的簡單化和方式的固定化

一般而言，有一些狀況與工業產品設計有關，但室內空間中也隱藏著些許可以再討論的部分，例如我們常會以單一開關、多段切換的模式，來解決多組迴路並存的問題，但通常光是一組開關連設計者都難記憶轉換順序，更何況使用多組電子開關，對高齡者的使用者而言，豈不是造成他更多的困難和負擔，同時目前市面上的開關面板設計來說，也都沒有針對電子開關做提示性的面板，因此常常造成使用上的遺忘不便。故如果面板可以採用有暗示性的電子開關設置，且切換的順序盡可能類似的話，此一規律性的安排都將增加高齡者切換開關使用時的辨識能力。

另外，專業設計者多半會決定其裝設位置（或甚至不會），開關配置多半交由現場水電師傅自行裝設，如果面板只存在一組開關便不會混淆，但若須控制兩個以上的空間或兩組開關並存時，便容

易因為區分而錯亂，因此，如果能有效整合開關位置，儘量使其與所控制的區域方向相同，將能簡化操作的流程，也提供高齡者一種較為固定式的使用模式。還有，例如門鎖的類型（喇叭鎖、電子鎖、嵌入式鎖等）或門片的形式（外推門、拉門等），在老人的生活空間中也盡可能採用相同的系統，藉由相同的操作方式，使老人更容易習慣地上手操作，也避免通行時辨識的混淆。

因此，唯有縮短器具操作的流程、操作方式的固定化之手段，除了使手動操作界面、運用邏輯獲得相似的規格，才能增加高齡者在使用行為辨識性的方便。

2. 使用方便自行維修、更新零件的家具或設備

日常生活裡任何物品都會老舊損壞需維修更換的機會，就如同人體的機能也會隨著時間漸漸衰退，因此才會有保養品或養生食品等預防、修補的機制出現，建築、室內空間的裝修也何嘗不是如此，但對於預防機制的考量卻很少被人們重視，許多人只注重當下的視覺效果，卻有意無意忽略爾後需要維修的問題，這對活動自如的年輕人來說或許不會造成過多的困擾，但對於一個老年人而言，維修與更新零件或許也是會在所難免的遇到，不過，如何設計能夠連高齡者都能自行容易的操作維護，則這是專業設計者應該努力共同解決的課題。因為設計的完工，只是使用者生活的開始，不要讓美觀的設計，在人為的使用與時間的流逝中，喪失其本身的基本價值。

空間設備的設計與選擇，若缺少對事後維修的事前考慮，將會增加問題發生時補救的困擾，也會間接地提高高齡者生活上的危險性，例如目前室內的燈光配置，主燈多半為吸頂式，日光燈則放在層板上或是直接放在樓板下，像這樣當高齡者進行燈管的更換時，便得靠物件墊高方能完成，但若腳步打滑或墊物不穩，便會直接產生安全的

顧慮，而冷氣濾網的清潔與定期更換也有相同的困擾。因此，假如能改變部分燈具為立燈或壁燈的形式配置，就會使高齡者較容易自行更換燈泡；使用能適應各種地形且抓地性強不易搖晃的輔助性踏腳工具，或有可以升降的機械設備等，都能保障高齡者爬高時的安全，加寬燈管放置的空間，則方便老人較不靈活的手腕，有較大的活動範圍，也方便需戴眼鏡方能觀看的老人，對於問題狀況位置的判斷。諸如此類的細節調整考量，都是可以藉由設計的手法來達成的，因此，只要在設計規劃階段用心地觀察評估，事後的困擾與問題也會相對地減少。

不易檢修的設計或設備，會導致高齡者遇到狀況時，不僅得花錢請專業施工人員來進行修繕，便是要高齡者在對自己危險的位置或以不安全的姿勢進行維修，這對高齡者而言，都不盡是一個很好的生活設計模式，因此，在老人的生活用品把方便自行維修、更新零件的設計觀念納入空間、家具或設備之中，都將能使高齡者的生活更加便利與安全。

3. 物品與使用空間的易清潔性

高齡者對於空間設計的品質要求，並沒有一定的標準，多半都會希望做好後的東西能夠歷久彌新，主要的原因並不是年紀大不想動，而是害怕清理時會有清理不到的死角或不易清除的細部，增加清理時的困擾。所以，我們在進行規劃時，要儘量避免製造過多的空間死角，例如，深度太深、狹窄而無法使用替代性清潔工具的空間，或是過高而不易直接擦拭的家具和縫隙，使高齡者即便是自行清理打掃，也能輕鬆方便。其次，儘量使用表面不易污損、耐衝撞、好整理的材質，一方面避免高齡者因行動不便容易跌倒或掉落，另一方面方便老人平日整理。

（四）使用空間的高辨識性

1. 環境色彩與燈光照明之檢討

色彩不是依照理論搭配，就能感動人心，燈光也不是懂得色溫差異，便會溫暖空間。色彩、光線和質感一樣，都不能脫離空間，而是整體設計的一部份，設計者所重視的重點是在於兩者所帶給空間整體的和諧度，尤其是高齡者視覺的適切性。

空間中色彩構成的元素相當的多元化，可以是牆壁、天花板等空間性元素，也可能是地毯、木皮、家具等裝飾性元素等，然而在搭配使用的時候，若選用色系對比較強烈者，則必須謹慎考慮年長者眼球小肌肉的活動，是否依然具有負荷瞬間適應的能力，以高齡者生活空間而言，並不是不鼓勵使用色彩，相反地更該嘗試把多樣化的色彩變化應用在空間中。然而多樣化並不意謂紛亂、變化也不代表徹底相反，簡單來說，就是專業設計者可以選擇粉色系或較淡的相近色彩做為空間色系的基本調性，使色彩的銜接處不會太過於突兀，此外，使家具等器物的色彩儘量接近主色調做搭配，藉由相近顏色的延伸，使空間的三個向度都能在視覺界面上產生逐漸變化的效果，同時也不會造成過於刺激高齡者的眼睛。

至於燈光的配置，可以從兩個方向來看，一是整體明亮的效果，另一是主要燈具的選擇。以前者而言，明暗的變化可以分散表現在整體的空間中，藉由路徑的延伸提供視覺緩衝的時間，但是，若在單一空間中存在反差過大的照明變化或兩個空間的明亮對比過於強烈，都會造成眼睛的壓力而不易看得清楚與辨識。

後者雖然在空間中只佔少數，但卻多半可以由人體平常的視角觀察得到，且多扮演視覺焦點的角色，因此，應儘量避免選擇燈管外露或太亮的燈具，以保護眼睛直視時不會受傷，也使老人生活空間中的光環境獲得平衡均質的效果。

避免使用過多高眩光的材質或大量運用高反差性的燈光與色彩設計，有助於高齡者以較不吃力的方式來觀察周遭景物，而減少反應時的緩衝時間，相對地便是增加下一個動作的準備時間，這對高齡者而言，危險總是發生在不確定的狀況下。因此，專業設計者必須考量高齡者瞳孔收縮能力逐漸衰退，對於周遭環境有對比較大的現象時，都會產生暫時性的不適應，在空間的營造方面就應特別注意，使高齡者能達到安全又舒適的活動環境。

2. 高齡者視力考量

當物體本身的交界轉換或兩物的交接面，通常表示會有落差的可能，如桌子邊緣、高架地板邊緣等交接面，為使高齡者能夠先產生心裡的防範，減少因踩空、絆倒、放置的東西掉落而砸傷自己、或因沒注意而撞傷等的危險發生，其解決方式就是物體本身之輪廓形狀。

形狀應儘量簡化，避免視覺的多重干擾，也就是減少過多裝飾設計或強烈線條感，避免導致眼睛的疲勞與交錯感，同時，也利用較方便高齡者辨識，利用圖像或展示工具等來輔助之。對於具告示性或展示功用的字型、圖樣等大小，須略比一般人的尺寸稍微再大一點，使視力退化的老人得以方便清楚察覺和閱讀。其次，如櫃體的門板、房間門扇及把手部分的設計，不論是採用隱藏式把手設計或使用的五金配件都必須清楚明顯易於拿取和操作，使高齡者能明確的認知瞭解何處為開口部，用何種方式開啟，避免錯誤的使用方式導致意外的發生。

在諸多的感官作用中，視覺的使用頻率仍然屬最高的，然而高齡者視覺環境舒適的考量與整體規劃，卻仍是我們設計者較少花時間探索與被注重的一環，若長期暴露在此一環境下，老人生活的安全性與便利性都會相對地受到影響。因此，物件設計的過程中，除了造型的視覺性需要考量外，

對於其使用者的視覺感受能力也要以更為謹慎的態度來面對，才能給高齡者創造合適便利的生活空間。

3. 居室空間指示標誌的設計與配置

我們通常都會考慮到有電的時候，燈光該如何設計，但是，多半忽略萬一停電或因意外事故失去外部電源供應的時候，燈光又該如何設計？其實良好的燈光設計，除了要把沒有斷電時的燈具、光源、色彩等配置設規劃良好外，還必須多花一些心力思索沒有電時，替代性的燈具可能會是什麼？應該放在什麼位置，這些燈具或許一輩子都用不到，但若真的發生狀況，便能帶給使用者更多的安全與保障。

停電或因意外事故失去外部電源供應時的電源，主要來自大樓或自設之緊急發電系統所供應的電力，一般來說又以緊急電源插座做為輸出的界面，因此，如何使它與特定的燈具發生關聯，便是專業設計者該花心思去嘗試的；傳統的方式便是在牆上掛一個有兩個照明出口的簡易燈具，或是在鋁製燈盒表面貼上緊急出口字樣，但兩者多見於商業、辦公等供公眾使用的空間，但在居住空間內的緊急照明系統相對地是欠缺的。

其實可以利用設計過程中，透過不同光源的表示和連接，例如在水電平面設計時，便把緊急電源出口分散在一些較重要的空間或較容易發生碰撞的地點，使該區具有緊急供電的能力，並藉由設計的手法，將備用燈組以間接照明或嵌入式燈具等形式配置，以利斷電時的照明之用，同時，配合行為模式的不同而做高低層次的變化，房間可以高而點狀之光源為主、走道則以低而線狀之光源為主，交互的搭配使用，光線本身就會成為緊急指示標誌的主角，除了減少坊間緊急照明設備與空間的突兀感之外，也能在重視生活品質的未來市場中獲得較大的認同。

試想一般人在漆黑的地方行走都已經很吃力了，更何況是行動較不靈敏的高齡者？因此，規劃高齡者居住空間平面時，同時考量停電或因意外事故失去外部電源供應時的燈光設計，不但可以創造安全引導高齡者至逃生出口或避難空間，增加老人心理的安全感，使高齡者空間設計更加周延完善。

（五）通用設計觀念的導入

在住宅建築方面，老人住宅已經成為被普遍關注的住宅類型。就以中國大陸地區而言 60 歲以上的人口數量為 1.32 億，占總人口的 10%。若根據聯合國經濟及社會事務部人口司發表的《全球人口預測》，到 2030 年全球 60 歲以上的人口將佔總人口的 40%，也就是說每五個人裡面就有兩個是老人，其實台灣也是如此，高齡者成為人群的主要族群。

在 20 世紀 80 年代產生於美國的通用設計理念恰好提供了這樣的一個思路：設計的產品為盡可能多的人，最好是所有人使用，於是消彌了人與人之間的差距和歧視。又因為產品是為所有人使用，也就擁有了最多的用戶，於是可以獲得最多的收益。

通用設計的定義是這樣的：朗·梅思（Ron Mace）認為"通用設計是這樣的設計，他設計的產品和環境不帶有特定性和專用性，可以被儘可能多的人最好是所有的使用。"（Universal design is the design of products and environments to be usable by all people,to the greatest extent ，possible ,without the need for adaptation or specialized design.）

通用設計更關注的是用戶範圍的擴展。這裡引用工業產品設計中幾個通用設計的例子來做現象說明，他們最初沒有一個是專門為適應高齡者和特殊人群的需要而設計的。

1. 電視遙控器：

不僅方便一般人的使用，同時方便了下肢不便的高齡者和下肢殘疾不便者操作電視。

2. 個人電腦：

電子郵件和 Internet 聊天工具，縮短了人與人之間的距離，也方便了聾啞人，行動不便者與人交流。

3. 手機：由其是在手機短訊開通之後，使得聽力下降的高齡者和聾啞人也可以方便地交流。

4. 微波爐：避免了一般爐灶用火的危險，高齡者、兒童和很多行動不便者都樂於使用。

也許可以這樣說，一個有益於每個人好的設計同樣有益於不便者。良好的設計應該是不帶有專屬性，人人都可以通用，通用設計就在於它的普遍性及適用性，面向所有人，營造沒有障礙及歧視的環境，同時具有很高的市場價值，安全、方便和低價位的產品是所有顧客特別是高齡者所需要的。隨著人口老齡化的加劇，市場對於商品的易用性要求增加。開發商現在應該預期到在房屋市場取向的變化趨勢上，如果從建造房屋之初就具有不同年齡上的適應性，那麼我們今天建設的房屋會再明天更具有市場價值。然而通用設計的思路就是可以為我們的高齡者住宅設計提供幫助。

借鑒日本在這方面的經驗，我們對於適應高齡者的住宅提出三個引導設計的基本概念：

(1). 至少需要考慮可以使用三十年以上之住宅設計，即所謂的長效住宅。

(2). 可以滿足所有居住者的需求，無論是年輕人還是老年人。

(3). 可適應隨時會改變的需求。

或許對新建築興建時會增加約 2% 的成本，但是通用和無障礙的環境卻可以減少弱勢群體帶來的社會成本。通用設計可以為高齡者建築設計，尤其是高齡者住宅的設計提供新的思路方向，進而推動高齡者住宅邁向更健康、更舒適、更安全的方向發展。它不僅為人們特別是位高齡者帶來福祉，也為諸多的商家帶來契機，真的可以說一舉數得。

(六)現代科技技術的利用

高齡者的空間，在設計者的眼中，應該是屬於未來性的空間，而非僅是以現在的方向著眼，因為世代的交替就像工廠的履帶一般，不斷地把不同世代的年輕人推向老人圈，因此空間是靜止平衡的狀態，而比較像充滿諸多張力的動態平衡狀態。

因此，只要能夠化解相互消長的關係結構，便可以呈現新的組合空間，換句話說，若要使老人空間有新的風貌出現，新的科技資訊就是成為改變空間的機會。例如，衛浴設備的廠商就針對老人市場進行研究設計，並開發出提供行動不便老人系列的產品，解決淋浴時不便長時站立與冬天如廁不便清潔保健的困擾，使淋浴空間獲致更大的使用空間。

此外，在住宅內裝設油壓電梯或電動座椅，則增加垂直移動的便利性，也間接改善樓層配置的問題；感應式電源管制器，透過紅外線偵測使用者離開與否，可由自動切換開關的起始，即便高齡者忘記關閉電源，也能自動管理全室的開關，方便老人的使用。因此，設備與空間設計是可互相交流的，空間也會因科技技術的提升而改變，同樣地科技技術也會因為空間使用的更替而有所變化。

空間設計者除了統籌材質、色彩、造型等外，也應該經常接觸與高齡者相關的新技術之輔助設施，並適時地用於設計之中，同時累積設備安裝使用的經驗，藉由相關領域的腦力激盪，提供更佳的高齡者空間設計。

(七)空間規劃配置

在一個居住單元或住宅內部空間裡，不論是與家人同住，老夫老妻或獨居之高齡者，在使用空間的頻率以及各空間的關聯上而言，其實高齡者的空間使用均有一個共同的特性，那就是將空間分為主要個人(私密)性空間(如臥室、浴廁、書房)與公共性空間(如客廳、餐廳、廚房)這兩大活動的空間領域。因此，對於高齡者的居住空間配置就必須依照個人和公共兩大區塊來做規劃，而連接這兩大區塊的空間就是通道或稱為走道空間。

在個人(私密)區塊之各空間裡提供高齡者最簡

捷的平面配置，例如高齡者臥室遇到晚上如廁行為就能就近方便使用鄰近廁所空間，同時臥室空間提供高齡者自我獨立的空間，間接地可以減低與家人間的相互干擾，並有專屬被尊重的感受。

再者公共性空間的區塊，主要為客廳、餐廳、廚房空間，客廳提供看電視、聊天、聽音樂與會客等行為。

如果高齡者是與家人同住時，則能藉由此一空間連繫家人間彼此的感情。

走道空間為兩大區塊空間的連繫橋樑，他只要能夠採用直接通達不要拐彎抹角，清楚明確的路徑那就能使高齡者在使用上容易達到安全、便利的需求。

· 結語

高齡者居住空間的使用，將隨著高齡少子化社會

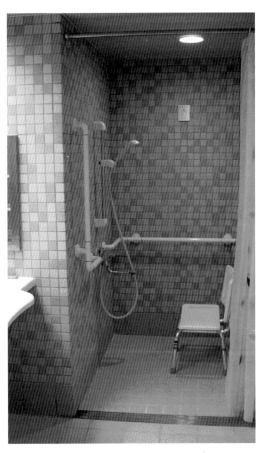

的趨勢日益受到重視，它涉及的層面不僅是對於從事空間設計專業技術人員應深知瞭解外，對於製造家具、家電、空調以及照明等行業也隨之影響而來，必須正視的課題。

希望藉由本篇文章的介紹能對高齡者居住空間的議題有更進一步的瞭解有所助益，同時也共同期許你我能為現在高齡者與未來的高齡者（我們），創造出更適合的居住環境而努力。

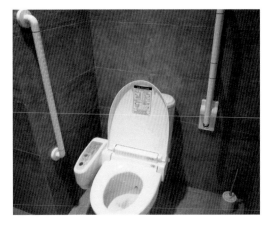

/06

住宅室內動線空間的活用 - 視覺與機能

文/俞麗澤

現任
中華科技大學建築工程系 講師

學歷
美國德州奧斯丁大學 建築碩士

經歷
中原大學室內設計系 講師
華格設計工程有限公司

動線空間的視覺過程

住宅設計創造出居家使用者好用以及感覺好的空間，好用即滿足各房間機能及家具桌椅的合適尺寸，感覺好的五感中（視、聽、嗅、味與觸壓覺）最重要的就是視覺，發展我們在空間設計的形、光、色、材質中視覺想像空間的能力是設計師重要課題，因此設計師掌握人體工學、機能、空間尺度及獨特的美學風格，端賴設計之前的空間規劃，其中使用行為與空間組織中機能、尺度與動線是需要專業的基本功，例如：動線空間過長通常會是空間的浪費，而空間尺度的比例要與空間大小的整體平衡感來決定。這裡的動線指的是提供空間中的或進入空間的區域，但一個空間到另一個空間的動線處理成有導入空間時視覺緩衝的作用，亦即沒有明確的使用目的，卻能串連相關空間的需求與設計特點，就可視為一好的緩衝空間。「緩衝空間」可以是門廳、挑高處、中庭、開放式房間、走廊和走道等，如何利用這些水平與垂直動線來創造空間規劃視覺過程中的起、承、轉與合，可以豐富我們對那空間的視覺歸屬感。

一、客廳的視覺緩衝空間：

1. 起：以玄關入口空間作為內外轉換的實質點，就不會直接進入室內的中心；接著玄關與衣鞋的收納空間相連設計，提供家庭成員和客人使用，安排成水平線性動線，一側做長八尺儲藏櫃，夠放外衣、鞋子、包包與雜物，玄關底的端景鏡將視線導入另一側開放挑高明亮的空間，自然而然來到室內的中心 - 客廳。

2. 承：玄關到客廳形成水平動線的軸線，視野隨大片自然採光延伸至窗外 101 大樓。

3. 轉：挑高六米的客廳空間藉由樓梯到玄關上面的書房，形成垂直動線的緩衝空間上下串連。書房可俯視客廳，亦可從挑高處將視線延伸至窗外的 101 大樓。

4. 合：玄關與書房之間新加的樓板來自空間尺度的掌握與界定上下不同使用空間，玄關與書房各有 2.3 米，透過樓梯垂直串連 2F 凸出的書桌台與挑高空間作一整合。

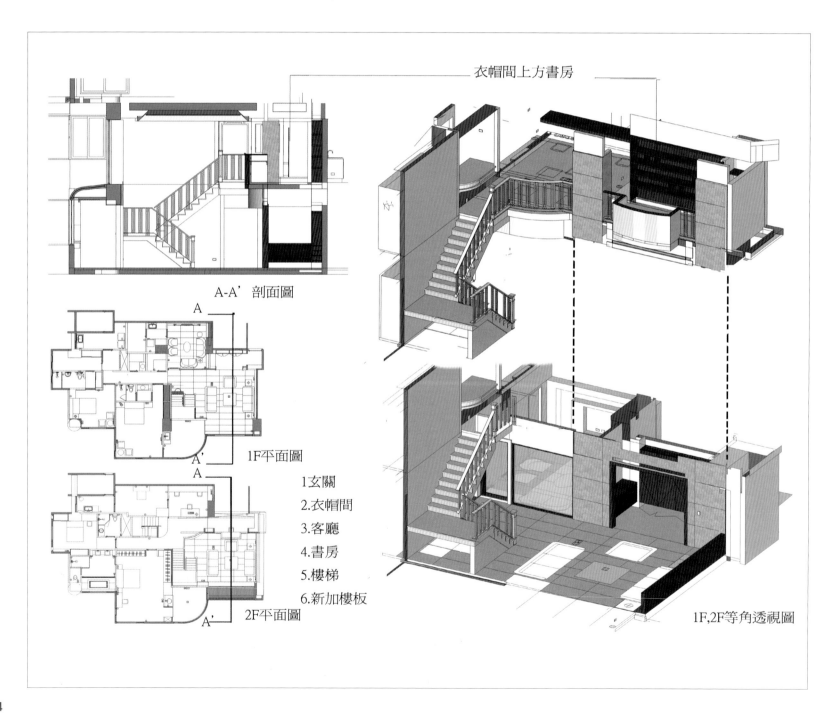

衣帽間上方書房

A-A' 剖面圖

1F平面圖

2F平面圖

1.玄關
2.衣帽間
3.客廳
4.書房
5.樓梯
6.新加樓板

1F,2F等角透視圖

二、客廳的空間形體組合：

住宅規劃重點不應在房間數量，不只是隔出各房間，還要能將空間串連起來，感受家人的存在。體的組合序列在此案客廳、起居間、書房與衣帽間以 1. H 形大理石牆作為主體（上與下的方向），2. 上部外凸的書桌陽台是主體的相連體（左與右的方向），3. 下部內凹的衣帽間是主體的延伸（前與後的方向），4. 起居室的活動玻璃拉門可獨立視聽空間或視需要打開納入客廳，5. 書房。主牆在形狀之外，體相互之間的配置與四周空間產生關係，形、色與材質在視覺上 凸顯，6. 空調配置上原先冷氣是安裝在挑高 6 米客廳處的天花板內，下吹的冷氣在開放客廳散開，不但耗電，坐在沙發區也不夠涼爽。

在新加樓板預先留設足夠的空間，以便安裝吊隱式空調機具在樓板天花板內，冷氣吹向客廳挑高處下半部，節省上半部的冷氣耗費。

動線空間的機能活用

三、廚房的機能空間組織：

空間好用需滿足工作與活動需求，廚房與浴廁設計的機能是住宅空間規劃中優先考量的部份，設備的規格和人使用的可及性，參考有關廚房與浴廁設計的規定；廚房一般是準備、烹調與貯存的三個主要工作區塊，由水槽、冰箱與爐台設備所界定，以這三點之間的連線構成的三角形，任兩者之間大於 120 公分，此假想的工作三角形工作區依人的動作不覺狹隘三者加起來至少 360 公分，但也不宜過度移動，總合約 360 公分與 660 公分之間；基本工作區外若空間許可增加準備區，動線空間可相互彈性支援並可容納兩位調理者，所以提供第二工作三角形，設備上也會需要第二個水槽。此兩三角形相結合但次要工作區不應該

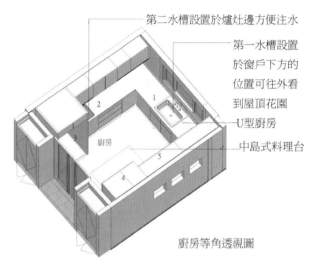

第二水槽設置於爐灶邊方便注水

第一水槽設置
於窗戶下方的
位置可往外看
到屋頂花園

U型廚房

中島式料理台

廚房等角透視圖

1.水槽　2.爐台　3.冰箱
4.料理台　5.電氣櫃　6.水槽

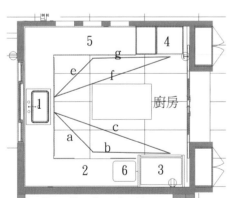

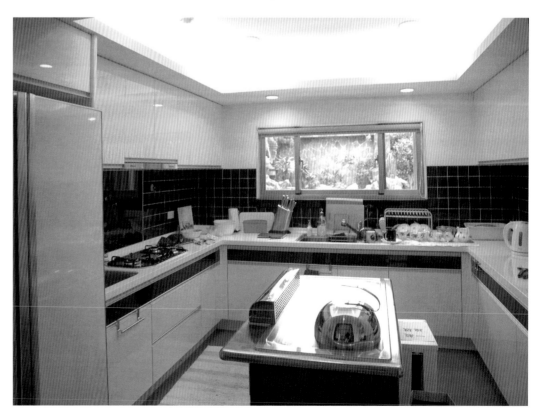

廚房工作區三角形(abc三邊)

a+b+c=150+150+230=530公分

準備區工作三角形(efg三邊)

三角形每邊大於120公分

360公分＜三邊長總和＜660公分

室內建築

美學

機能　技術

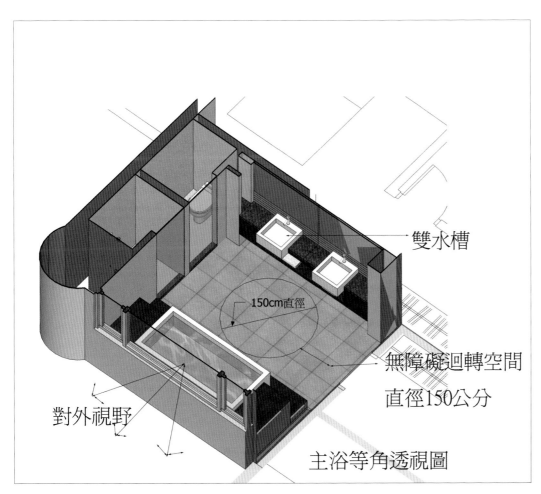

雙水槽

150cm直徑

對外視野

無障礙迴轉空間
直徑150公分

主浴等角透視圖

穿越主要工作區，可以形成雙工作三角形。

四、廚房空間設備：

水槽、冰箱與爐台構成主要三角形提供使用工作區與準備區 - 雙三角形兩處洗水槽：爐台邊和調理台水槽。

五、U+ 島型廚房：

U 型廚房的佈局即是廚房的三邊牆面均佈置家具設備，連續的檯面這種佈置方式操作面長，儲藏空間充足，空間充分利用，設計佈置也較為靈活。島型廚房是除了沿著廚房四周設立櫥櫃，並在廚房的中央設置一個單獨的工作中心，人的廚房操作活動圍繞這個"島"進行，可以重複利用廚房的走道空間，提高空間的作用效率，依需要可當料理台或在上面設置爐台或水槽。這種佈置方式適合多人參與廚房工作，創造活躍的廚房氛圍。本案中設置鐵板燒台，提供招待賓客時外燴之用，平時加上外罩可作料理台用。

六、主浴的機能空間組織：

浴浴室的設備男女主人使用的雙水槽近入口好使用，寬敞的浴缸，在單邊採光的空間窗邊有自然的光線對外視野佳，馬桶在角落不宜進門就看見。

七、結語：

相較於廚房工作與主浴活動空間有明確機能目的，許多家庭更重視家人共聚一堂的時間，客廳作為家人互動的交流空間，氣氛與視覺營造上相對的重要，針對空間移動的動線與視覺移動的過程，加上經由構造、照明、色彩、預算、材料選用與設備完成設計過程。

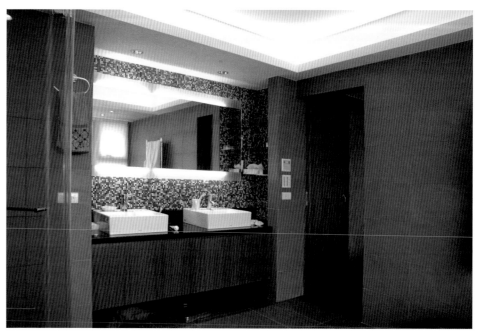

專題
THESIS chapter 3

01 台灣溫泉資源之溫泉地及溫泉設施之規劃

/01

台灣溫泉資源之溫泉地及溫泉設施之規劃

Sustainable Use for Hot Spring Resource in Taiwan Planning/Designing for Hot Sprint Site and Facilities

文 / 堀込憲二

中原大學建築學系 副教授

目錄

摘要

以世界性的觀點來看，台灣實屬溫泉資源豐富的地區，但卻尚未能將溫泉資源的多 樣性效果予以充分利用。比如北投溫泉之泉質雖具有相當強的溫泉療養成效，但目前除 了部分設施之外，幾乎都僅僅將這裡的溫泉當作溫水來利用，卻未能將泉質之療養特性 加以充分活化利用。

溫泉之效果，除了溫泉成分之化學藥理作用之外，還包括溫泉水的物理作用。此外，因為溫泉區大多位於豐饒的自然環境與特殊景觀地區之中，因此溫泉區還有現階段絕對 不容忽視的另一個大功效，亦即環境效果及轉地效果。而良好的溫泉區發展理應包納上 述之總合性成效。

然因身為利用者的一般遊客，幾乎不了解這些功效的可能性與多樣性，所以到了溫 泉區也大多只是利用了溫泉的硬體設施 (建築)，而造成這種使用現象的其中一個原因，主要是因為溫泉設施的設計師對於溫泉之價值亦未充分了解所致，因此才會始終只侷限 在於硬體及表面上的設計處理，而無法徹底發揮溫泉資源的豐富內涵，實在是令人深感 惋惜。

而若進一步由溫泉區永續發展的角度來看，則更需因應溫泉資源屬有限資源的特 性，將溫泉區納入整個地區環境來整體考量永續發展之方向，適度修正相關設施之規劃 設計方式，並制定必要之經營管理措施，如此方能真正達到溫泉區永續發展之目標。

(邱振榮部分重新整理)

關鍵字 : 溫泉、泡湯、湯治、北投溫泉

一、前言

溫泉根據中華民國溫泉法中，溫泉定義是符合溫泉基準之溫泉水及水蒸氣（含溶於溫泉水中之氣體）。溫泉水包括自然湧出或人為抽取之溫水、冷水及水蒸氣（含溶於溫泉水中之氣體），在地表量測之溫度高於或等於 30℃者；若溫度低於 30℃之泉水，其水質符合溫泉水質成分標準者，亦視為溫泉。

另外其他不同國家對於溫泉的定義也是不同：

1、日本溫泉法：地下湧出之溫水、礦水、及水蒸氣與其他氣體（碳氫化合物為主成分的天然瓦斯除外）。溫度：高於或等於 25℃；如溫泉低於 25℃，其水質符合之規定 19 種物質（日本溫泉法附表）其中一種以上者。

2、韓國溫泉法：溫泉係指地下湧出，溫度高於或等於 25℃之溫泉，水質成分對人體無害者。（但對水質成分並無規定）

3、部分歐美國家，如義大利、法國、德國等國以高於 20℃之泉水；美國則定在 70F（21.1℃）以上者為溫泉。

溫泉形成的條件，必須具備地底有熱源存在、岩層中具裂隙讓溫泉湧出、地層有儲存熱水的空間三個條件

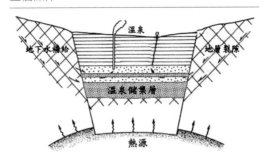

1- 大地的氣息，作者：陳肇夏，P191，張煥金 Ph.D 整理提供

台灣溫泉依地質分類

1、變質岩區：台灣變質岩區多分布於雪山山脈和中央山脈，溫泉多為中溫溫泉，溫度

約在 50℃ -74℃之間，也有介於 75℃ -96℃的高溫溫泉和溫度高於 97℃的沸騰溫泉

2、火成岩區：多分布於大屯火山群、龜山島與綠島，溫泉多為高溫溫泉，溫度約在 75℃ -96℃之間，也有溫度高於 97℃的沸騰溫泉。

3、沉積岩區：多分布於西部山麓、海岸山脈及蘭陽平原，多為低溫溫泉甚至冷泉，溫度約 25℃ ~ 49℃間。

台灣這十幾年來十分流行「泡湯」。目前「泡湯」的行為大部份學習自日本，與光復後早年溫泉的開發與使用方式已大所不同，當年因為使用者有限，將溫泉當作免費熱水的使用方式極為普遍，但在今日看來幾乎已跟天方夜譚一般不再可能。而現今則因各地區為了提高景點的附加價值，造成源泉的開發與濫用、溫泉景觀的破壞等問題，這些似乎都成了已開發溫泉區揮之不去的夢魘。

在日本有個關於溫泉利用習慣的俗諺，「美國人是進到溫泉裡才開始洗澡，日本人是在進溫泉之前就先洗好澡了。」，這句俗諺並不是在講溫泉禮儀，而是因為日本人認為泡溫泉就是要讓身體吸收溫泉之成分，所以為了更好的吸收效果必需先淨身。此外，為了讓附著在皮膚上的溫泉成份持續發揮藥效，所以泡完溫泉後不可再用一般清水清洗身體也是一般常識，而這也可是入浴前需要先清洗乾淨的原因之一。由上述論點可瞭解到美國人與日本人泡溫泉行為之所以不同，並非因民族性造成的溫泉使用習慣差異，而是源自於彼此對於溫泉認知不同所致。

溫泉擁有眾多效力，一般來說所謂的溫泉療效包括了以下三大類，而完整的溫泉療效即是指這三

類作用集體發揮之綜合效果。

1、化學藥理作用

即溫泉成分之化學藥理作用，藉由皮膚或飲用來滲透與吸收以達到功效。

2、物理作用

溫熱作用：溫泉的熱會促進新陳代謝，讓身體不乾淨物排出體內，且對肌肉疼痛、減輕關節炎疼痛、皮膚的溫度調節及發汗排毒具有效果。

水壓作用：因水壓而縮小的心肺，為了讓其保有和平常時一樣的機能，所以多頻度的呼吸運動可以促進心肺機能。

浮力作用：溫泉的浮力對於身體關節、疲累肌肉恢復有效用。

當然也包含冷泉對皮膚所產生之冷熱溫差刺激作用。

3、自然環境、轉地效果

包括溫泉地區的環境、特殊景觀所造成之身心靈療癒效果，以及前往溫泉區需離開原有環境所產生的移動效果，據說移動 100 公里以上轉地效果更佳。

溫泉療法並非藉投藥或外科手術來直接將疾病、病原菌去除的療法，而是藉由綜合性或間接的作用讓身體慢慢回復正常機能，再配合運動、食療等方法，提昇人們對疾病的抵抗力，並強化身體之回復力。而這樣的療癒效果，並非短期就能展現，通常至少需要一週以上的時間。此外，若要讓人們能盡情享受溫泉區的大自然及歷史文化特色，再輔以散步等輕運動來強化療癒成效，亦需在溫泉區有較長時間的停留才能達成。

註 1: 白水晴雄（1994），《溫泉のはなし》pp.133-135

北投溫泉是台灣相當具代表性的溫泉區，盛名還

遠傳至國外，可說是國際級的溫泉區，近來連日本著名之溫泉旅館亦選擇入駐北投地區。若以全面性的角度來檢視北投溫泉區的話，可以發現其具有優質的溫泉資源、豐富的自然環境及文化資產，以及交通便利等優勢，但溫泉本身擁有的多樣性潛力卻尚未充分開發出來，且因為近年來急遽前進的開發建設腳步，也讓整個地區的發展似乎在溫泉資源的永續利用上較欠缺考慮。

此外，特別值得注意的是，目前日本部分溫泉設施亦有不少溫泉利用的問題發生，所以台灣的溫泉區開發，不宜也不應完全以日本為模仿對象。比如日本現有一些溫泉設施，只是外表新穎、絢麗卻缺乏內涵的方盒子，不過這類空洞而華麗的建築近來卻常因設計師的人氣，反而成了模仿的對象，這實在是值得關注並深自警惕的現象。

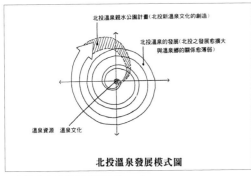

2 北投溫泉發展模式圖（註 2-1）

筆者自 1995 年起，陸續參與了北投溫泉整體規劃（圖 3）、北投溫泉親水公園及露天溫泉計畫…等相關計畫[2]。此外，為了運用北投溫泉區之文化、產業與自然資源來進行地區振興計畫，亦提案了「北投溫泉 ECO-MUSEUM（生活環境博物館）計畫」（圖 4），並持續參與相關推動活動[3]。

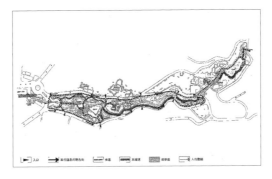

3 北投溫泉親水公園主要計畫圖 1996 年。（註 2-1）

藉由上述以溫泉為中心的社區營造計畫，曾經沒落的北投地區慢慢地回復了昔日的生機與活力，許多老溫泉旅館復業，也開始建造了一些重建或新建的醒目旅館。但在重拾地區繁華之際，我們絕對不能忘記溫泉乃是一種有限資源，而北投的土地事實上也是有限的，現在的北投溫泉已經有略為開發過度之現象。

本篇論述之目的，除了介紹日本之溫泉文化、溫泉設施及其相關活用經驗外，再配合探討台灣各地溫泉區未來發展之可能性，更希望能對今後台灣溫泉設施之設計，以及溫泉區之整建與永續經營等面向，提供更符合未來發展趨勢所需之建言。

註 2：
(1) 1996，＜北投溫泉整體規劃—北投溫泉親水公園計畫＞，台北市政府都市發展局。
(2) 2001，＜台北市市定古蹟北投文物館及陶然居茶藝館調查研究＞，台北市政府文化局。
(3) 2002，＜台北市市定古蹟北投台灣銀行舊宿舍修護調查與再利用附近地區整體環境規劃研究＞，台北市政府文化局。
(4) 2003，＜陽明山國家公園日式溫泉建築調查研究＞，內政部營建署陽明山國家公園管理處。
(5) 2004，＜陽明山國家公園日式溫泉建築解說及保存規劃＞，內政部營建署陽明山國家公園管理處。

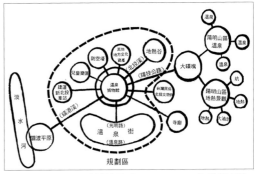

4 北投溫泉生活環境博物館（ECO-MUSUEM）構想（註 2-1）

註 3：「北投溫泉 ECO-MUSEUM（生活環境博物館）計畫」之構想即在於認識過去北投如何以溫泉為核心進而發展茁壯，對於過去各個時代中最具代表性的溫泉文化加以保存，藉著回顧過去尋找出北投未來的發展方向。調整目前北投地區與溫泉漸行漸遠的發展方向，未來再回復以溫泉為地方發展核心，創造出北投地區新的溫泉文化。為了因應目前溫泉區之發展漸趨侷限於各家旅館、泡湯設施內部的趨勢，具體提案建議將發展範圍與對象適度回歸至公共外部空間，相關構想如下，這計畫之諸多構想多已在北投溫泉區內具體實現。
(1) 溫泉區戶外環境之整建
a. 溫泉街之復活。
b. 配合北投溪之整建，建造溫泉區共用之庭園。
(2) 地熱谷泉源之保護
a. 復原泉源區之景觀。
b. 保護北投石之復育環境。
(3) 步行空間系統之整建
a. 利用北投溪週邊空間，整建連結捷運站至地熱谷之步道系統。
b. 北投溫泉區擁有台灣密度最高之古蹟、歷史建築、紀念性建築，應將這類文化資產予以活化。
c. 建立溫泉區內舒適之步行動線系統。
(4) 公共泡湯設施之整建
a. 新建、整建露天溫泉。
b. 復原北投公共浴場或整建溫泉博物館。

二、溫泉資源

（一）台灣的溫泉資源

地球又被稱為「水之行星」，在太陽系各行星之中，地球以充滿液體之水（海）為最大特徵，此外，因為擁有活火山而有溫泉湧出亦是另一特徵。其它行星的水不是處於蒸發狀態，就是在地層中呈結冰狀態，只有太陽系第三行星的地球，因為距離太陽適當之距離，因此才能在地球擁有大量的液態水。

而在地球內部，因誕生以來蓄積的熱能從地球表面持續緩慢而少量地釋放，因此產生了岩漿，也造成火山活動及溫泉等地質現象，而因地熱加溫所產生的溫泉，亦是太陽系中地球獨有的特色。現在地球中火山活動最活躍的地區，主要是涵蓋日本列島、台灣等地區的環太平洋火山帶，因此日本與台灣因為火山之存在，所以擁有特別豐富的溫泉資源。

台灣的中央山脈東斜面有一條高地熱流地帶，從宜蘭縣清水、土場和仁澤向南延伸，經花蓮縣瑞穗、紅葉，至台東縣鹿野、霧鹿、大崙、知本、嘉蘭和金倫等等，台灣的天然高溫溫泉、沸泉、地熱區和東部著名溫泉區，幾乎都分佈在這整條地帶。溫泉是雨水滲入地下深處，經由加熱後在上升至地表面形成的，地下水要完成這樣地上下深循環來形成溫泉，也是需要有特殊地形與地質條件，以及地下有足夠的熱源。

通常產生溫泉所需的熱源並不在「溫泉區域」內，溫泉水經由「遠距離深循環」的溫泉補注模，經由地表各處慢慢會流聚集後，再以天然泉源呈現，台灣高地熱流地區綿延三百多里，可以提供多用途使用，如泡湯、環境保溫、發電、溫室、植物栽種及水產養殖等等有效用途。

台灣地熱流區域圖：

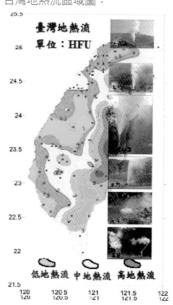

5- 參考李清瑞、鄭文哲，1986，Preliminary Heat Flow Measurements in Taiwan,4th Circum-Pacific Energy and Mineral Resources Conference ,Singapore；1994，台灣地熱探測資料會編織熱流測定，2010 張煥金 Ph.D 重新繪製，整理提供。

溫泉為自然湧出的地方稱為溫泉露頭，天然溫泉大多數崇岩盤或岩壁地裂隙，或是沖積層、崩積層滲流出來，在河岸或是溪谷旁，也有分佈在海域（如龜山島溫泉）或是海岸（如綠島溫泉、魯基岳夫溫泉），另外在河床中也會有天然露頭溫泉，赤腳徒步涉溪渡河時，腳底會溫熱溫熱的（如清水溫泉、轆轆溫泉），台灣溫泉露頭取用溫泉水，已有數百年裡時，最早者有原住民在狩獵時發現如烏來溫泉 (urai)、安通溫泉 (ancoh、溫泉硫化物的臭味)、大分溫泉 (dahun、溫泉冒出的水氣)，日據時期（1895~1945）鄰近溫泉露頭之駐在所，都遺留下來很多的日式建築和泡湯文化，逐漸發展出百年溫泉泡湯區域，如新竹清泉（井上）溫

泉，南投廬山（富士）溫泉，花蓮瑞穗溫泉、紅葉溫泉以、安通溫泉，以及屏東四重溪安通溫泉等。

根據 2008 年的溫泉相關論文研究（胡孟霈，2009）之統計顯示，台灣擁有 183 處溫泉區，且這些數量目前仍在持續增加當中。日本擁有溫泉區之數量則達到 3000 處以上，這數量之多與世界其他國家相比實屬罕見，就連擁有許多歷史悠久溫泉區的歐洲也相形失色，歐洲各國中奧地利約有 30 處、捷克約有 50 處、義大利則約有 230 處溫泉區。若將台灣與義大利相較，台灣面積約為義大利之八分之一，但是台灣擁有的溫泉區數量卻比義大利還多，顯示出台灣溫泉區的分佈密度遠高於義大利。

源自於火山地質的溫泉地區，雖然偶而會有火山噴發、地震等災害來襲，但卻也帶來可供利用的地熱能源，讓人們得以享受來自大自然的恩賜─溫泉浴。溫泉與一般地下的礦產資源不同，雖不能帶來巨大的財富，但卻是能豐富人們生活樂趣的自然資源。而溫泉資源雖屬有限資源，卻又與一般礦產開採完就耗盡的特性有所不同，只要珍惜且適量運用的話就可以永續利用。

目前台灣的溫泉區，除了應強化永續利用的發展理念之外，也可增加溫泉利用的多樣性，比如歐洲的溫泉區除了泡溫泉浴之外，亦相當盛行飲用溫泉水，所以台灣實有必要更進一步落實這方面的研究與應用推廣工作。

住在台北市市區或是陽明山地區的人應該瞭解，在台北這麼大、人口這麼密集的都市近郊就擁有一個國家公園，實屬難得，在國外也難得一見，尤其是在大城市邊緣就有像陽明山、北投這麼好的溫泉區，更是世界上少見的例子。最靠近日本東京的溫泉大概在 50 公里外，而且還是一處不出名、泉質不是太好的溫泉，所以東京人喜歡到遠在 100 到 150 公里外的箱根或伊豆泡溫泉，而

從台北車站到新北投溫泉，大概只要 10 到 12 公里便能到達，距離市中心近也是新北投溫泉一個相當好的地理條件。

三、湯治場與公共浴場

（一）從「湯治場」開始

早期溫泉被視為大部分生物無法生存的「毒水」，一般人若非有重病或是有求於它，不太會千里迢迢主動去接近。而治療疾病都需要一段時間，故

6. 飲泉具（捷克‧Karlovy vary）

除了溫泉外，也必須設置住宿設施，但因長期住宿所需費用龐大，所以除了主角的溫泉不可或缺之外，其它設施就能省則省，例如晚上就不再拘泥於單人房，只要乾淨、安靜，即使跟其他人共同使用一個房間也可以接受。

以前日本的溫泉區，幾乎都設有這種稱作「湯治場（Tōjiba）」的簡易住宿設施，與現在的溫泉旅館相差甚大。在第二次大戰之前的日本，稱作「湯治（Tōji）」的溫泉治療是溫泉旅行的主要目的，所以停留的時間越長越好，此外泉質越好的溫泉發生「湯中（Yuatari）」的機率也越高，而所謂的「湯中」即是溫泉成分造成身體的激烈反應，一般人相信這是有效的象徵，具體而言就

是身體的疲勞感或皮膚的敏感反應等現象。而溫泉的真正療效就在「湯中」之後才發揮，亦即身體適應泉質之後才會有效，因身體適應這種「湯中」大約需要 4～5 天，所以「湯治」最少一週，長則逾月，一般來說一個月是相當理想的「湯治」週期。其實能透過溫泉浴從皮膚滲入身體的溫泉成份相當少，所以不像吃藥或打針一樣能擁有速效，所以才至少需要一週以上的時間，使溫泉成份的化學藥效、溫泉水的物理作用及轉地效果交互發揮整體性療效，讓人得以強化抗病力及身體回復力。

7. 日本、肘折溫泉湯治湯

在第二次世界大戰前，因為多是為了疾病的療養或是絕症的最後治療，才不得不去溫泉旅行，故在溫泉區多會設置寺院、神社等供人們祈禱的宗

教設施，在當時「湯治」儼然已是治病的最後希望，所以歷史悠久的溫泉區多設有溫泉寺、溫泉神社，以慰藉人心。此外，一般人認為從湧出溫泉的泉源地有神明居住其中，所以建造了溫泉神社，而有些為祈求治癒病痛而供奉藥師如的人，則在溫泉區建造藥師堂。

北投在明治 38 年（1905 年）時建造了供奉湯守觀音的鐵真院（現市定古蹟普濟寺），這也可算是溫泉寺之一種。而這類神社、寺院多在溫泉街的外圍，到溫泉區進行溫泉浴之時，除了得到溫泉的化學及物理療效外，還兼具了宗教方面的心理療癒及安定效果，人們在造訪區內的寺院、神社之時，自然而然需要步行在溫泉區內外及周邊的丘陵地區，這種身處大自然之中的散步，也製造了療養人們進行輕度運動的機會，讓人們能夠更快得到康復效果。

8. 日本熱海溫泉‧湯前神社

另外，因為在早期交通不便的年代，人們出一趟遠門並不容易，所以在病情沒有好轉的情況下就回家未免太浪費時間及金錢，故「長期湯治」的想法是可以理解的，而這種方式一直延續到第二次世界大戰之前，也就是說「湯治場」在 20 世紀中葉的日本各地仍然極為普遍。但現在要找以前那種只提供住宿及公共廚房的「湯治場」已經很少了，因為幾

乎都已經改為一般常見的溫泉觀光旅館了。不過，有趣的是在 21 世紀的今天，日本各地又興起一股回歸溫泉原點的「湯治」再現反省運動了。

9. 北投・舊陸軍衛戍病院

而近代日本溫泉區的發展，也可說是從陸海軍傷兵的治療與療養為目的的「湯治」開始。於明治 27 年（1894 年）日清戰爭的時期，為了日本陸軍的傷兵在日本國內設了 25 處診療所，其中多數設置在溫泉區內。而後到了明治 37 年（1904 年）的日俄戰爭時期，診療所已經增加到 56 處，設置地點幾乎包含了日本的著名溫泉區。這些診療所，除了傷病治療之外，還兼具退伍軍人療養所之機能，因此將診療與溫泉資源相結合，可說是非常適當的作法。第二次世界大戰時，日本在全國各地的溫泉地設置了陸軍、海軍的療養所，而北投溫泉則是在明治 31 年（1898 年）時創建了「陸軍衛戍病院」（圖片 7），在明治 44 年（1911 年）設置了陸軍的療養所「偕行社」，所以台灣溫泉地區的早期發展，與日本軍方亦有相當深的關係。

（二）「外湯」與「公共浴場」

依據昭和 7 年（1932 年）發行的《台灣衛生年鑑》記載，當時台灣共有 55 處公共浴場[6]，利用溫泉者有 19 處，其餘 36 處則只是普通的浴場而已。

北投公共浴場（現北投溫泉博物館）為 19 處溫泉浴場之一，其他主要的溫泉公共浴場還包括了草山公共浴場、草山眾樂園、金山公共浴場、礁溪公共浴場、關子嶺公共浴場、四重溪公共浴場、知本公共浴場、瑞穗公共浴場…等，幾乎台灣所有的知名溫泉地區皆設置了公共浴場。

註 6：（1932），《昭和七年台灣衛生年鑑》，台衛新報社刊。

溫泉區的公共浴場除了提供當地民眾使用之外，主要目的乃為供給溫泉區訪客使用，至於訪客何以會特別前來使用溫泉區的公共浴場，是因為日本自古以來在溫泉區雖皆會設置旅館，但只滿足訪客住宿、餐飲之需求，而習慣利用當地的公共浴場來泡溫泉，而一般訪客也都有此共識，也認為使用溫泉區的公共浴場才算真正的溫泉浴。所以溫泉區的公共浴場被稱之為「外湯（sotoyu）」，亦即位於外部的溫泉，目前日本各地的溫泉區還是習慣將這類公共浴場稱為「外湯」，這也是溫泉區吸引訪客的重要魅力之一。

在日本的溫泉浴場設施中，自古即有「內湯（uchiyu）」與「外湯」的區別。「內湯」一般是指旅館內部專供住宿客人使用的溫泉，「外湯」則是指當地溫泉同業協會或地區居民共同設立的公共溫泉，現在設有大浴場的溫泉觀光旅館已經非常

10 台灣・梧棲街公共浴場（普通洗場）

多，所以有「內湯」已被視為理所當然。但其實在早期的日本溫泉區內，旅館內沒有「內湯」才是理所當然，因為「宿」在當時只是晚上提供住宿及提供廚房的場所而已，要利用溫泉就須到住宿設施以外共同設置的「外湯」。

11. 台灣・草山　樂園（日治時期明信片）

日本著名溫泉區之一位於兵庫縣的「城崎溫泉（Kinosaki-Onsen）」（圖片 12），是少數至今仍由溫泉組合（溫泉同業協會）嚴格管制設置「內湯」的地區之一。

在還完全沒有「內湯」的昭和 2 年（1927 年）曾經發生過一起大事件。當地某一間旅館未經溫泉組合同意擅自設置了「內湯」，這件事引起地方其他旅館的抗議，最後演變成訴訟事件，整個官司打了 23 年直到第二次世界大戰後才和解成功，結果是全區居民共同制定了大家嚴守的「內湯」與「外湯」共存共榮的原則。

今天該地除了旅館自有「內湯」外，仍可看到當地著名各具特色的六座「外湯」，而各家旅客除了可使用自用的「內湯」外，還可以自由享用共用的六座「外湯」。逐一巡訪這六座「外湯」稱之為「外湯巡（Sotoyu-Meguri）」，這是來訪城崎溫泉訪客的最大目的，亦即各家旅館建設雖好，但吸引人的不是旅館內的溫泉，而是六座各具特色的「外湯」浴場。

12. 日本・涉溫泉公共浴場

根據統計顯示，這六座「外湯」之使用者每年平均約有 150 萬人次，其中 18～19 萬人為當地居民，其它約 130 萬利用者皆是觀光客[7]。由上述數據顯示，外湯（公共浴場）相當具有吸引觀光客之效果。

在「內湯」訴訟事件和解之後，城崎溫泉在昭和31 年（1956）時採用溫泉集中管理方式，將溫泉利用權全部交由「町」（當地地方行政單位）來集中管理，針對各旅館對溫泉之需求，如：旅館內湯浴槽大小之基準、配放溫泉量多寡…等皆有相當嚴謹之規定。

此外，為了避免濫用珍貴的地下資源，廢除了 20幾處泉源，只保留 7 處泉源共同節制地利用。依照這種集中管理方式，溫泉得以更有效率地使用，除將溫泉總出水量降低以保護並涵養源泉外，更

13. 城崎溫泉

讓溫泉供給公平化，在操作使用方面也更加簡單便利。唯一的缺點是原本城崎溫泉擁有 20 幾處不同泉質的源泉，現在則是將其混合起來統一供給給各家旅館，所以不管是哪家旅館的「內湯」或是那間「外湯」，裡面的溫泉皆屬相同泉質。但即使有此缺點，但若就防止源泉枯竭、溫泉的有效利用等方面的貢獻來說，城崎溫泉這種集中管理方式還是得到相當好的評價。

註 7：《城崎溫泉與溫泉集中配湯管理施設》，兵庫縣城崎町溫泉課，溫泉資料 No.1。

14. 城之崎溫泉集中管理方式系統圖
資料來源：《城崎溫泉與溫泉集中管理施設》

（三）溫泉療養效果與北投溫泉

北投溫泉在 1905 年發現了「北投石」（hokuto-lite），北投石除了出現在北投、玉川之外，亦在南美的智利被發現過，為世界上僅三處存在的珍貴礦物，而

這種礦物是因為溫泉成份的沉澱形成，是在河底的岩石表面上，沉澱了淡褐色的皮殼般硫酸鹽結晶礦物，這種礦石也出現在日本秋田縣玉川溫泉，玉川溫泉並將其指定為特別天然紀念物。

由北投石形成之原理可知這三處溫泉的泉質相當接近。日本的玉川溫泉，從明治、大正到第二次世界大戰戰後持續生產著大量硫磺，而因其泉質屬 PH值 1.2 之強酸性溫泉，所以下游農民都稱其為毒水；而北投溫泉之酸度也達 PH 值 1.4，早期發展也是由開採硫磺礦開始，因為是強酸性的水所以當時當地的平埔族也稱之為毒水，這些方面玉川溫泉與北投溫泉皆極為相似。這兩個相似的溫泉最大相異處為出水量，其次則是所在區位。北投溫泉距離台北市中心僅十幾公里的路程，對外交通相當便捷；玉川溫泉則地處人煙罕至的地區，離最近的 JR 車站也要約 1 小時 20 分鐘的巴士車程，若從東京前往，需先搭 3 個小時以上的秋田新幹線到田澤湖站，再由田澤湖站轉搭約 1 小時 20 分的巴士到達，即使不計入轉乘時間也要四個半小時以上，因此無法成為當天往返的旅行地點。但也就因為地處偏遠，所以玉川溫泉的轉地效果相當好，鄰近市區的北投溫泉在這方面效果就相對較差。而因為這兩個溫泉區位條件之差別，也造成彼此發展方向的差異，北投溫泉屬觀光休閒溫泉區，玉川溫泉則保留相當多的

15. 北投石（北投溫泉博物館藏）

名稱	利用型態	標高	泉質	水溫	PH 值	出水量
北投溫泉	觀光溫泉地	約 40 m（地熱谷）	鹽酸酸性泉（酸性硫磺泉）	90℃以上	1.4	2,000 t/ 天（最大）
玉川溫泉	湯治場	740 m	鹽酸酸性泉（酸性硫磺泉）	95~98℃	1.2	3,000 t/ 天

表 1 北投溫泉與玉川溫泉比較表

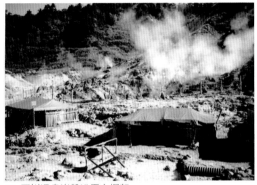

16. 玉川溫泉岩盤浴用之棚架

湯治場特色。

玉川溫泉有相當多溫泉療養之成果，據説對 400 多種疾病都有相當療效。而依據正式的醫學研究則指出，玉川溫泉能讓對抗疾病的抵抗力增加，也能增強並活化身體的自然療癒力，讓身體回復健康與元氣。[8]

註 8：杉江忠之助，《玉川溫泉湯治の手びき》

玉川溫泉因為交通不便，所以設置了以湯治為主的 700 人住宿場地，這些住宿場地差不多一年前就已預約額滿，最近因為開發了稱作新玉川溫泉的住宿設施，因此一般人較有機會留宿當地，而該溫泉設施除了可進行一般的溫泉浴以外，也吸引不少前來進行岩盤浴（圖片 16) 的訪客，此外當地並有飲泉的相關指導，也準備了飲泉專用的杯具（圖片 5)。

以上述兩個案例的比較來看，可發現北投溫泉發展較侷限於溫泉觀光方面，尚未像玉川溫泉一樣充分發展溫泉之醫療、療養等利用方向，目前還沒將溫泉的潛在價值完整活化出來。

其實在台灣不只北投具有這類發展侷限性的問題，其他溫泉區也幾乎都面臨相同的問題，所以期望台灣各溫泉區除了持續專注溫泉觀光休閒的方向之外，也可以同時進行溫泉療養方面的研究與發展，讓台灣溫泉資源的潛在價值得以充分發揮，也讓民眾可以享受到溫泉更全方位的樂趣與好處。

（四）溫泉浴療法

1、潑湯（かぶり湯）

從下半身往上半身，依低溫到高溫的順序潑身體約 5 ～ 10 杯左右。

效果：防止血液充腦

治療效果：風濕病、神經痛

2、持續湯

長時間（2 ～ 3 小時）浸泡 34 ～ 37 度低溫的湯。

效果：吸收溫泉成分、精神安定

治療效果：神經官能症、高血壓、不眠症、動脈硬化

3、時間湯

短時間（3 分左右）浸泡 46 ～ 50 度高溫的湯。

效果：改善體質

治療效果：皮膚病、體毒、創傷

4、打湯（打たせ湯）

從高處往下潑打在患部約 5 ～ 10 分鐘左右。但前提是須在身體已適應其溫泉之後。

潑打之際，帶有高低變化的話效果更大。

效果：促進血液循環、減輕疼痛

治療效果：頸部僵硬、腰痛

5、蒸湯（蒸し湯）

利用溫泉湯熱及蒸氣來促進發汗的日式蒸氣浴。

效果：促進新陳代謝、促進血液循環

治療效果：肥胖、恢復疲勞、婦人病

6、併湯（あわせ湯）

同時泡刺激性的強湯和弱湯。

效果：因兩者的溫泉成分刺激可以改善體質

治療效果：皮膚病、腳癬、神經痛

7、寢湯

躺著泡 38 度左右, 約 20 分～ 30 分鐘。

效果：安定精神、吸收溫泉成分

治療效果：高血壓症、動脈硬化症、不眠症

8、氣泡浴

從浴槽的泡沫產生裝置釋出的泡沫, 可以帶給身體組織壓縮以及弛緩的刺激。

效果：溫熱效果

治療效果：腰痛、肌膚美容

9、砂湯

在溫泉場附近的砂地上挖洞, 把身體埋在裡面溫熱。

效果：發汗、促進血液循環

治療效果：肥胖、恢復疲勞、美容

10、泥湯

利用鑛泥塗在患部或全身。或者泡在混有鑛泥的湯中。

效果：發汗、吸收溫泉（鑛泥）成分、抑制血糖值

治療效果：糖尿病、神經痛、皮膚病

日本的溫泉 http://tw.onsen-map.info/hotspring/treatment.html

四、溫泉地的環境

（一）溫泉地特有景觀

在溫泉區除了入浴之外，欣賞大自然美景與有別日常的特殊景觀也是一大享受。溫泉區多位於火山地區，常有地熱形成彷若地獄景象等特殊景觀，且因走在溫泉街上就可以看到噴泉、噴氣口的裊裊煙霧，造就特殊的空間氛圍，也形成了溫泉街區的特有風情。

而因溫泉噴發出來的硫磺蒸氣，造成噴發口附近草木不生，這種獨特的荒涼景觀也常被比擬稱之為「地獄」，這類地獄景觀最常出現在泉源處。日本的箱根、登別、玉川、後生掛、草津、雲仙等溫泉區都有稱為地獄的景點。陽明山的大油坑、北投的地熱谷，屏東的泥火山景觀也屬俗稱的地獄景觀之一。

北投溫泉主要的出泉口「地熱谷」，因為湧出溫泉水溫高達 90℃以上，且在藍色水池上瀰漫象徵高溫的陣陣煙霧，構成了類似上述地獄景觀的景致。同樣的風景也出現在日本的別府溫泉區，該溫泉擁有 2,800 處以上的泉源，除了放射性溫泉外還有其他泉質，泉溫也有相當多變化，泉源因為溫泉成分之差別而有紅、青、白等不同色彩呈現，也就以色彩來各自命名為「○○地獄」（圖片 18-21），到訪此地的遊客也以遍訪各色地獄為主要觀光活動。

而像這樣在同一溫泉區的泉源卻擁有不同泉質的成因，主要是因為溫泉在地下岩層中溶解了不同的成分所致，因此位置與深度變化就造成不同的泉質產生。如此一來，即使僅在同一溫泉區內活動，也可享受到不同溫泉設施、旅館裡不同泉質的各種溫泉，增加了溫泉區的吸引力。

從日治時代的文獻顯示北投溫泉區也擁有不同泉質。「……公共浴場泉質屬單純土類泉，偕行社、星乃湯等則屬含有硫化水素之單純酸性泉，瀧乃湯

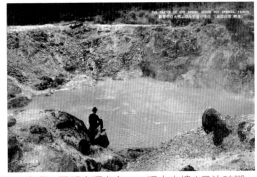

18. 台灣・陽明山源泉之一・現中山樓（日治時期明信片）

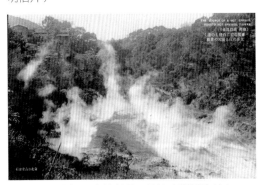

19. 台灣・北投溫泉地熱谷（日治時期明信片）

與溫泉溪泉質則為酸性、明樊、綠明樊泉」[9]。以上文獻顯示北投溫泉區至少擁有三種以上之泉質。此外，即使是同一泉源也會因季節、天候、時間等條件，使泉質隨之變化。

以筆者自身經驗來說，陽明山某家知名旅館的溫泉水，在一天 24 小時內也會有白濁→透明→黑（黑色漂浮物）等目視可知的泉質變化。在日本也有具五色或七色變化的溫泉，這種具有繽紛色彩變化的溫泉亦屬溫泉區的特有景觀。

註 9：佐藤政藏（1937），《台北州下の溫泉》

（二）北投溫泉地的環境

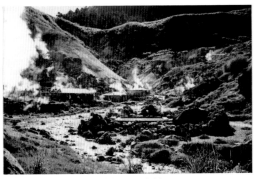

20. 日本・玉川溫泉地獄（源泉地區）

21. 日本・別府溫泉血之池地獄（褐紅色源泉）

風景或景觀上的美，也是溫泉地區的發展條件之一。不管考慮到精神上、肉體上的健康回復，或是身體的保養及休養，周圍的環境都是相當重要的影響因子。

北投地區背倚大屯山，面對關渡平原及淡水河，溫泉區則位於北投溪的溪谷地區，建築依山而建，在台北市內實屬少數留存至今的珍貴蓊鬱綠地，這地區在地形、風景方面都有其獨有特色。故北投未來應該走的方向應該是配合現有自然及文化等環境條件，充分利用此特色，並以溫泉產業與文化利用的產業為主，來進行本地之永續發展。將都會區中難能可貴充盈濃密綠蔭的環境，

22. 從善光寺俯瞰北投溫泉地區

以及與外界獨立隔絕的山谷空間等特色，創造出有別於大台北都會區的安逸雅靜環境。

北投溫泉區重要的泉源「地熱谷」，是台北近郊可以一窺大自然奧秘的知名景點之一，也可說是最符合「泉煙故里」意象的景觀地區。而且本地區並非僅是單純的北投溫泉區，從宏觀的觀點來看，更是「環太平洋火山帶（ring of fire）」展現地球火山奧秘的重要地帶，這道環繞著太平洋的火山帶，包括：紐西蘭、澳洲、菲律賓、台灣、日本、阿留申群島、勘察加半島、阿拉斯加、美國西海岸、墨西哥、安地斯山脈、智利、南極等地區，而台灣恰巧正位於此火山帶上。也就是說地熱谷並不只是與北投溫泉有關係，也是地球火山活動的一環，以此類推，北投溫泉也是神祕太古世界中現存的標本之一，其本身即具神秘而吸引人的魅力。

北投溫泉區也是位於被山林包圍的谷地，雖然近年來滿溢綠意的閒適空間，倍受旅館業、大量住宅開發的急遽發展趨勢所脅迫，但至目前為止仍保有相當豐富的自然度，

且因屬於山谷地區，這種獨特條件造成與一般台北市街隔絕的異質空間，例如從山上的善光寺往下望，可以看到綠林蔭翳下的北投全景，而北投追求的理想空間層級並不附屬於台北，而應是創造出台北市中心的相對空間，也只有如此才能與台北市區平分秋色。（圖片 22）

其實北投最珍貴的財產，就是山谷的地形、綠與水，以及頗有歷史的溫泉街，如何將其幽雅保留下來就是未來價值判斷的指標。美麗的空間以設計的手法在短期內可以獲得，但幽雅、靜謐的空間就須歷經漫長時間方能形成，人們對北投的優美能感受到幽境的空間氛圍。

同時，這山谷中所有溫泉的源頭一地熱谷，正是北投溫泉的發源地，就像是北投的神殿一般，所以其周圍的開發與利用更需小心謹慎。日本寺廟的「奧之院」是位於寺院本堂後方用來祭祀開山祖師的場所，而我認為「地熱谷」就相當於台北市的奧之院，在台北都會的滾滾紅塵中創造出供人隱遁的異質空間。

五、觀光化、大眾化時代的溫泉地

（一）「外湯」內藏造成轉地效果弱化

一般遊客在日本溫泉旅館住宿時，最大享受就是能在大浴場中泡溫泉。大浴場的注水口總是源源流入大量溫泉，給人明亮清潔的印象，有些浴場還面對庭園設置了視野良好的觀景窗，營造出與自家小浴槽完全不同的悠閒渡假氣氛。此外，大浴場中通常會有數個浴槽，依地方特色或旅館獨特創意設置不同主題的各種溫泉，比如：藥草溫泉、紅酒溫泉、蘋果溫泉、蜜柑溫泉…等，有的更進而設置了水療按摩及三溫暖設施，讓泡溫泉的享受越來越多元有趣。人們只要能夠使用到大浴場與各式各樣的創意主題溫泉池，即使只是一泊兩食的倉促短程旅行，也能在短暫旅程中享受到溫泉氣氛，而且在泡完溫泉後還有菜色豐富到幾乎吃不完的豪華大餐等著，在這種有別於日常家居的時空中，人們消解了平常的生活壓力，

進而得到繼續往前努力的動力與活力。人們通常在隔天用完旅館的早餐後，再到附設在旅館內的一家家特產賣店內，匆忙採買土產紀念品後就踏上回家歸途。

仔細省視這樣的溫泉旅行，可以發現從在旅館辦理入住手續開始，因為旅館內設置了酒吧、咖啡館、卡拉 OK、賣店…等全方位休閒設施，所以住宿的客人幾乎不需步行到溫泉街區，就因為大型溫泉旅館已將溫泉街區的機能通通包納在建築物之內，造成近年來溫泉街區逐漸失去魅力而漸漸蕭條的現象，這種現象其實也可說是「外湯」內藏所造成之問題。而像這樣溫泉街區之發展衰微化，對轉地效果其實也有相當的負面影響。

溫泉的「轉地效果」也被稱為「轉地療法」，即需要療養的人們從日常生活空間移居到不同環境中生活一段時日，藉由空間轉換，將身心隔離在有害的環境之外，進而達到保護身心的效果。另一方面，因為在新的場所接收到氣候、地形景觀等環境因子的刺激，身體機能為了因應這些刺激，在適應過程中自然而然訓練了身體防禦能力，也因而得以治療或預防疾病，進而促進身體健康。因此，為了更全方位活化溫泉之正向影響力，絕對不可忽視溫泉區之「轉地效果」。

（二）「循環溫泉」之優缺點

另一個跟有限溫泉資源使用有關的是「循環溫泉」問題。近年來之溫泉區，因為溫泉出水量係由溫泉同業協會來分配管理，因為配水量有限的關係，各家溫泉旅館需要設法確保具有足夠的溫泉水量，尤其是設置大浴場的旅館，更需要設置可以管理大量溫泉水的循環設備。不管是日本或台灣，目前導入循環設備的溫泉旅館應該已有相當數量，而目前在日本，使用循環溫泉的旅館已成為主流，而若考量到溫泉量有限這個無法改變的限制因子，未來使用循環溫泉勢必成為主要趨

勢，且為了因應目前需求大於供給的現實需要，今後理當採用再利用之使用方式。

但是再利用也衍生出相關問題，為了再利用需要加氯消毒，而在經過多次過濾殺菌之後，這些水已經不再是原來的溫泉水。對於不在意溫泉成分，只想把身體浸泡在擁有大量溫水的大浴場之中，感受泡溫泉氣氛的人來說，這種循環溫泉其實已經可以充分滿足需求，而且可能還會因為使用循環溫泉，自覺對保護泉源有些許貢獻而產生心理滿足感。

但不容否認的是，本來飽含對身體有益成分的溫泉，在經過一次次的循環過濾之後，慢慢變成一般的溫水。一般來說水療按摩浴池就是使用循環溫泉的代表，而在池中加入藥草、花、水果的主題溫泉，應該也是因為使用的是近似一般溫水的循環溫泉，才需有增加溫泉氣味的創意策略。

其實溫泉從地下湧出地面的瞬間就開始質變，溫泉成分一接觸到空氣就開始氧化作用，所以溫泉跟食物一樣都是有鮮度的，湧出後歷經的時間與人們的接觸都會造成其變質。一般來說，在地底下的溫泉係處在高溫、高壓的狀態，在湧出地面的瞬間，不管是溫度或壓力都有非常激烈的變化，隨之再加上空氣中的氧氣、陽光中的紫外線的影響，都讓溫泉成份在化學性、物理性方面急劇產生變化。

在地底下呈現溶解狀態的氣體，一出地面，就漸漸發散到空氣之中；而溫泉裡的鈣、鎂及硫黃等成分在流出地表後即開始沉澱；含鐵溫泉在初湧出時透明無色，但在接觸空氣後就慢慢氧化變成茶褐色，質變後也降低了原先具有的療效。大多數的溫泉水在湧出地表之後，對於身體的藥理性療效就開始下降甚至完全喪失，所以如果希望溫泉浴能得到最大療效，最好能直接利用剛湧現之溫泉，若已經歷經多次循環過濾，裡頭的溫泉成

份的變化程度就更大了。

人們也常將高溫的溫泉加冷水調到適溫，這個過程也造成成分的稀釋，所以在一些非常重視溫泉原本療效的日本溫泉旅館，就會利用設置輸送迴路的方式來調整溫度。

倘若要追求溫泉最原始完整的療效，是需要耗費更多的人力與經費，不僅溫泉量無法稀釋成更加充沛的水量，泡湯空間之規模、容納人數也都會因此而受限。而裝設循環設備的溫泉旅館或泡湯空間，主要是能夠包納大眾來享受溫泉氣氛，雖然循環溫泉的泉質可能在過程中劣化，但可以省掉清洗浴槽的人工，而且這樣的溫泉再利用可以降低泉源的利用壓力，而具有保護泉源的優點。

其實不管是使用原始溫泉或循環溫泉，都各自有其優點與限制因子，未來最重要的工作應該是資訊透明化，讓各家溫泉設施都能夠明確說明自己使用的溫泉類型，提供不同需求之使用者有充分資訊可以各取所需，這樣一來也是讓溫泉資源更多方位利用的一種方式。

六、結語

台灣地屬亞熱帶及熱帶，雖然冬季以外並非浸泡溫泉的好時機。尤其清代漢人雖早已發現溫泉，但誤以為溫泉是一種有毒的水，不敢冒然接近，整個華南及台灣地區皆未有浸泡溫泉的風俗。但是熱愛泡湯文化的日本人，則視台灣溫泉為珍寶，溫泉文化主要亦在日治時期引進。

台灣與日本一樣都擁有豐富的溫泉資源，但目前台灣的溫泉區卻尚未能充分發輝溫泉的多方位效力，而且一般泡湯客對於溫泉具有的各方面效力也還不夠理解。

所以北投溫泉雖然與日本玉川溫泉擁有相似溫泉泉質，但區內各家溫泉設施與旅館，雖然大力投

注在空間設計及設備上，卻未能讓溫泉本身具有的各方面效力活化出來。這主要是因為溫泉旅館與泡湯設施的業者與設計師，皆只把心力放在空間與美感的設計方面，而忘了真正的主角本該是溫泉本身。在這裡提出本課題，並不是在否定空間設計美感之重要性，也不是在討論民族性造成的溫泉使用行為差異，而是希望相關業者及設計師能夠更充分了解溫泉的真正內涵，再進行相關的開發設計工作。

目前以北投溫泉為首的台灣各個溫泉區，幾乎都還是尚未綻放內蘊光彩的璞石，只要經過適當琢磨就能變身為璀璨寶石。所以台灣未來在溫泉資源的開發上，更需要從「溫泉」的原點開始，在全方位了解溫泉資源的特性與效力之後，據此提出更符合未來半世紀發展趨勢的溫泉利用理念與空間設計方案，以全新的完整理念進行相關設施設計，如此一來台灣各溫泉區的發展將更為可長可久，也將更能展現各地溫泉的全方位效力與魅力。

故現代台灣溫泉業者除了溫泉外，尚提供養生、熱療、美容甚至賓館的型態經營，甚至結合 SPA 與美食餐廳，或以渡假區方式經營，與日本溫泉經營方向有極大不同。

最明顯的例子，日本溫泉旅館通常僅有大眾池有溫泉，且其餘設施並不多；但台灣溫泉常附設水療等，房間也提供泉水供旅客休息使用。

當然對溫泉取用者言之，溫泉需要符合營業條件：好的泉源能在短時間內，提供適合泡湯的溫泉水，水量足夠，泡湯者希望，溫泉水為自然原湯，無加熱亦無摻混。從學術上言之，溫泉泛指由地熱活動和自然現象所產生的溫水、熱水和水蒸氣等；學術上亦會有另依研究目的界定溫泉標準。

參考文獻

(1) 日文文獻

佐藤會哲（1932），《台灣衛生年鑑》，台衛新報社。

佐藤政藏（1937），《台北州下の溫泉》，台灣產業評論社。

湯原浩三、瀨野錦藏（1969），《溫泉學》，地人書館。

杉江忠之助（1986），《玉川溫泉湯治の手びき》，（社）玉川溫泉研究會。

白水晴雄（1994），《溫泉のはなし》，技報堂出版。

兵庫縣城崎町溫泉課（1995）《城崎溫泉與溫泉集中配湯管理施設》，溫泉資料 No.1。

飯島裕一（1998），《溫泉の醫學》，講談社。

阿岸祐幸（2009），《溫泉と健康》，岩波新書。

(2) 中文文獻

洪德仁（1997），《戀戀北投溫泉》，玉山社。

許陽明（2000），《女巫之湯》，新新聞文化事業。

胡孟霈（2009），<南投縣仁愛鄉廬山溫泉空間未來發展新定位之可行性研究>，中原大學建築研究所碩士論文。

(3) 報告書

1996，<北投溫泉整體規劃—北投溫泉親水公園計畫>，台北市政府都市發展局。

2001，<台北市市定古蹟北投文物館及陶然居茶藝館調查研究>，台北市政府文化局。

2002，<台北市市定古蹟北投台灣銀行舊宿舍修護調查與再利用附近地區整體環境規劃研究>，台北市政府文化局。

2003，<陽明山國家公園日式溫泉建築調查研究>，內政部營建署陽明山國家公園管理處。

2004，<陽明山國家公園日式溫泉建築解説及保存規劃>，內政部營建署陽明山國家公園管理處。

(4) 本文章照片：日治時期舊照片及明信片以外的照片，都作者自己拍。

(5) 部分圖面由張煥金 PhD 整理提供。

實務
APPLICATION chapter 4

/01

百貨公司專櫃的裝修設計

文 / 陳德貴

現任
得貴室內裝修有限公司負責人
兼任台北科技大學室內設計助理教授
中華民國室內設計協會會員
中華民國建築物室內裝修專業技術人
員協會之常務理事

學歷
復興商工畢業

經歷
作品：以百貨公司、商業空間著稱，
如台北 SOGO 復興館 B1+1F+2F 工程設
計、天津遠東百貨全館工程設計…等
15 家百貨公司。
著作：室內設計基本製圖、百貨公司
的內裝設計、室內裝修工程與施工圖。

前言

早期的百貨公司都是大分類的商品展售，例如男鞋區、女鞋區、西褲區、西服區、襯衫區、運動鞋區、內衣褲區…等的大區塊劃分，所有商品都是由百貨業者統一採購進貨，根本沒有品牌的分別。其實就很像現在的大賣場一樣，只是百貨公司的展售空間設計比較講究，展售道具的設計和商品的陳列佈置，比大賣場更用心。到今天的紐約、倫敦、東京…等國際大城市，這樣類型的百貨公司依然存在。

1960~1970 年代在台北中華路的第一百貨、今日百貨，高雄五福四路的大統百貨都是這類型的百貨公司，一直到 1977 年西門町來來名店百貨公司籌劃，開始引進所謂的品牌專櫃並稱之為名店，為此本人和百貨主管去日本考察，參考東京涉谷的 PARCO，就是全店以知名女裝品牌專櫃來構成的一個流行女裝大店。

1978 年 11 月 25 日來來名店百貨公司開幕之後業績長紅，於是這種引進品牌專櫃，並融合統一採購自營的商品結構方式，遂日漸成為各家百貨公司的經營型態，經這近 40 年來的演變，就變成了今天大家所熟悉的百貨公司的樣子了。

・ 專櫃的配置

當今的百貨公司都是以女性為主要銷售對象，所以百貨商品的構成大多以女性的穿戴使用之化粧品、服裝、飾品、鞋包、寢飾、童裝、童用品…等為主，再加上大型的餐廳和小吃街、超級市場，然後再加上少部分的男裝、運動、文具…等，就豐富了一棟百貨公司的賣場了，上述的這些商品全部通稱為專櫃，現在由百貨業者自行採購銷售的商品幾近於零。

各類專櫃也有大哥和小弟的差別，大哥級的專櫃享有優先選櫃位的待遇，通常最完整的、面積最適當的、地利最佳的櫃位都是大哥專屬，剩下次佳的櫃位才輪到小哥選位，最後還有空位時才能分配給小弟。這些給小弟級的櫃位通常是地利差、面積不是過小就是過大，要不就是面積不完整，要不就是必須和他人合櫃，或是限制高度，或是限制不能有自家形象的出現等。再來是簽約 3 個月或 6 個月，看業績來決定能否存續下來，這種短期租約讓專櫃業者不願花錢投資，接到這類小弟級專櫃的設計師就很為難了。

・ 專櫃的裝修設計

從事百貨專櫃的裝修設計時，首先要明白百貨公司和全場設計師所訂的遊戲規則，例如：天花板高度、燈光、地坪材質和由誰施作？左右隔間牆的高度限制和由誰施作？柱面的使用高度？與鄰櫃如何銜接？商標 LOGO 可否出現？字體可以多大？店內道具的限高多少？何時受理審圖？何時可以進場施工？施工期給多長時間？這些限制規則會影響做專櫃設計的想法。

大哥級的專櫃可以自裝天、地、燈光和所有內裝與生財道具，所以會有較長的施工期間，小哥級的專櫃只可以自裝柱面和所有生財道具，小弟級的專櫃就只能做好道具來組裝，所以施工期間很短，通常是某個週日晚上 10 點入場組裝，一夜之間必須完成施作和商品陳列。

基於上述的原因，在做專櫃設計時就必須先有拆卸組合的觀念，在進行平面配置時，在進行立面圖時，都必須隨時思考如何搬入組裝？不可以當平面圖、立面圖都定案了之後再來思考如何拆？這時很可能會被逼得必須改變設計，這樣在業主面前就很難自圓其說了。

・ 生財道具的設計

百貨專櫃是營利的場所，不論柱面、壁面或是玻

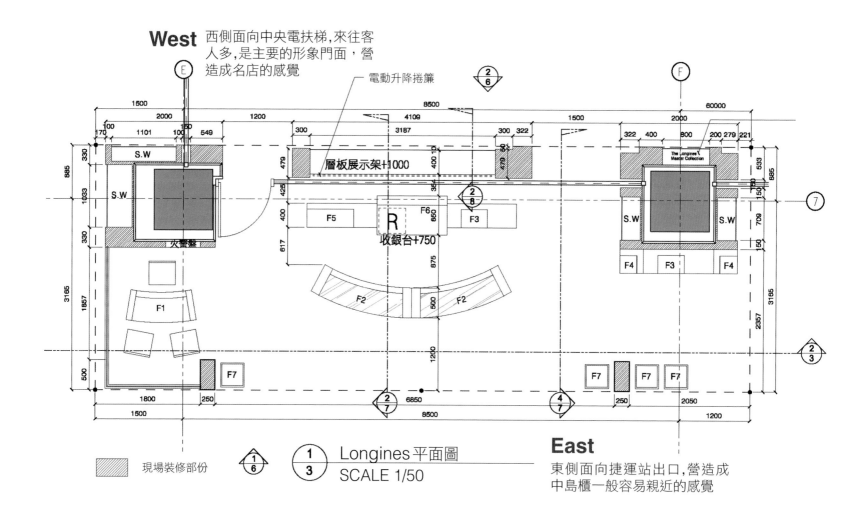

West 西側面向中央電扶梯,來往客
人多,是主要的形象門面,營
造成名店的感覺

電動升降捲簾

層板展示架+1000

The Longines
Master Collection

S.W

S.W

R

收銀台+750

F5

F6

F3

F2

F2

F1

S.W

S.W

F4　F3　F4

火警盤

F7

F7　F7　F7

現場裝修部份

Longines平面圖
SCALE 1/50

East 東側面向捷運站出口,營造成
中島櫃一般容易親近的感覺

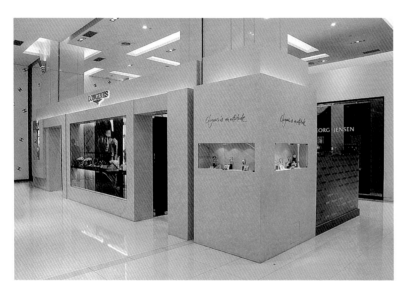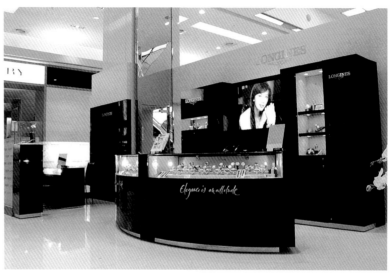

璃櫃等都是用來陳列展售商品的器具，通稱為生財器具，簡稱為道具。

現在的百貨賣場幾乎全部採用開架式的商品展售，這是開明進步尊重消費者的展售方式，所以各類生財道具的設計必須做到看得見、摸得著、拿得到的要點，除非這個專櫃是珠寶、名錶之類的商品，必須將商品鎖在玻璃櫥內，否則應該盡可能的讓客人方便拿取，才能增加銷售商機。

道具的設計必須盡可能注意作到輕、薄、耐用、好收納、好搬動，若有內藏照明燈具的話，更需要注意變壓器的安裝空間，電線的配設路徑，燈具的散熱等要項。再來就是必須盡可能用耐燃防火的建材，能夠在道具工廠完成的組裝，只要能搬得進貨梯，只要搬運過程中安全無虞的情況下，盡可能在工廠完成所需之組裝，盡量減少在百貨公司裡使用電焊或是噴漆之類的施工，以降低現場的污染和火災的危險，尤其縮短現場組裝的工時，才能降低成本以創造更好的毛利。

· 設計案例：SOGO 復興館一樓浪琴表專櫃

SOGO 復興館的大場內裝設計（公共空間的設計和櫃位與動線的規劃），我擔任 B1F、1F、和 2F 等三個層樓，從落筆到開幕為止一共耗時 13 個月，設計費很低根本不敷成本，當時的營業主管於心不忍，所以將我公司介紹推薦給浪琴表的代理商，讓我能藉設計和施工浪琴表專櫃來補一些虧損，藉此向那位主管表達謝忱。

浪琴表一向都開專門店，這是第一次在百貨公司設專櫃，所以業主對百貨營業主管的推薦也就欣然接受，在設計過程的研商中，業主對於百貨公司全場內裝設計的各項限制條件，也都充分理解與配合，所以這個專櫃的設計過程可以說是相當順利，也藉此向業主表達謝忱。

這個櫃位在一樓主入口中央電扶梯的左側，只有兩隻大柱子可以利用，四邊環繞主副動線，西向電扶梯，東向捷運出口，是一個扁長型的櫃位。在一樓的都是愛馬仕、香奈兒…這些大牌專櫃，如何讓客人不會產生名牌恐懼感，並且容易親近？如何使浪琴表的形象能夠彰顯出來？如何讓商品有最恰當的展示？如何讓客人有一個不受干擾的選購咨詢的環境？這些要項是我研擬配置設計的重點。

浪琴表是鐘錶界的名牌之一，在全世界都有專門店，因此，浪琴表的總公司有一本關於開店裝修配置的專書（可稱為聖經），代理商正式委託我設計的同時，就將這本專書交給我，所以我在研擬配置之前必須熟讀這本聖經。這書的內容對於各類不同面積空間的配置 、形象、商標、道具的搭配等，都有詳實的規範，各型道具也有三面圖的提供，只是沒有更詳細的斷面詳圖，所以我能夠很快的掌握設計的重點，做好業主能夠接受的配置和設計，然後就剩下各型道具的施工圖繪製。

最後結論就是在西側營造出專門店的形象，在東側則營造出中島櫃的易親近感，在北側做最多的展示櫥窗，在南側營造一個安靜的半開放的諮商選購區，店的中央就是弧形的展售玻璃櫃了。

這個專櫃自復興館開幕以來一直都業績很好，出乎營業主管的預料，可以說是小兵立大功，所以這個專櫃一直存活到此刻實屬不易了！

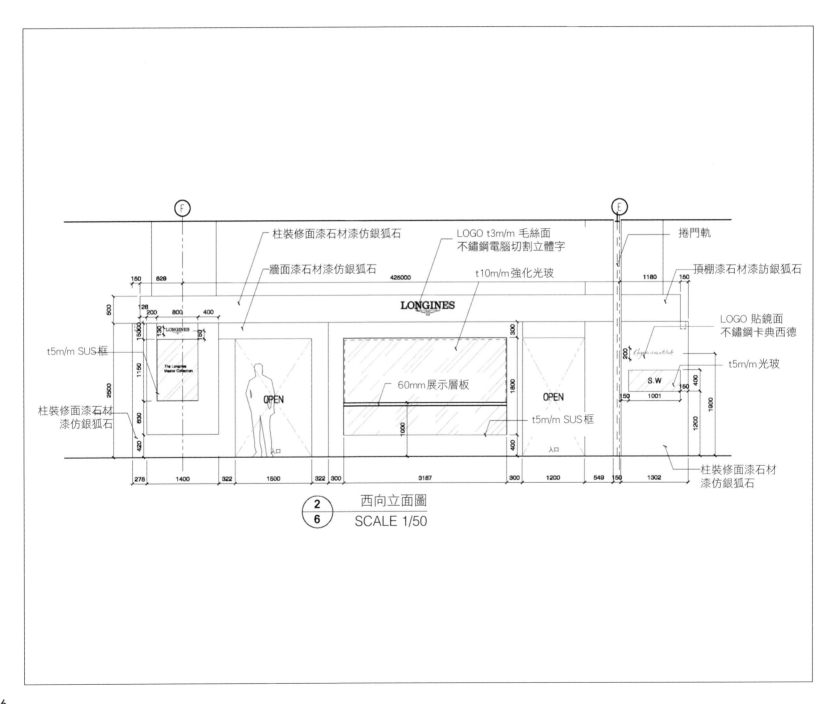

柱裝修面漆石材漆仿銀狐石

牆面漆石材漆仿銀狐石

LOGO t3m/m 毛絲面
不鏽鋼電腦切割立體字

捲門軌

t10m/m 強化光玻

頂棚漆石材漆訪銀狐石

LONGINES

LOGO 貼鏡面
不鏽鋼卡典西德

t5m/m SUS框

60mm展示層板

t5m/m 光玻

S.W

t5m/m SUS框

柱裝修面漆石材
漆仿銀狐石

OPEN

OPEN

柱裝修面漆石材
漆仿銀狐石

| 2 | 西向立面圖 |
| 6 | SCALE 1/50 |

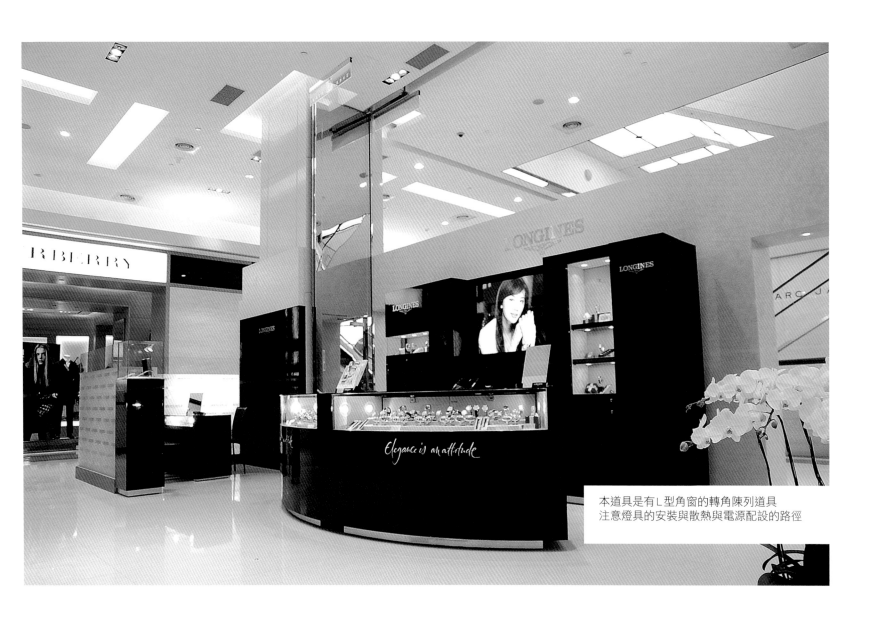

本道具是有L型角窗的轉角陳列道具
注意燈具的安裝與散熱與電源配設的路徑

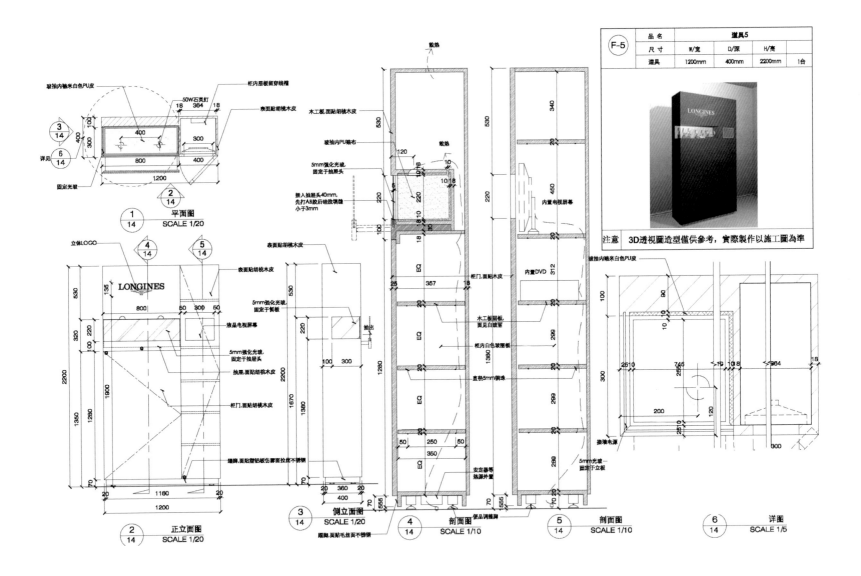

玻抽内铺米白色PU皮
柜内层板留穿线槽
50W石英灯
表面贴胡桃木皮
18 364 18
400 300
800 400
1200
400
300 300
100

③/14 详见 ⑥/14
②/14

固定光玻

① 平面图
14 SCALE 1/20

立体LOGO
④/14 ⑤/14

LONGINES
表面贴胡桃木皮
5mm强化光玻,固定于钢板
液晶电视屏幕
5mm强化光玻,固定于抽屉头
抽屉,面贴胡桃木皮
柜门,面贴胡桃木皮
踢脚,面贴壁铝板仿雾面拉丝不锈钢

530 135
800
50 300 50
320 220 220
100
2200 1900 1670 1380 1350 1280
70
20 1160 20
1200

② 正立面图
14 SCALE 1/20

表面贴胡桃木皮
抽出
530
220
2200 1670 1380 1555
20 100 300
20 360 20
400

③ 侧立面图
14 SCALE 1/20
踢脚,面贴毛丝面不锈钢

散热
木工板,面贴胡桃木皮
玻抽内PU绒布
5mm强化光玻固定于抽屉头
推入抽屉头40mm,先打AB胶后硬胶填缝小于3mm
柜门,面贴木皮
木工板层板,面见白玻罩
柜内白色玻璃板
直径5mm铜条
安定器等热源外置
5mm光玻固定于立板

530 120 18 10 18
220 220 10 18
100 18 10 30
18
EQ 25 357 18
EQ 20
EQ 20
EQ 50 250 50 350
70 1555
70

④ 剖面图
14 SCALE 1/10
饰品调缝胸

散热
内置电视屏幕
内置DVD

340 20
450 20
312 20
299 20
299 20
299 20
70 1555

⑤ 剖面图
14 SCALE 1/10

玻抽内铺米白色PU皮
接墙电源

100 90
10 10
10 18
300
2510 745 19 10 18 964 18
200 120
2510

⑥ 详图
14 SCALE 1/5

品名	道具5			
尺寸	W/宽	D/深	H/高	
道具	1200mm	400mm	2200mm	1台

注意 3D透视图造型值供参考,實際製作以施工圖為準

F-5

/02

公共廁所之規劃設計

指導 / 吳明修教授
文 / 連宏基

現任
連宏基建築師事務所　負責人

學歷
東海大學建築研究所　碩士

經歷
室內裝修審查人員
行動不便設施勘驗人員
授證台北市社區建築師

前言

研究所畢業後即赴吳明修建築師事務所工作，師承衛浴文化大師吳明修，專研廁所設計的相關事務六年有餘，在吳大師傾囊傳授之下，受惠卓鉅。吳先生在衛浴方面有著深度的研究及探討，且時常遠赴日本汲取新知，不論是出國旅遊或是用餐臨廁時，都會邀請大家前往觀察廁所，並即時討論其優缺點，是個很好的訓練和啟發。

目前公共空間廁所大致普遍現象，學校廁所呈現老舊狀態，大多需要更新；觀光地區的早期廁所，以及部分老舊公共廁所也極需更新。

在國民生活已普遍提升之際，我們希望藉由規劃廁所之餘，也能夠將新的生活觀念帶入其中。

· 公共廁所的特點

近期對廁所有些較新的觀念，不似以往的公廁能用就好。我們關心廁所是為提升國人的生活品質，將別人不會注意到的小細節，貼心的設計其中，讓廁所不僅僅只是個解決生理上的排泄之處，還能轉換心靈層面的空間。

廁所使用有著不確定的多樣因素，要設計出適合年老幼共通用、而且實用空間。例如國小學生廁所，在不能混合使用時，就用簡易區分方式。馬桶尺寸大多通用，但特殊廁所如幼稚園，國內就較缺乏的這領域的使用調查報告與應用。

廁所設計應注意，如環境空間、空間量體本身規劃、空間設計上的變化、細節尺寸的關係、大小朋友的尺寸。共通考慮因素，如空間計畫、基本功能尺度和人性尺度等。

· 構想來源與議題掌握

（一）構想的來源

規劃設計前，必須先調查廁所本身相關資料，如地理位置、環境背景、在地特色、文化特質等，在此之中尋找設計構想，或是到現場尋找靈感以及感應現場的磁場能量。

以學校廁所案例來說，各學校有各自不同的教學理念、校訓、特殊環境與故事背景，各教室裡也有不

同屬性，或主導者的理念，都可從此當中擷取靈感，引伸或創造功能。

（二）議題的掌握

生態與環境共生，近期在設計公共廁所時，多強調通風、自然採光、環保、節能。環境觀察時，藉由陽光、空氣、水、視覺因素、文化因素、自然條件或人文條件等等，成為諸多永續環境的想法。融入環境，室內室外不斷然的區分，室內、室外要有一些過渡性空間，而非外即內的想法，產生很多轉化

 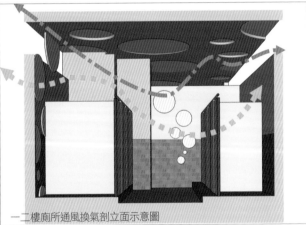

一二樓廁所通風換氣剖立面示意圖

三樓廁所通風換氣剖立面示意圖

空間的成型。其可能是空間、空氣、氣流導牆或洗手檯導牆，都是有功能性的，不是單純造型而做，而是多功能結合成一體的應用。

（三）以八里環境教育中心為例

八里環境教育中心廁所整修案，靈感來至於當地的河水，並以河水為設計元素，加以延續及發展。另外，長坑國小則是將環境引入室內廁所裡面，猶如藏在樹林裡的想法，漫遊在綠林當中。

（1）生態環境：

綠色環保廁所設計手法，如利用可回收材減少廢棄物、不影響環境的材料，自然採光、減少室內照明，良好通風亦可帶走臭味和熱。（圖2）

（2）基地永續對應

（3）健康建築項

（4）整體規劃構想（圖3）

·規劃設計注意事項

（一）廁所概況

以目前普遍學校的廁所來說，年齡都呈現老舊的狀況，大多需要更新，也藉此把新的生活觀念帶入；另外，觀光地區的廁所，早期部分老舊廁所也在更新當中，但數量沒有學校多。

（二）動線規劃 -1

動線規劃需將男女廁、無障礙廁所整體納入考慮範圍，可利用區域、辨識度、顏色、自明性、清楚識別來引導如廁的動線，讓人一看到就可了解如何使用。通常無障礙廁所會直接放在對外路口或男女廁中間，使用上較方便。人數大規模的廁所，如學校、戲院、休息站也應考慮瞬時集中量的人員動線與容納量。

1

2 廢水處理

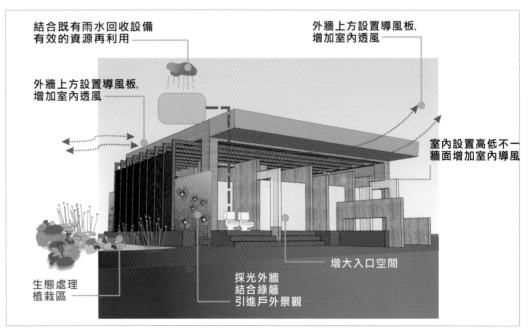

結合既有雨水回收設備
有效的資源再利用

外牆上方設置導風板，
增加室內透風

外牆上方設置導風板，
增加室內透風

室內設置高低不一
牆面增加室內導風

增大入口空間

生態處理
植栽區

採光外牆
結合綠籬
引進戶外景觀

（三）動線規劃 -2

男女廁在位置配置時，大多會將女廁靠內側位置，是為了避免讓男生常經過女廁；反過來說，別讓男廁在後方，男生上廁所還經過女廁，會讓女性心靈上缺乏安全感。這個觀點也常引起討論，女廁在隱密角落地方是否犯罪多一點，但我們認為這種可能極少，所以應重視上述經常使用的實際面。

（四）設計巧思

另外，希導入休閒空間邊界與活動，如辦公室裡算企圖塑造廁所交誼空間，產生人際互動、偶遇聊天、談話、小會談的活動。我們在設計時都會留設類似的空間，在設計中加入一些巧思。在進入廁所的過程中，也會規劃之類似中國傳統建築空間層次，由開放 - 半開放 - 私密的層次安排，如入口處、洗手區、小便區、大便區，是一種過渡，也是心靈上的轉換。

・ 設計細節、法規規範

（一）無障礙廁所

無障礙廁所設置於男女廁中間為多，在整修過程中，在空間有限的條件，多將親子廁所、淋浴空間、無障礙廁所結合為一，達到多功能廁所使用，男女老少皆可通用。無障礙廁所須符合無障礙措施法規的相關規定，而儘可能導入通用設計的觀念。

（二）無障礙廁所設置

1. 無障礙廁所需獨立設置，避免設置於男女廁中。
2. 通道淨寬建議至少為 120cm，轉彎處宜有切角或彎角處理，且不可有高低差，若有高低差，建議以 1：12 至 1：20 之坡道連結，且設置 90cm 高之扶手，以利乘坐輪椅者拉扶。

3. 出入口淨寬至少 90cm，門扇建議為輕型拉門。
4. 最佳大小長寬各 220cm，迴旋淨空間至少直徑 150cm。
5. 鏡子：鏡面做斜面為宜，平面鏡面對使用輪椅殘障者較為不方便，故設計為斜面鏡面。
6. 扶手：因殘障者需求不一樣，扶手設計上多設計為活動式，供不同如廁使用者依需求調整。

（三）男女廁之法規配比

男女廁的比例，法規之前規定男女廁比例為一比三，近期卻修正為一比五。但發現為符合法規規定，設計時常常造成適得其反的效果，在空間有限下（非新建），不是真正增加女廁間數，反而是減少男廁間數，已達到 1：5 的比例。造成設計上不便限制的。

（四）男女廁整容區

男女廁的共通點，基本上都是排除人體生理代謝，都應該注意安全、衛生及通風；男女廁的差異點，男生上廁所所佔用的時間短，女生上廁所所佔用的時間長，近期設計女廁時，都會留置整容區域，方便愛美的女性，在此梳妝打理，但這點除學校較不用外，往往公家廁所執行上都會有難度，應值得推廣。

（五）男女廁之洗手台區規劃

1. 洗手台之檯面高度為 75~80cm，淨深至少 45cm。
2. 洗手檯中心點間距 90cm，距離側牆應 50cm。
3. 洗手台上方應提供照明，以方便使用者使用。
4. 鏡子中心高度女性為 140cm，男性為 150cm。

（六）清潔區收納規劃

1. 工具收藏應通風良好，可結合拖布盆設置。

2. 拖布盆空間至少深度為 150cm，寬度 90cm，且通風良好。

（七）男廁之小便斗設置

1. 應採用壁掛式，且應離地面至少 30cm，方便清潔。

2. 宜採用尖凸型、勿用圓弧型以減少滴尿情形。

3. 小便斗之接尿口高度應為 58 ～ 63cm。

4. 離中心點間距應至少 80 cm，距離側牆應至少 40 cm，若加裝隔板應選用離地式，以便清潔。

5. 正上方設置燈具，燈具中心離牆面 30cm，幫助使用者如廁時看得清楚減少滴尿。

（八）女廁之坐式、蹲式廁間設置

1. 整體廁所要另外留置 15-25cm 配管牆空間，馬桶前緣距離門板至少 70cm，門板離地 10-30cm。

2. 蹲式便器之設置方向應與門平行排設，以方便應門及進出，大小應至少為寬 100cm、長 120cm，門板應離地 5cm 以下，以維護如廁者之私密性。

· 建材與料衛生器具的選用

（一）硬體安全

1. 安全、舒適、衛生往往會考慮在一起，除硬體上的安全、心理上也需能達到安全。在機能上、心靈上層次、空間舒適度、燈光、氣氛、還有設計廁所上的巧思，全面達成安全的效果。

2. 硬體上的安全，老舊建築物，多為埋設蹲式馬桶，常常都會切筋破壞樓板結構。安全硬體上應該留意，如廁所標示、踏步或斜坡地方、人錯身要有足夠的空間，避免動線上的節點產生，排水管、糞管，架高地板，設計上或有階梯，都要去精心安排設計。

（二）心理安全

心理上的安全，以東方人來說較為保守，不像歐美國家，可以大方的做設計，東方人通常在考慮動線上，都要拐幾個彎，一進一進之後再到那個如廁空間，使心靈上較為安全穩定，我們在設計時都要納入考慮，視覺和心靈上互相搭配的具體的作法。

（三）衛生、美觀

1. 衛生著重在廁所通風，物品容易刷洗。蹲式馬桶由日本人發展出來，較安全衛生，坐式馬桶一般有不好清理清潔印象，經過數據統計，女性感覺坐式馬桶較不衛生，讓人產生不想使用的現象。

2. 自明性廁所，形象為主、文字為輔，較現代感的處理手法，利用顏色和形象區來分男女廁。現代美感、藝術、幽默感也算是一種美觀處理，達到視覺上的美感與一種氣氛塑造。

（四）常用建材

1. 馬賽克：壁面及地面都是馬賽克鋪設完成，使整體空間看來有一致性，但空間感較為單調變化性不夠。

2. 拋光石英磚＋馬賽克＋洗石子＋刷漆：材料使用種類過多，分割太多使其看起來有點花俏，過於瑣碎。

3. 面材：馬賽克、仿石塗料、抗倍特（搗擺）、洗石子、頁岩（地坪面材）。（見圖 1-4）

4. 衛生器具：（見右圖 6-10）

5. 指標：結合校園特色塑造活潑之造型指標。

‧ 施工階段及管理維護

（一）施工階段

施工階段最重要的是，最基礎的配管階段，良好的配管有利於後期對廁所的維護與清潔。在現場施工時，顏色選配上時常現誤，故監工時應多盯緊工地現場，才不會有誤；材質挑選上，地板選擇止滑係數高一點的，牆面可用光滑的材質，但往往受限國內經費補助不足，所以材料選取有限，如水泥粉光，洗石子等。

（二）管理維護

維護設計上要考慮尾端的清潔與管理，以學校來說，學生可將廁所納入打掃區域；公共廁所來講，要有維護管理打掃人員；觀光景點廁所，假日使用人數多，每二到三小時一次就需打掃。社會風氣對於裝扮愈趨主觀，可以的話在女廁內設置整容化妝區，但相對的維護頻度更加注意。

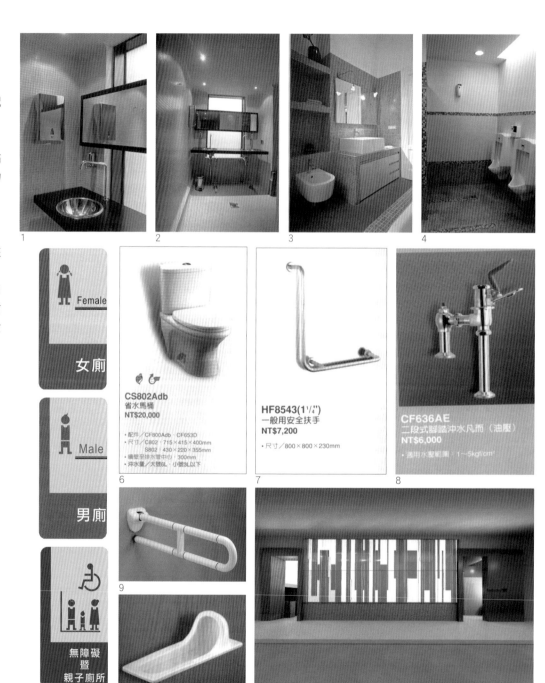

1

2

3

4

Female 女廁

Male 男廁

無障礙 暨 親子廁所

5

CS802Adb
省水馬桶
NT$20,000

‧配件／CF800Adb、CF653D
‧尺寸／C802：715×415×400mm
　　　　S802：430×220×355mm
‧牆壁至排水管中心／300mm
‧沖水量／大號6L、小號3L以下

6

HF8543(1¼")
一般用安全扶手
NT$7,200

‧尺寸／800×800×230mm

7

CF636AE
二段式腳踏沖水凡而（油壓）
NT$6,000

‧適用水壓範圍：1～5kgf/cm²

8

9

10

11

餐廳的規劃設計

文/洪宗宏

現任
姚德雄聯合設計顧問有限公司專案經理
暨合夥人
世新大學觀光學系講師

學歷
世新大學觀光學系碩士

經歷
台北寒舍艾美酒店（Le Meridien Taipei）
國際觀光旅館籌設顧問
維多麗亞酒店（Grand Victoria Hotel）
開發規畫與專案設計
林務局國家森林遊樂區住宿無障礙環境
創意設計競圖評審委員

新餐飲與新思維

民以食為天，進入文明社會之後，人們的飲食生活不僅只是生理現象，更是一種文化的表徵。隨著經濟的發展、社會環境的變遷、文化種族的不同，人們對飲食的喜好與偏愛也有所差異，因此創造出多元飲食文化。在不同的飲食文化下，更發展出獨特的味道、樣式、配色等多國料理，各自對食具、用餐禮儀、用餐環境的呈現也有獨到的要求，讓人們對於飲食不再只是裹足食腹，而是身、心、靈皆能滿足的一種飲食新精神。

餐廳的規劃設計為提供飲食環境的整體呈現，除了美好的用餐氣氛、舒適的用餐環境之外，細緻貼心的餐飲服務與美味的餐飲內容，更是決定一個成功餐廳規劃設計的關鍵。良好的規劃設計案，即在能夠深入明白餐飲的內容、了解如何呈現最佳的餐飲品質、以及搭配合適的餐飲氣氛，如此周詳的計畫是在一開始規劃餐廳之時，就應該審慎思考的議題。

現今台灣有許多餐廳提供的是一種短暫的用餐記憶，隨著市場需求的轉換以及消費者的喜好改變，似乎隨時準備重新改裝以及更換餐飲內容，因此就有了「餐廳平均壽命是三年」的口語傳出。在這樣的觀念下，餐廳的規劃設計就只能停留在如何以最短的時間將成本回收。試問，這樣如何能做出好的作品？餐飲如何能感動人心？時間久了，餐飲文化產生不良的經營輪迴，而台灣的餐飲環境就很難像國外許多城市一樣，到處臨立著許多歷史悠久且膾炙人口的特色餐廳。

接續我們將以台北市知名五星級飯店維多麗亞酒店的當代義大利餐廳做為案例介紹，說明其規劃設計的流程與內容。

座落位置：	維多麗亞酒店 2F 西側
室內面積：	136 坪 前場 90 坪、後場 46 坪
座位數：	94~100 位 酒吧區 14 位、座位區 56 位 包廂區 24~30 位
主要建材：	綠橡木大理石、柚木、二丁掛紅磚、鑄鐵、黑玻璃、黑金花崗石、木百頁簾
設計時間：	2010 年 11 月~4 月
施工時間：	2011 年 5 月~7 月
工程造價：	新台幣 2500 萬元
設計師：	洪宗宏、王綉茜、薛太空
計畫指導：	姚德雄
顧問諮詢：	鄧有葵、Igor Macchia
設計公司：	姚德雄聯合設計顧問有限公司

義大利餐廳的規劃項目與計畫流程

· 計畫思考與目標定位

餐飲的需求主要以滿足鄰近區位的消費者為主，在規劃之初，需思考餐飲的種類與設定目標消費客層，以此製作出損益預估表（profit and loss statement forecast），接續進行市場消費分析以及競爭者分析，然後設定主要的市場差異性做為市場區隔。

此案位於臺北市維多麗亞酒店二樓（圖 1），開始設定餐飲種類時，主要考量旅館內已經規劃有牛排館及中餐廳，加上飯店住房客人 80%為外籍旅客，為達餐飲多樣性以及符合維多麗亞酒店的歐式建築語彙，評估之後，選定外國旅客及本國消費者接受度均高的義大利料理（Italian cuisine）。

在調查中，發現臺北市現有的義大利料理大致上可區分為兩種：一種是高價位並結合西式料理的高級餐廳（fine dining），另一種是提供平價消費的義大利麵食與比薩。由於維多麗亞酒店為知名五星級飯店，為相襯其形象與環境，於是選擇偏高價位的義式料理高級餐飲型態。

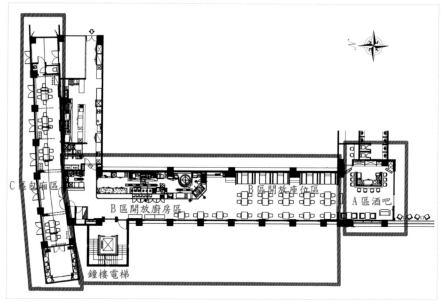

C區包廂區　　B區開放廚房區　　B區開放座位區　　A區酒吧

鐘樓電梯

· 動線與空間規劃

餐廳的規劃作業主要有三個前後場的動線循環流程：一、前場的客人進入餐廳接待、入座、點菜、用餐、結帳離去等流程；二、後場的領料、整理加工、接受訂單、冷熱料理、走菜及飲料等流程；三、結合前場客人的用餐動線以及後場料理作業動線之間的服務人員服務動線等流程。此外，還須考量員工辦公室、倉庫及乾貨儲放空間、家具儲放空間、酒類或飲料等儲放空間，以及其與前後場的動線關係等。

開始進入此案規劃後，首先面臨兩個主要的動線議題：一是、送菜動線如何在最佳的溫度下，供應餐飲到客人餐桌上；二是、如何克服狹長型的餐廳空間。由於此案餐廳的位置為維多麗亞酒店一樓挑空宴會廳接待門廳的樓上空間，餐廳空間南北向長度達48米，於是在規劃上將中央區設定為廚房料理區，除了縮短餐飲提送到客人餐桌上的距離，也將長向空間區分為開放座位區與包廂區。而包廂區的

客人也可利用飯店的另一處鐘樓電梯，由北側獨立進出，與前面開放座位區的動線做區分，增加客人使用上的隱私性。

因此，整體空間規劃分為三區，如圖3：A區酒吧區、B區開放座位區與開放廚房區以及C區包廂區。A區酒吧也於餐廳結束供餐後，繼續提供客人飲酒聊天之用，因此設計有活動隔屏，以提供不同營業時段的使用。C區包廂區的活動隔屏也可提供全場使用或為2間獨立式包廂。

· 產品與設施計畫

確立動線規劃後，即開始思考產品與設施的計畫。餐廳或餐飲部門基本上包含四大部份：餐廳（restaurant）、廚房（kitchen）、酒吧（bar）與餐務管理（steward）。依據餐廳定位或等級的不同，提供的產品與設施計畫也有所不同。而此案的餐飲精神為：「新鮮食材在您面前料理」！完美而登峰

造極的廚藝、精選的上佳佐餐酒、零缺點的服務和極雅緻的用餐環境，以米其林的最佳餐飲水準做為此案實現的目標。有此目標定位後，便可進入產品與設施的項目設計。

首先需進行菜單計畫（mean planning），包含主要菜單及酒單等。其中，菜單的種類將影響廚房設備的規劃；酒單的內容決定著酒窖（wine cellar）或酒吧（bar）的量體；提供客人餐飲的食具規劃，也成為餐桌尺寸的設計基準。因此，產品與設施計畫除了裝修設計外，也包含了廚房設備（kitchen facilities planning）、生財設備（F.F.&E.）[註1]、小生財器具（S.O.E.）[註2]、器皿、布巾（chinaware，glassware，silverware & linen）、圖畫和擺飾（art work）等。

餐廳入口處設有座位等候區及菜單架（menu stand），入口領檯兼結帳檯的服務人員可隨時提供諮詢與帶位。提供客人置物的衣帽櫃需於易顯處，前場辦公室兼訂位作業區，燈光、空調、音響等控制設備與控制盤，也需設置於餐廳前場服務人員易

操作處，入口區為最初以及最後的出入管制點，合宜的動線配置除了兼顧服務品質外，也可節省人力成本。

為了提供最佳的餐飲品質，開放式廚房料理（open kitchen）成為主要的規劃項目，「食材是主角而廚師是推手，創造出來的餐點則是一幕幕完美的演出」。中心思想為將料理搬到臺前，藉由新鮮而熱騰騰的香氣，跳躍著、鼓動著視覺與嗅覺的感官享受，讓餐廳充斥著歡愉、雀躍、期待與滿足的體驗。餐飲產品的計劃不單單只是提供視覺與味覺的享受，更是要滿足嗅覺、觸覺與聽覺的體驗。而 90坪的前場使用空間只規劃提供給 100 位客人使用，每位客人使用空間幾近 0.9 坪，而前後廚房以及吧檯區的面積則高達 46 坪，可說是提供最頂級的餐飲服務品質。

· 裝修設計與風格

有了明確的餐飲定位，挑選合適的餐飲氣氛更能增添美食饗宴。義大利有著深厚的藝術與文化意義，希臘羅馬的古典文明、中世紀的基督教文明、以及文藝復興時期以來的近現代文明，談起義大利，似乎很難不與藝術畫上等號。而義大利民族的熱情與好客、喜歡節慶與活動，美食與歡樂也就成為義式料理的代名詞。

維多麗亞酒店以其典雅的當代歐式建築語彙為名，加上餐廳座落於中庭鐘樓花園二樓，北側緊鄰認養花園，整體環境圍繞在綠意盎然的自然景觀裡，而維多麗亞鐘樓的意象與義大利古城錫耶納（Siena）的塔樓有著相同的寓意－守護與傳承。如果說中世紀的藝術與古城是義大利文化的搖籃，那 la Festa（餐廳命名）則是維多麗亞酒店對東西方當代新餐飲文化的濫觴。因此，餐廳的裝修風格即以此為設計發想。

有了主題風格之後，整體設計的氛圍如何營造則考驗著設計師的功力。錫耶納位於義大利南托斯卡尼區，建立於西元前 29 年，歷史上是貿易、金融和藝術的中心，在中古世紀具有重要的戰略地理位置。著名的扇貝廣場－德卡波廣場（la Piazza del Campo）是錫耶納的靈魂所在，至今每年夏天的 7月 2 日和 8 月 16 日，皆會舉辦著名的 Palio 賽馬節，作為慶祝與紀念歷史上的重要意義，而「馬會」就成了設計發想上的語彙。

在整體空間裡，將「馬會」的競爭、奔放、熱情與歡愉的氣氛融入環境設計，馬廄裡的原木柵欄、城牆上的斑駁紅磚、街道牆壁的栓馬環、圓拱黑色鑄鐵門、競技場上的壁畫陳述等，藉由空間的轉換與陳列，企圖形塑古城錫耶納重現台北城。

除了主題風格與設計語彙外，燈光設計、材質運用、色彩搭配、道具點綴，就成了整體畫面構成的重要彩妝師。分區控制的燈光設計搭配調光系統，提供不同營業時段的氣氛掌控。軌道燈的運用，在充分發揮天花板的語彙設計下，也能兼顧營運併桌的彈性使用。生財器具的桌椅設計，更是連微小細節也不能放過的堅持，黑色人造皮的桌面設計，讓餐盤及玻璃杯放置時不會發出聲響，時尚感的材質也同時滿足只使用桌墊（table pad）時的精緻度。沙發區的背靠高度與前後座位之間的距離，也需考慮到不同客人使用時的心理感受。最後加上屬於當地風情的藝術品或器具點綴，更加能襯托空間的異國風情與質感。

· 識別與行銷計畫

餐廳的名稱將會是人們接觸餐廳的第一課，於是在基本概念設計確立後，需進行適切主題並具精神象徵意義的 C.I.S[註3] 識別設計。義大利文中的 Festa ＝Festival 有歡樂節慶之意，加上語助詞後，形成了最後的命名「la Festa」。

一個好的餐廳規劃，除了硬體的氣氛營造之外，軟體的包裝更是不可或缺。此案延攬了義大利米其林一星餐廳 La Credenza 主廚 Igor Macchia 參與廚藝的料理與指導。如果說美國名廚茱莉亞．柴爾德（Julia Child）在《掌握法國廚藝》書中的 524 道料理是平民廚師躍上國際舞台的代表作，那 Igor Macchia 則將會是「la Festa」在餐廳行銷上主打的新明星。

· 結語

一個好的餐廳規劃開始籌備之時即應抱持著審慎的態度，而非只是想著「拿個幾百萬來開店試試看的心情」。有許多餐廳的規劃設計為廚師老闆自行操作，甚至一手包辦餐廳裝潢、食材採買、菜單設計以及行銷廣告等工作。然而由於專長的不同、加上宏觀度不足，往往陷於格局太小，以至於需要很長一段時間才能將餐廳經營駛上軌道。而成功的規劃設計案，需要一個專業的團隊來參與，亦或需要一位有全方位思考的專業規劃者來籌備，相信最終的目的都是希望餐廳的經營能長久，並提供一種能在生命中留下永恆回憶的試金石（touchstone）。

此案前後與業主腦力激盪（brain stone）的時間長達二年，而開始參與規劃及籌備期也達半年之久。餐廳的介紹尚有許多不足及思考不周延之處，還期望先進及同輩不吝指教，也希望此案可以提供餐廳籌備者或設計者一個規劃設計的範例參考。

註 1: 生財設備（Furniture, Fixture & Equipment, F.F.&E.）是指營運中可移動的設備或器具，包含家具、燈具、配件、布巾及設備等。

註 2: 小生財器具（Small Operating Equipment, S.O.E.）是指營運中消耗性的設備或器具，包含食具器皿、檯布、口布及鍋碗瓢盆等。

註 3: 企業識別（Corporate Identity System, C.I.S.）是指作為一個整體行銷和發展的形象塑造，其中包含 LOGO、名片、邀請卡、包裝盒、菜單卡、制服設計以及其他文宣運用等。

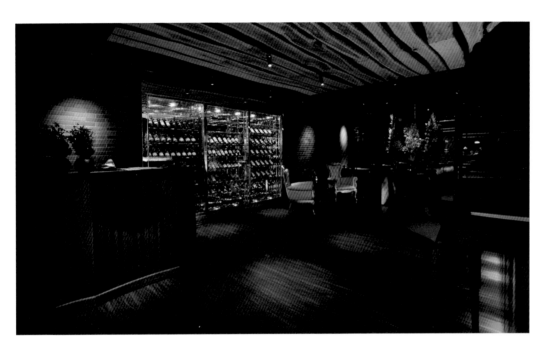

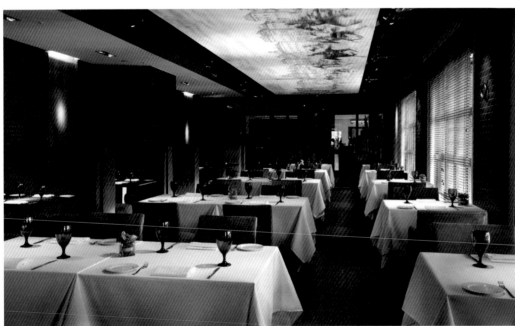

廚房設計思維的要領

文/張柏競

現任
浩司室內裝修設計有限公司 總監

學歷
日本設計師學院 室內設計系

前言

常言道：民以食為天。從古至今食、衣、住、行四個基本需求中，以食最為人們所重視，由此可知在日常生活裡「飲食」這部分是多麼重要，同時在調理食物的器皿與設備方面，更是日新月異地隨著時代的腳步層出不窮，由早期的燒柴爐灶演變到今日的快速爐具等烹調及保鮮設備，將廚房的功能達到極盡的便利性與多元化。因此，廚房在設計時所考慮的層面要深且廣，其所思考之面向包含廚房的適所性、功能性、舒適性、安全性、收納性等。

・ 適所性

炊事的地方早期謂之伙房、炊事房或灶腳，亦即今日的廚房，而其理想設置處最好是在通風良好的角落區域，且操作面積不宜過小，以能規劃保留到足 4 坪大小面積為佳，同時自然採光亦是不可或缺的要素之一。

・ 功能性

暫且不論烹調設備之多寡，單就廚具操作台面而言，台面之大小將深深影響調理的便利與調理的配膳效率。因為當操作台面不足時，勢必導致調理不易與程序混亂、效率不彰等缺失，間接影響操作者的烹調情緒，即使設備再多但在操作台面不足的情況下，依然談不上理想之廚具。

廚具操作台一般需保留三個單位以上的操作台面，第一部份為整備台面（整理食材），第二部份為最重要的水切台面（切菜台面），第三部份為備料台面（調理台面），及第四部份的完炊台面（出菜台面），以上所提的各台面需依操作程序分割於水槽和爐具等台面式設備之週遭。若空間面積夠

大，建議加設多功能性的中島台，中島台除了便於調理操作外亦可當成輕食區的用餐台，或是附設小水槽與電磁爐的輕食調理台，以充分發揮廚具調理功能。

・ 舒適性

由於台灣屬於亞熱帶海島型氣候，夏季溫度隨著地球暖化情況迫使地表溫度日漸高昇，再加上烹調食物時的高溫，使得盛夏中黏熱的廚房，更是令人望之卻步。因此，當在預算許可的範圍內，設計者應該考慮在廚房加設空調出風系統為宜，但切記盡量將空調室內機進風口設置於廚房以外的區域，以保障空調系統的長效使用壽命。除了設置空調冷卻系統外，如何導引自然性空氣對流方式為最基本規劃因素。

・ 安全性

熟食的烹調過程必須仰賴電源與瓦斯等能源提供轉化的所需高溫與生火效能，但相對也隱藏了能源所帶來的高危險因子，若是運用不當極可能造成憾事，因此不可不慎。尤其是設計者與施工單位更應秉持專業素養與謹慎小心的態度做好最完善的安全要項工程。

首先，在壁面、天花板建材方面必須採用經認證防焰耐燃（一級以上）的防火建材，並於天花板面安裝感熱感溫與瓦斯偵測器，甚至滅火設備等感應警報系統，於瓦斯供給端應設置自動式感應瓦斯阻斷器等安全設備。

而電源配置上，也應充分了解設備用電瓦數後，分配各項設備的專用迴路電源，以避免因負載電流不平均而產生的跳電，或因負載過重而導致不可預知的電線走火現象。另外瓦斯配管應避免靠

近高溫及火源處，且儘量採明管方式配置，尤其瓦斯開關器設置位置甚是如此。

而廚房陽台門儘量採用可自然形成空氣對流之通風性佳的門組，於爐具以外的台面側牆最好也能設置一處氣窗，以維持空氣正常流通。而刀具的放置處以安全考量儘量設置於孩童不易取得之處，例如利用台面擋水牆的牆角緣延伸（加深）操作台面深度 8 公分設刀具架，同時也可加設調味籃、洗潔用品等台面式配件籃。

· 收納性

論及廚具功能除了基本操作台面外，另一項為收納功能如何運用亦不可輕忽。下櫥櫃的收納方式往往考量美感因素慣性只規劃大抽籃，如此一來卻常造成中型湯鍋不易收納或碗盤器皿等收納量大幅減少，因此保留單一櫃體採用雙開門收納方式為輔最為實用，且可安裝轉角櫃之專用架（小怪物）以利收納使用，尤其是小型廚房空間更應妥善利用櫥櫃體來收納。

另外，上櫃（吊櫃）的高度位置應參考使用者身高（人體工學數據）來規劃上櫃之使用高度。而有時上櫃會受限於照明燈具的照射角度因素進而衍生台面照度（流明數）不足問題，因此造成台面靠牆處昏暗現象，於是建議上櫃底部最好能加裝附有掛件軌道的櫃體專用薄型輔助燈具為宜，一方面可改善照度不均問題，另方面可靈活運用可更動式吊掛配件，才不致需先行損及壁面後（鑽掛件孔），方可利用附屬吊掛件。

在小型廚房中，電器用品櫃更是不可少，在基本的調裡設備中電鍋、微波爐甚至飲水機均有必要提供便於使用的收納擺放位置。同時也須考量整體美學觀，因而最好設置在冰箱側或其他高身櫃（如品罐櫃、收納櫃、冰櫃等）側邊，總之如何善用收納將會深切影響美觀及便利性。

· 炊事設備

廚具設備依功能區分種類繁多，但主要的項目不外乎爐具、排煙機、水槽、烘碗機等這四大基本主項。而附屬設備則是依使用者烹調習慣各有不同需求，其中最常見的增設附屬設備為淨水系統，當設置淨水（軟水）系統時需加設電源供應，若配置有製冰功能的冰箱時，須預埋供給淨水的套管至冰箱位置之角落處輸送製冰用水。淨水器的潔水方式大致分為三種功能：

1.針對過濾雜質的逆滲透型與單純濾淨式過濾系統。

2.針對殺菌、除菌功能的紫外線照射滅菌型過濾系統。

3. 即是所謂的電解水，也是頗為常見。

而其中較理想系統是 1 和 2 兩種功能都同步結合運用，若需講求更高標準的全面性淨水普及化時，亦有全戶型淨水供應系統可選擇。

另項常見的附屬設備為洗碗機，洗碗機的機型最好採用整體式面板較為美觀，但洗淨方式依機型廠牌有部份限制，例如殘留大量油漬的碗盤應於洗淨前需先以熱水沖洗過剩的油漬，或以餐紙巾先擦拭清除大部分附著於食用器皿的油汙後，再由洗碗機洗潔方可能完全潔淨。若配置了洗碗機相對則免設烘碗機，除了上述整體式洗碗機外，也有整體式（隱藏式）冷凍、冷藏冰櫃可選擇。此外還有烤箱（烤爐）、蒸爐或微波爐等均可規劃為嵌入式設備，但這幾項電器設備就沒有整體式門板（面板）可搭配運用。

而在四大主項中的三機之一的爐具，因國人飲食習慣不同於外國烹調方式（低油煙）下，反而雙口爐型的國產爐具較適合國人，因為熱炒類料理（重油煙）普遍成為烹調方式之主項，故爐火需夠強爐口間距也要大，才能提供圓底鍋操作空間，反觀三口式爐具因爐口間距過窄，且因原設計的爐火過小（弱）而不適合熱炒類料理，即使採用了三口爐具，但通常一起使用時也只能利用到兩口爐火而已，主要是因為國人慣用的鍋具習慣與外國人有相當大的差異性。

另一項油煙機，油煙機的排煙方式種類也很多，有採風扇排煙原理與物理分解、液化等系統之分別，但一般住宅中最為廣泛使用的系統還是以風扇式為主，因為預算低、效率好，除非開放式廚房設計，則需考慮採行其他輔助系統。我國因為料理方式有別於西方，若以風扇式排煙效能而言，反而是採用國人自行研發的風扇排油煙機較有保障，因為國產機型的排煙效能遠高於進口機種，且其外觀及材質已與外國機種不相上下，款式與功能方面也蠻多可供選擇，例如隱藏式、超薄式、漏斗式、側嵌式等等。而烘碗機顧名思義即是以烘碗與殺菌功能為主，功能極為單純，於此不再贅述。

單就水槽此項看似單純，但是其功能與種類實屬繁多，以材質可分類為琺瑯、不鏽鋼、人造石等材質水槽；又依材質的製作方式可分為一體成型水槽（即水槽與台面材質相同）與上（下）嵌式水槽，同時也有大單槽和雙槽式。通常單槽式反而附屬功能較多，因為可選擇的配件較廣，例如可加擺活動式小水槽或濾水籃、置物籃等相當便利。而不鏽鋼水槽早期因為噪音（聲響）問題常為人所詬病，因此現今的水槽底部均已有加工隔音層披覆以改善噪音問題。

另外也有不常見的台面下嵌氣密式廚餘收集桶（垃圾桶）及廚餘絞碎機等配屬設備，後者常運用於歐美國家，其主要用途是將廚餘轉化成流質，易於清除或保存（肥料）再利用等。

總而言之廚房設備功能種類繁多不勝枚舉，在此不一一列舉。隨著科技的突飛猛進，廚房設備功能不斷推陳出新邁向自動與數位化，相信未來的烹調方式將變得更簡便更有效率。

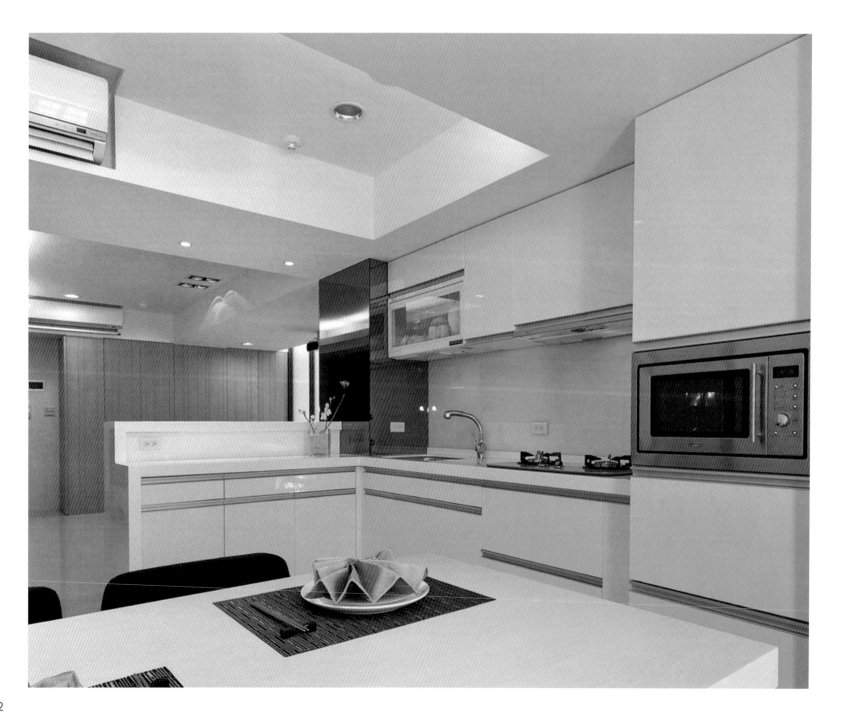

/05

科技公司的員工餐廳

文/高濟人

現任
得晟室內裝修工程有限公司 總經理

學歷
復興商工畢業

經歷
大仁室內計劃股份有限公司
記室內設計事務所
偉勝室內設計有限公司

前言

位於新北市中和的圓剛科技為一精密電子產品設計工程公司，專精於多媒體電腦視訊、網路電視與消費性電子產品的設計、製造及行銷。約有 800 位工程師於此設計開發產品及研發技術。本案初期，業主希望將既有使用中的員工餐廳重新做空間規劃上的調整，並且同時全面更新原有器材及家具的面材以達成視覺上的全新感受。規劃期間，業主與設計者雙方面經過不斷的溝通及腦力激盪，逐漸對於未來樣貌開始有了新的定義。「複合式員工餐廳」是我們及業主對於未來新空間的稱呼及期望，期許藉由改善此空間各種使用方式，並且注入嶄新的機能活動，這裡，不只是個餐廳。

· 空間使用概述

原本的餐廳主要性質為提供員工午餐及晚餐兩時段的用餐場所，同時提供用餐所需加熱設備，例如：蒸飯箱、微波爐、烤箱…等等，並且在現場設有飲料零食販賣機。午餐時段主要是員工自行由外購入，或是攜帶餐盒加熱，然後至此用餐，晚餐時段則由公司提供自助餐。同時也作為固定開會場所。

· 目標理念

經過雙方不斷來回的溝通後，歸納出未來共同目標以及需求：

1. 用餐環境的提升：

舒適的用餐空間才會讓員工樂於使用，同時對公司有了新的認同。設計上提供分區的座位，不同性質的用餐及使用範圍，包括了硬體設施的提升、桌椅的重新挑選、使用吸音材來吸收大量交談所產生的聲音干擾…等。視覺上採自然而無壓的色調鋪陳，同時點綴企業的主色調，而不過份渲染，讓使用者進入此空間可以盡情放鬆而不拘束。

2. 多功能性的空間：

雖然是員工餐廳，但業主有其它龐大的需求，包括大會議、小會議、分組討論、成果發表，甚至是接待客戶、產品展示、舉辦大型活動…等，我們希望此空間可以靈活的運用轉換，並且需要考慮到在空間使用方式不能相互牴觸及互相影響，同時操作面也不能過於複雜。

3. 提升空間的使用率：

對於業主而言，能增加空間效益並且提升使用率是值得的投資，即便這裡是員工餐廳，但是真正用餐時間卻不到只有百分之十五，期盼設計後能充分運用剩餘百分之八十五的使用時間，或是讓員工可以除了辦公室之外能又有其他工作空間的選擇，此外還可以舒緩其他會議室使用頻率。

· 空間規劃

1. 餐廳入口區：左側設置公佈欄，往前右手邊為圓剛櫥窗，圓剛櫥窗後方為儲藏室。

公佈欄，在設計上使用了磁性玻璃白板，包括公司事務宣導、晚餐菜單、DM 索取及活動宣傳皆可在此呈現，磁性玻璃白板可吸鐵可直接書寫備註，使用上充滿運用彈性。

圓剛櫥窗，為一黑鏡所構建多媒體展示區，黑鏡賦予神秘科技感，藉由其物理性高反射率，與天花板明鏡相互折射，空間上呈現了饒富多層次的感官享受，同時增加了入口的開闊感以及趣味性。外觀使用四片全高透明玻璃門，除了可降低觀賞視覺阻礙感，當門片全開啟時，也方便替換展示品。

櫥窗主牆上方設置藍色 LED 跑馬燈可顯示各種即時資訊，包括天氣、活動、公司宣導…等，操作上只須帶著電腦至後方儲藏室連接其控制接頭，

正視圖 正視圖（拿掉玻璃門）

貼黑色美耐板

15

260
242

10t強化清玻

貼黑色美耐板

踢腳內退1cm 刷黑

266

玻璃鉸鍊+鎖

2

165

20

LED 字幕機

EQ

3mm 溝縫
填黑色Silicone

36
25 25
25

72

245

不鏽鋼金屬掛曹
（可走電源線）

EQ

106

黑鏡

EQ

刷黑

EQ EQ EQ

266

即可直接對內容控制修改。跑馬燈下方設計線型開口，可搭配訂製懸掛五金做千變萬化的展示，包括各種尺寸懸掛展台來作靜態展示抑或可播放相片或影片的數位相框來做多媒體展示。

且由於直通後方儲藏室，可藉由儲藏室直接提供電源或提供各種多媒體設備擺放，而無論是電源或訊號線皆可通過線型開口至後方儲藏室而不影響外觀。搭配跑馬燈及可更換掛件展示牆面後，圓剛櫥窗就是個有無限發展可能性的展演空間了，包括客戶用餐、開會及洽談時可做商品展示（影片、圖片、靜態展示）、來賓歡迎提詞（跑馬燈）乃至公司內部專題展演、社團發表，都可規劃各種可能的展演方式。

2. 複合餐吧區：位於餐廳入口左側，由廚具、茶水櫃，以及打菜餐吧所建構成一區塊。

打菜餐吧，既有舊的打菜台經由加工、改造後，提升了造型及使用性，包括增加造型口水罩、照明、平台蓋板及外部飾板。餐台在非晚餐時段，蓋上新設計活動蓋即成為完整工作平台，搭配後方設置的水槽、櫥櫃，即可製做輕食販售，打菜工作台也上可放置販賣物。晚餐時段員工經由前方刷卡後直接由前端拿取餐盤即可打菜，餐台後方空間可擺放水果、飲料或是餐具，同時搭配活動打飯車，可完整提供夜間用餐需求。

牆面櫥櫃，已預先規劃設計未來可直接放置各種飲料食品相關機械（果汁機、咖啡機…），而一旁牆面也預留空間可擺放飲料櫃或是蛋糕櫃，同時水電工程上已配合裝設專用迴路方便未來各種可能販賣行為。

3. 交流區：位於複合餐吧前方，以員工相互交流和增加良性溝通為目標。

以雙手環抱為意象，兩座弧形沙發為基礎，搭配活動桌椅而構成，整區以傾斜 15 度方式設置，得以減緩入口視覺衝擊。為了達到空間靈活運用的目標，弧形沙發可分解成 5 大座及 3 小座。平時卡榫相互連結同時用插梢固定於地面以避免使用時產生晃動，當需要搬移時可直接拆解，使用專用設計活動車方便搬離現場。

4. 熟食加熱區：在交流區旁的底牆，設置了儲物 / 電器櫃。

整排高櫃以環保系統板材面貼富有現代感深色木紋美耐板，在櫃體前方及上方提供餐廳所需餐具及日常消耗品存放。在靠近走道邊設立了整排蒸飯箱、電熱箱、微波爐、烤箱，隨時提供員工加熱便當以及微波食品。除此之外，3 台自動販賣機、飲水機也設於同一區塊，員工在此區可完成所有用餐準備動作。在用餐時段，考量大量員工同時使用設備，所以設計上也必須預留足夠空間來消化瞬間人潮。在整排櫃體尾端則將餐廳的視聽、視訊相關設備整合至此處，在操作上以不影響其他員工正常使用此區為原則。

5. X BAR 區：從入口一路進來，位在交流區旁則為一大型吧台，稱為 X BAR。

X BAR 設計之初即定義此吧為多功能數位走向，吧檯後方為帶有水槽的櫥櫃，櫥櫃懸空於牆面同時用間接光產生漂浮意象。檯面上可放置投幣式咖啡機或是任何員工可自行操作的設備，員工可在買了咖啡或其它輕食後，就近坐上吧台食用，而用餐時段吧台也可當作一般用餐區使用。吧台上提供包含 HDMI 介面的各種訊號輸入面板，可直接輸出於正前方牆面液晶電視，隨時都可以成為討論及開會的地方。

吧台本身由白色人造石包覆外圍而成，中間面鎖雷射切割膠囊孔不鏽鋼板，保有視覺穿透感而不過重，同時因為各種所需線路穿梭吧台金屬骨架中，也可以提供適當遮蔽，如果需要更換線路，只需把單片不鏽鋼板拆除即可。吧台下方設計了方便使用者的置腳處，上方也提供空間放置隨身物品，吧檯由科技感的意象造型和材料所構成，搭配後方櫥櫃牆面使用鍍鈦不鏽鋼馬賽克與立體灰鏡面同時強化此區意象。

6. 卡座閱讀區：此區設置高書櫃、雜誌櫃，沿著牆面設置整排靠牆沙發，搭配 2 人方桌以及塑料椅，視覺上自然獨立出分區，用餐時間也可提供足夠座位數量使用。

7. 窗邊高吧台區：在底牆沿著對外窗戶設置整排高吧台，同時吧台面上在固定距離提供了電源及訊號輸入面板，除了單純用餐之外，不論是個人工作或小組討論皆可方便進行。考量此區常會舉辦會議及教學演講，在窗間牆面以及吧檯下方牆面皆設有沖孔吸音板同時再搭配天花吸音板有來效降低此區聲音干擾。

8. 環狀吧台：在餐廳前半區與後半區之間有一既有方柱，也在視覺設計上將之包覆成圓柱體，除了緩和視覺衝突，在功能上也可規劃做為環狀吧台，同時檯面上方也可做為調味料置放櫃。此外此中央柱體因為位於空間中樞，同時也規劃為所有數位聯播輸入的所在，活動講台未來也規劃於此柱體附近，可藉由此柱體方便進行影音控制使用。

9. 一般用餐區：此區提供最大使用座位，同時採用活動桌方便調整移動，針對不同用途做彈性的擺放。

10. 回收區：回收區以獨立玻璃牆區隔，採半穿透視覺設計，可保有一定的光線穿透感，同時當有人使用時也可輕易辨識，此區另一邊則擺放各項資源回收垃圾筒。整區規劃上距離貨梯相當近，方便運送廢棄物及廚餘，而不用經過餐廳空間可將其干擾性降至最低，另外為配合此區特性，還裝設獨立排氣設備以隔絕氣味影響。

此餐廳肩負多功能用途，而多功能則取決於所提供的使用資源，以分區規劃來說，規劃上空間有著明確使用方向，雖無實質分區，但使用者平時可清楚知道 X BAR、交流區、閱讀區，並可依自

上視圖

80

白色人造石

訂製毛絲面不鏽鋼支撐腳

正視圖 側視圖

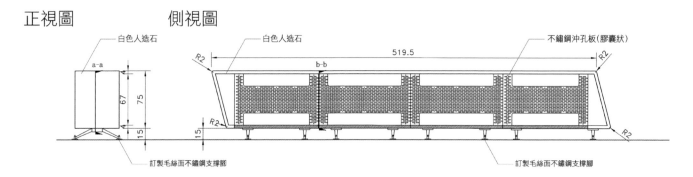

白色人造石

a-a

4
67　75
4
15

訂製毛絲面不鏽鋼支撐腳

白色人造石

不鏽鋼沖孔板（膠囊狀）

R2

519.5

b-b

R2

R2

15

R2

訂製毛絲面不鏽鋼支撐腳

行喜好及使用目的做選擇，而在用餐時段又可全區提供座位用餐。

規劃初期餐廳即被賦予重要的會議用途，此會議用途包括小組討論、中型會議、大型會議，隨時提供任何時段的臨時討論需求及固定時段的大型會議，所以在空間區隔設計上規劃一個電動布簾用做阻隔，此布簾可用遙控及牆面固定開關控制，當收起時可完全收入於兩邊側牆而不被察覺，關閉時經過轉彎軌道繞過中央圓柱可將餐廳隔成2大區，靠近窗戶區為中大型會議使用，另外半區可維持平時用途。

為配合彈性會議空間用途，提供的使用硬體資源極為重要，包括視訊、聲音、輸入輸出設備，此餐廳共設置3台液晶電視，3個大型投影幕，分別在交流區——一般用餐區及閱讀區配置液晶電視，投影布幕則規畫能在視角上達到最大可視範圍而盡量設置於中間區段。所有液晶電視及投影機皆有就近獨立輸入控制區，任何員工只要有需求帶著NB或任何播放設備都可有個獨立播放平台，方便用於討論及展示，這對於RD為主要員工對象的總部是非常需要的，可隨時讓員工有個腦力激盪的場所以及方便的展示平台。然而當用於大型會議時，所有設備又可做同時聯播一個畫面，無論是大型會議或演講教學都可負擔任務。搭配活動桌椅，甚至可以全區淨空同時配合影音聯播來做舞會、發表會…等活動表演的場地，使用上相當靈活。

天花設計與材料規劃

在天花造型設計上朝活潑視覺及功能性走向，設計也以不同造型搭配平面各種分區。業主相當重視節能規劃，所以最終全區皆使用省電燈管及LED照明，同時燈光皆採分區控制，配合不同使用時段、不同人數來做適切的搭配，以區域使用及省電為主要目標。

在入口處使用大面積明鏡天花完全反射地面及週邊，包括圓剛櫥窗的藍字LED跑馬燈及牆面黑鏡，進入入口時只要一抬頭就會發現自己的影像，視覺上充滿驚奇及趣味性。走道公共區域部分則使用LED及省電投射燈，配合各種投射角度使空間呈現豐富燈光層次。

餐吧及X BAR上方設計了不規則造形暗架天花，造型上看似配合分區卻又以斜線角度做不規則區劃，讓視覺上跳脫既有觀念而不突兀。同時在餐吧上方，搭配圓形片狀球燈來塑造柔和氣氛。X

BAR上方天花選擇了有趣的DNA意像造型吊燈來突顯此區的特殊性與指標性，同時搭配固定LED嵌燈，即便吊燈不開啟也可成為整體造形的一部份，卻又維持可用的照明度，而當吊燈開啟時也可分別獨立控制，針對不同使用人數、對象做彈性配合。

交流區的天花設計上大膽的使用懸掛百葉構成橢圓外圍造形，百葉除了可在2片之間隱藏軌道燈具，材質也是高效率吸音防火板，兼顧造型及功能性，同時有效降低前半區在使用時聲音的負回饋和干擾。交流區燈具方面則使用了軌道LED投射燈和基礎省電照明，可依據所需照射區域來做

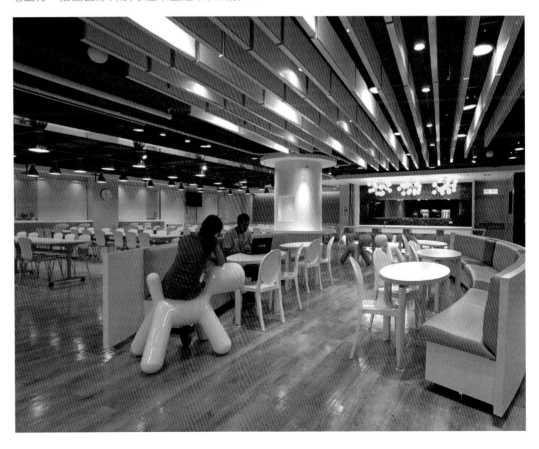

調整應用。

在進入閱讀及一般用餐區前，巧妙的利用了斜向假樑分隔成 2 大區，假樑使用了與入口相同反射語彙的明鏡，設計上與入口相互做呼應，同時將全區所需的各種管線都經由此通道穿梭連結。一般用餐區天花設計上，採直接樓板噴漆懸吊燈具以維持天花空間最高淨高，同時在樓板上方設置了大量同色天花吸音沖孔板，處理後半區使用上產生的聲音干擾，搭配斗笠節能燈提供完整的照度。

· 牆面設計與材料規劃

餐廳以白色調性為基底，搭配木紋材質來塑造清爽無壓空間，牆面櫃體色系則使用現代感深色木紋作為搭配，此外空間中點綴出蘋果綠的烤漆玻璃及黑白兩色的鋼烤櫃體來增添活潑元素。在 X BAR 區及閱讀區則適當的使用代表企業色的橘色烤漆玻璃，帶進視覺多元性及企業的活潑鮮明形象。X BAR 區使用了大量金屬、灰鏡、鍍鈦不鏽鋼馬賽克，來表現出未來科技感。

· 地坪設計與材料規劃

考慮到空間取向為員工餐廳，以方便清潔、耐磨、耐髒汙為主要原則，因此選擇了不同木紋色及石紋質感的塑膠地磚來搭配，線條劃分上以不規則分割方式處理，同時與天花板線條巧妙地相互呼應。

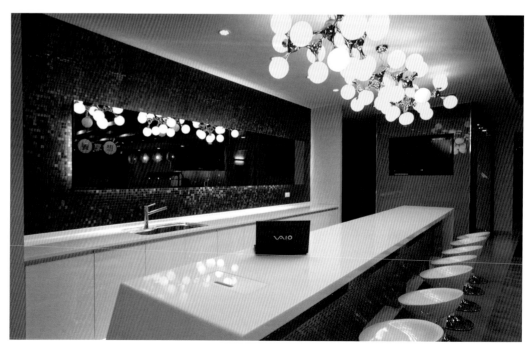

· 結語

複合式餐廳期盼給予員工更佳及舒適的用餐環境同時也期許員工多走出辦公室，多利用新的環境及設施提升工作效率，業主也可展現對員工的關懷及照顧，同時提升空間利用率來創造雙贏。

食中天―以專案淺談
餐飲空間的室內設計

文/陳文豪

現任
誠砌設計 負責人

學歷
國立台灣藝術專科學校

經歷
誠設計事務所 主持設計師
陳德貴空間規劃有限公司 設計師

前言

世界上任何一個國家，在民生問題中第一首重的就是關於「飲食」這個部分。每個國家都有可以代表各國民族風情的料理，而如今地球村的世代，我們很幸運的可以在日常生活的餐飲中，享受到各種料理與食物所帶給我們不同的滿足與樂趣。在商業化的餐廳場合中，良好的用餐環境必須搭配料理的風格作演出，並致力創造出一個能吸引顧客，同時帶給消費者有一個美好的用餐經驗的空間；在規畫動線與使用機能上，必須能提升內場、外場員工的工作效率；另一方面也必須注意關於消防、衛生等營運所需重視的要點。因此，在商業餐廳的空間規劃上，自然就比一般商業空間有更多的因素需要考量，本文針對以下幾點加以探討。

· 機能分析

餐廳的設計首先經過基地環境調查，配合顧客的消費行為與需求機能來規畫外場的動線與空間配置。由外而內，從吸引顧客的視線開始，外觀的設計、招牌的設置、Menu Board、入口大門、座位區、樓梯、設置 VIP 室、廁所等各個空間的安排。關於商店營業機能的需求，從外場入口的接待台、備餐檯、吧檯、工作台、披薩烤爐等等；後場廚房區域包含食物前作業區、烹調區、倉儲區、洗碗區、與其他樓層通聯的送菜梯等等，這些空間都有其關聯性與互通性。

· 風格的營造

整體餐廳的設計風格與營業的策略有關。在與業主溝通討論後，先確定業主經營的策略並充分了解品牌的精神，配合料理的風味與特色，才能將餐廳的風格定位出來進行設計。

外觀設計，在立面上不能影響原建築結構安全，可以使用外包覆建材的方式施作，加強顧客的印象。戶外的建材也可以帶入室內繼續延用，在白天自然光的照射下，空間得到放大與沿伸，也讓室內、戶外的顧客在用餐時能感覺到各種材質在不同的空間與照明下出現的表情變化。

· 平面配置

座位區的設置，常見的有長沙發區與一般桌椅區。桌椅大小必須配合料理與器具，一般兩人座位尺寸約訂為寬 70 深 80cm；五人座的圓桌直徑至少需要 110cm；10 人座的圓桌直徑則至少 160cm。長沙發區包含背板靠墊一般尺寸靠墊 15cm，座位 55cm；長沙發區一般是設置在靠牆處，如果設置於走道旁，沙發的背板正可以區隔出動線。座位區如果設置沙發座椅，則餐桌高度與一般餐桌不同。太軟的沙發並不適合用餐，餐桌高度也會降低 5cm。

餐廳內的服務動線寬度為 90~120cm，如果在備餐檯前也需注意要有員工工作的空間。桌板的材質以耐髒與好清理為原則，設計時材質與顏色可以對比，食器的精緻也可增加料理演出的效果。

· 吧檯的機能

吧檯一般定位於外場中心位置，外部高平台高度為 105-115cm，深度 30-40cm；內為工作檯面可以設定 85-90cm，深度一般至少需 60cm。吧檯的設置除了供應外場的服務外，也可兼具收納與儲物的功能，店內

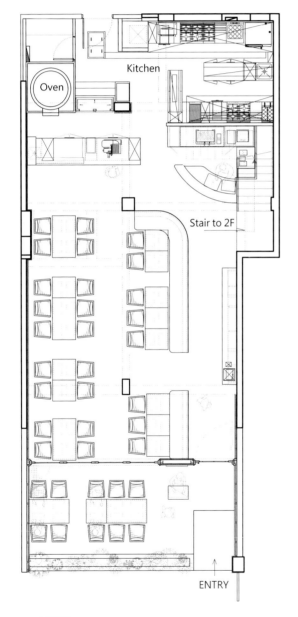

Kitchen

Oven

Stair to 2F

ENTRY

1 F 平面圖

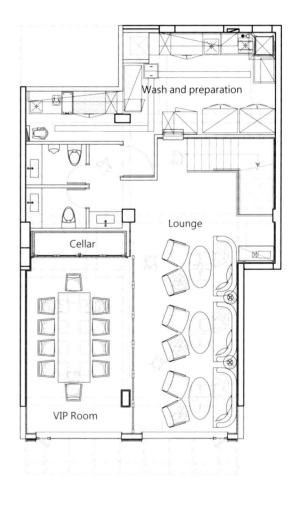

Wash and preparation

Lounge

Cellar

VIP Room

2 F 平面圖

壁面貼覆木皮板 注意壁面分割
天花板詳圖見 02 Q9-改
壁板分割中心點
50*50L型角鐵踏腳刷咖啡色漆
窗上泥作砌磚
樓梯處壁面貼覆文化石
1294 981 2400 2366 150
207
窗台細部尺寸參照 05 25
天花板詳圖見 01 Q9-改
戶外牆面貼覆文化石
實木招牌雷射切割處理陰陽面
表面文字浮出
鑄鐵招牌支架
2350
880 20
720 700
113°
50 1722 50
1100
400
900

01 26-改 全景立面圖01 SCALE 1:60
01 35 吧台區施工圖詳見
壁面刷白漆
施工圖詳見 01 38
空調側吹無框式出風口

01 32
折疊門施工圖詳見
壁面貼覆木皮板
廁所門施工圖詳見 04 32
壁面貼覆壁紙
2F廚房空間壁面全室貼
1150
出菜口施工圖詳見 01 31-改
1200
戶外牆面貼覆文化石
700
50 50
2400 2750
2400 2270 2750
29 53 05 30 31 0
40 40 30 20 50
810

室內牆面貼覆文化石
沙發施工圖詳見施工圖 01 34
柱體刷白漆
開門入儲藏室
牆面刷白漆
餐具櫃表面貼木皮
花圃細部詳見
02 26-改 全景立面圖01 SCALE 1:60
01 33 PIZZA處理台詳見施工圖
壁面貼覆木皮板 注意壁面分割

91

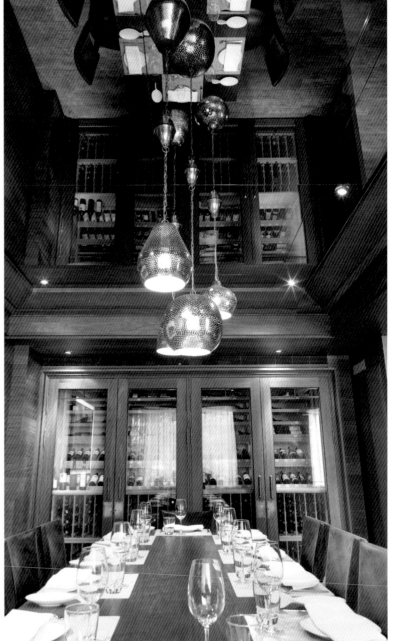

的收銀台、開關設備、杯具、設備、洗槽等所有機能必須與外觀作整合，讓空間的效益發揮到最大。

· **備餐台的機能**

外場的備餐檯，檯面深度 50~60cm，高度 85~90cm。備餐台檯面使用材質須注意兼顧耐用度與好清理，一般會收納餐具、杯具、餐紙、文件等備品，也有機會收納電腦主機、螢幕、食材等等，底櫃的設計尺寸、抽屜與櫃門分割、則必須與使用的收納機能作考量。

· **天花板與照明**

餐廳天花板與照明的設計，在規畫天花板前必須先注意空調主機的位置與尺寸、出風口的配置。一般來說，因為天花板內隱藏式的主機設計會降低天花板的高度，而冷氣主機的冷媒管與排水管的路徑也必須一併作考量。在思考天花板造型前必須先將所有的設備務實的一併思考，而常常忽略的還有關於使用燈具的高度、消防設備、排風管、進風管等等。通常前場最高的高度會留給座位區，而隱藏了設備的低天花則會設計在走道與後場。

餐廳照明設計可以運用重點式的照明，例如針對牆面的裝飾物、桌面的料理、演出工作的區域作演出的照明。全場均明亮的的用餐環境，不但無法提升食物演出的效果，也無法增加對現場氣氛與表現的層次。

而後場廚房的天花板區域，為了方便維修與清理，一般使用的天花板為輕鋼明架天花搭配白色鋁板，天花板的照明設計亦須配合廚房內燈具與設備出口。

· **地坪建材**

餐廳地坪設計分為前場與後場兩個區域，前場地坪材質須注意，除了美觀之外，還要注意避免太光滑發生危險，並且須容易清理。後場廚房區域範圍使用的地磚，注意防滑好清理之外，一般為設置排水溝與截油槽與排水管，廚房區域會以混凝土墊高約 20cm，而墊高作業時則須注意防水工程的施作須確實。

地面的防水施作應延伸至牆壁，牆壁的防水高度至少需要 120cm。地坪施作防水後必須進行放水試水的作業，於 24 小時確認無漏水之虞後才能繼續後續工程。本案外場地坪部分，於戶外使用銹斑石板，室內使用進口超耐磨木地板，超耐磨木地板可以減少維護的時間與費用。廚房區域使用 20X20cm 的粗面石英磚，不銹鋼水溝與截油槽。20X20cm 的石英磚可以有利於排水。

· **廚房與空調**

在餐廳作空間規畫時，另一個主要的重點就在於廚房與空調的規畫。雖然一般廚房與空調的規畫不算是室內設計師的工作與專業，但是專業的設計師必須要整合這些專業廠商的資訊與圖說，確認現場設計與工程施作能確實執行並滿足所有需求。

室內設計師必須與業主、廚房操作人員、專業廠商等一起討論所有設備的位置尺寸，廚房動線會影響外場的主要部分就是人員出菜口與回收口的位置，另一個就是補貨運送的動線，因此，廚房區域內出菜區域、回收區域、倉儲位置、準備區就會對外場產生影響。空調的規畫不只是會影響到天花板造型、高度，也是對能否能提供一個令人舒適的用餐環境有舉足輕重的地位。

另外餐廳若設計為開放式廚房，則必須特別注意在排煙罩的區域補齊相對於排煙罩的抽風量的新鮮風，否則外場的冷空氣就會被抽到廚房的排煙罩內，造成外場的冷氣效能不足。而外場如果設有開放式的烤爐，也必須考量到烤爐的熱能相當驚人，足以影響外場冷氣空調。這一些因素都是室內設計師在規劃餐廳空間必須提前考量到的。

· **結語**

餐廳的種類有很多種，配合不同性質與料理，在空間的規畫上就會有不同的考量。專業的室內設計師不只是在空間中發揮美學的素養，創造令人驚艷的視覺感受，也必須整合所有專業知識去解決問題與滿足所需要的機能要求，商業空間創作的本質，就是能提供一個令人愉快、安心、滿足的交易環境。這個課題還需要更多人的努力與研究，希望能藉由此次的經驗分享，讓更多有心進入這個領域的空間設計師有所幫助。

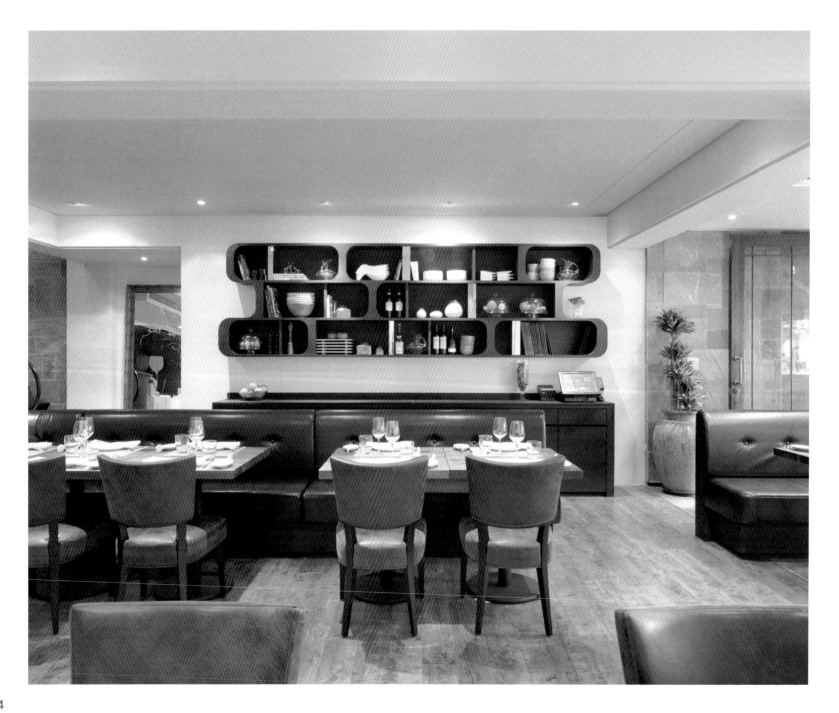

/07

漫談設計

文 / 張琮欣

現任
張琮欣設計事務所 負責人

學歷
師範大學 美術系碩士

經歷
師範大學/輔仁大學/復興美工 講師

· 設計是因果關係

很長一段時間非常盡心的去追求專業知識，為職業備戰，可說是窮一身之力，無論是材料、工法、學理都稍有涉獵。但猶如飛鼠有五技，卻樣樣不精，猛然覺醒，套句當今用語，設計不就是 "平台" 嗎？設計不就是管理嗎？設計不就是一種整合嗎？有了這種認知，慢慢的將設計上許多繁複的過程簡化，許多不錯的創意，若時機不對，也不吝拋棄。能捨才能得，不是嗎？但不論為何而做，只有一個答案就是它的結果如何？是否解決了條件滿足了需求，是否已把 "因"（設計動機、需求、條件等）化成了 "果"（解決問題後圓滿的呈現），因此把設計過程看成一種因果對價關係來處理，那麼設計就單純多了。設計的意義不就是在解決問題嗎？

· 滿足需求符合多元

居住一開始是一種單純的需求，由於人類的 "再需求" 讓住趨於複雜，"再需求" 最大的動力絕大部份是來自於人性的慾望，慾望成就了人類自詡的豐功偉業，但也使單純的事物變得複雜無比，就此觀點，居住是因需求而生、因慾望而複雜化。又築居的工作自古以來就沒停過，地球上任何有人的地方必有建築工作在進行，它的結果是隨著各地之人文、地理、時間而變化，呈現不同形式、風貌各異，再加以無數的建築論述百家爭鳴，各放異彩。而理論的創新與科技的結合，工法的不斷演進，對人類的生活改變了許多，促使居住的機能、造型等創新突破超越前人，居住空間、造形等的變化因而豐富而多元。

多元也意味著許多不同的可能性可供選擇，也表示有許多不同層次的需求者，因此滿足多元裏的各別層次是最實際的。

1979 年 5 月 CSID 成立大會提出了「藝術生活化，生活藝術化」的宣言。這是一個崇高的理想，藝術是多元的，因時、地、人而變化呈現的面貌豐富而多彩，提供了人們多樣選擇。藝術是有層次的差異，也因此能滿足各種層次的居民，包括外在形式及因形式而產生的精神滿足。

· 形式與風格

藝術的表現有具體與抽象，無機與有機…等，包括空間、造形、結構、色彩、照明等，一個具體的造型可改變空間的感覺。例如一幅畫的大小、風格、色彩、框架形式等，而不是有畫可掛就行，一件雕塑品的擺放，無形中可把空間分配得很適切，也可把空間切割得很凌亂。其他如照明、光線、色彩亦有一樣的狀況，運用之妙，存乎一心，端看作者表現，只要能把整個居住空間與環境呈現美的感受，並不需太拘泥於具象或抽象，幾何形或有機形、古典（註 1）或現代。而這種美的感受，不是只展現於藝術的範圍，而是無形中已融入了生活周遭，俯仰其中也樂在其中。

前段提及造形可影響空間，造形亦可創造風格，一種風格的形成是可分地區、時代、人等因素。地區有地區風格、時代有時代風格、個人有個人風格，但它也必須經過時間的淬鍊，包括個人風格。

創新的形式，其造形、題材隨手可得，自然環境中的蟲、魚、鳥、獸、花草、蔬菜、林木、草葉、地方之人文故事等，皆可做為創作元素，因此一位設計者應有持續不斷的創作力，但重要的是不必硬要塑造一種風格或創新一件作品而去做設計（註 2），應在乎的一個重要任務是如何把設計放在解決問題上，並把美感融入其中，風格或創新就讓它自然呈現，隨遇而安，一昧的追求反而作繭自縛困陷其中。

往來客人多,是主要的形象門面
所以營造成名店的感覺

LONGINES平面圖
SCALE 1/50

東側面向捷運站出口,所以營造成
中島櫃一般容易親近的感覺

註一 目前很多人談到西方古代建築形式統稱為
"古典建築"。事實上目前所見西方古典建築是
以古代埃及、希臘、羅馬為基礎，融合東西方文
化等形成，這段時間太長，而且包括了許多不同
而強烈的風格在裡面，各個時代、地域等的元素
已被交叉互用，融為一體。故統稱為"古典"似
乎不是很適切，而對於有個拱形門、窗或圓形穹
頂等之造型，即被稱為"西方古典"似也不妥。
文藝復興早期的米開朗基羅創作許多著名雕刻及
畫作於建築內，但那是文藝復興早期，並不是文
藝復興晚期那種誇示富強、繁複無比的巴洛克，
因此有人稱呼有雕刻元素的建築為巴洛克似乎太
勉強了。

註二 2008 年北京奧運之鳥巢設計，本人肯定它
的創作與藝術造形，但如果只是這樣，它應該是
個景觀雕塑品，而非設計。因為在後續的維修與
使用上，它是製造了多問題，每年一度的沙塵暴
就夠它受的了。

・ 幸福環境

從小我們就被教育要追求"幸福"，幸福定義是
什麼？因人而異。陶淵明有陶淵明的生活方式，
恬淡自如是種幸福，小巧空間，簡約布局，樂融
其中是種幸福，華夏豪宅氣派舒適，是豪宅也是
好宅是種幸福，只要滿足不同層次的人「生活藝
術化」幸福就盡在生活中。因此一位設計從業人
員應秉著 （一）同理心，如果住的人是我，我要
如何創造幸福環境 （二）要滿懷愛心，前人有
言「合主人意才是真功夫」我終於有所體悟，這
絕不是盲目的順從而為五斗米折腰，而是運用您
的專業技能，透過溝通耐心的去了解使用者"心
聲"，去滿足居住者的需求，不僅解決問題也讓
其感受到幸福盡在生活中。

1

2

3

元素一

從台灣植物中瀕臨絕種的萍蓬草（圖 1）與筆筒樹嫩
枝（圖 2）作為設計元素，融入業主設定之條件的
皇冠造型設計，再以此 LOGO（圖 3）應用發展在其
他建築造型元件（圖 4）。

台灣萍蓬草特性為葉呈橢圓形或闊卵形，花苞有
優美弧線向中心圍繞，將此特性融入在皇冠上！筆
筒樹嫩枝上自然漂亮的漩渦狀柔順而不勉強的弧
形曲線相當有裝飾效果。皇冠的造型元素可應用
在建築外觀之樑帶（圖 5）、大線板，內裝之各戶
大門，另外還可應用在大廳之柱飾、電梯門框飾、
大廳柱頭及柱身設計（圖 6）、地坪花飾（圖 7）等。

4

5

6

7

元素二

以自然環境的生態植物 - 黃蝦花作為造型的創作素材 (圖 1)。黃蝦花為庭園景觀中美化用植物，因花苞相疊相長，花序呈稻穗狀，整體外形狀似小蝦，故名為黃蝦花。黃蝦花鮮豔的金黃花色常用來襯托景觀，呈現活潑感，也因黃蝦花本身的亮麗黃色花苞，在庭院中呈現出有如一盞盞小燈火，以此為設計的出發點，在屋突女兒牆形成特色造型的燈柱。

形式上以 Art-Deco 風格呈現，強調高聳，將屋頂往上拉高，突顯建築物之獨特性與挺拔之氣勢 (圖 2、3、4、5)。

迎賓大廳也以植物中的鬱金香作為題材，演變成地坪圖騰作品。(圖 6)

1

2

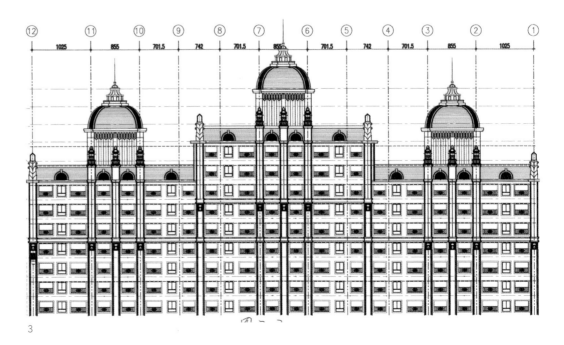

3

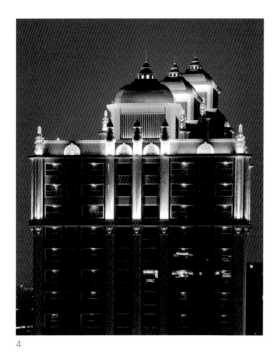

4

5

6

元素三

該建案坐落於林口，與觀音山遙遙相對，猛禽北返過境台灣的春季，從三月下旬即可到八卦山賞鷹，到了四月，北部地區觀音山也可賞過境鷹，每到此時成千上萬鷹群過境觀音山，相當壯觀。

取其地域特性，以鷹為題材，將其天際翱翔、氣勢非凡所帶給人的感動抽象化後（圖1），運用在其建物外觀（圖2）；置於屋頂女兒牆之侏儒柱上，展翅欲出之形，增加建物之雄偉與威勢。（圖3）

1

2

3

博物館展示設計－
以歷史類博物館為例

文/陳銘達

現任
御匠設計工程股份有限公司 負責人
台北市室內設計裝修商業同業公會 榮譽理事長

學歷
淡江大學建築研究所設計組碩士

經歷
中原大學室內設計系講師
第十二屆台北市室內設計裝修商業同業公會理事長
經濟部標準檢驗局建築國家標準技術委員長

展示是什麼？博物館展示是什麼？科學展示與歷史的展示會有什麼不同？如果展示台灣的歷史，那麼鄭成功這個人應該要如何展？説他是延平郡王，説他是英雄，那都有人會跳出來反對！以數萬兵馬圍攻荷蘭人二千人的安平古堡，歷經九個月才攻下，算不算英雄？在台灣，鄭成功幾乎已經神格化了，説他不是英雄，或者不展他，恐怕很多人都不能接受。

展示難！就是難在此處，特別是展示歷史，展示設計師不是歷史學家，歷史學家也有很多不同觀點的研究，推翻前人所認定歷史的新證據其實是不斷出現，歷史一直在重新改寫。

不只是人類的歷史，所有的歷史都如此，這包含科學史和自然史，最明顯的是達爾文的演化論及愛因斯坦的相對論，大大的改變人類對生命史及宇宙史的觀點，我們一直在推翻前人的論述，今日科學明日將成為神話，信不信由您！

因此，英國歷史學家 E.H. 卡爾（Edward H.Carr）曾説過：歷史是現在與過去的永無止境的問答交流

因此，嚴格來説，當我們使用 〝歷史〞 這個概念來表述過去的往事時，實際上是指經過人的主觀選擇要賦予某種意義、並且是以某種方式陳述出來的發生在過去的某些事情。

最明顯的是歷史通常記述的是「君主的歷史」、「貴族的歷史」、「征服者的歷史」，而大部分的人在展示歷史時，都會選擇展示「統治者的歷史」，而且這些歷史會因歷史學者的主觀詮釋而不同，例如，如果「希特勒」及「拿破崙」成功的統治歐洲，那麼整個世界史或歐洲史會大大的改變，包括這兩個人的人格特質的描述，撰寫歷史的觀點改變以後，「成王敗寇」會改變歷史的記述，但不一定反映真正的歷史，歷史真相的呈現，必須是「現在與過去永無止境的問答交流」。

既然 〝歷史事實〞 總是經過歷史學家選擇和確定的，那麼不可否認的是，總會有一些人自覺地要以自己的主觀意圖來譜寫某種 〝歷史〞，並以此來達到功利性很強的目的。在這種情況下，歷史的功能就變為製造神話。

看到這裏，您應該會明白為什麼如果你要展示鄭成功的豐功偉業時，有人會跳出來反對，告訴您這是個神話。那鄭成功能被展什麼？有人説：「如果不是鄭成功跑來台灣打這麼一仗，台灣現在很可能是原住民統治的社會，而不是以漢人為主的社會」。所以説：鄭成功改變的台灣的歷史，讓台灣進入漢人統治的社會，您同意嗎？

因此，與政治有關的歷史往往因歷史的觀點不同，會有不同的詮釋，展示歷史亦同，我們通常會展示通史，也就是統治者的歷史，但卻看不到「人民的歷史」、「土地的歷史」，而通常土地是比較沒有爭議的，但人民還有「族群意識」的問題。談到這裏，大概就可以知道展示難！展示歷史更難的道理了！

這個時候，我如果告訴您，博物館的展示核心價值是在「展示軟體」，而不是「展示裝修的硬體」時，您應該可以接受了吧！

事實如此，正常的博物預算，有 70% 以上是在軟體，大家一般熟悉的室內設計裝修通常只占總預算的 20%~30%，其預算分配通常如下：

- **裝修設計（軟體）30% 以下（含燈光、機電）**
- **內容設計（軟體）70%**
 文字、圖文美工的編排
 視聽軟硬體
 互動裝置
 模型
 造景及彩畫

所以博物館展示是一個獨特的行業，要從事這個行業，除了要會做室內設計，還要會唸書，物理化學數學搞不通的人就無法作科學類的展示，無法認清真正台灣史的人，只能做大家都知道的膚淺歷史，從事博物館展示設計常見到的一種現象是：

· 設計師懂展示，不懂內容
· 懂內容，不懂內容背後的意涵
· 懂背後的意涵，做不出呈現意涵的展示設計
· 懂展示，但不懂博物館

做一個好的博物館展示，門檻高也！

博物館展示設計與商業空間的展示有很大的不同，博物館展示以教育為目的；商業展示則以營利為目的。前者重傳遞知識、以具有歷史、文化、藝術或科學價值真實物件為主要展示品、展示手法重真實；後者重促銷商品、以營利性的商品為展品、展示手法則較為誇大。

而博物館又有不同性質的種類，基本上，可概分為：

· 自然史博物館(Natural History Museums)課題：自然的起源與歷史

· 歷史博物館(History Museums)課題：人類的歷史

· 美術館(Art Museums)課題：人類藝術創作的歷史

· 科技博物館(Science and Technology Museums)課題：人類科技發明的歷史

在台灣，當我們籌建博物館時，常面對的是：先有「博物館建築」還是先有「博物館展示」？有人說博物館以展示為主，當然是「先有展示軟體，才來建設建築硬體」。早期，台灣的作法都是先有建築才有展示，這樣的結果就是不知道要展什麼？先蓋房子，所以蓋了很多蚊子館，有硬體無軟體！

筆者設計了幾個國家級的博物館，主事者有比較清楚的方向及作為，國立海洋科技博物館是展示設計先行提出概念設計，再交給建築設計，從事建築招標的需求。國立台灣歷史博物館，建築雖比展示早半年，但建築設計一直等候展示設計完成空間的佈局後，再做整體建築大幅度的修改，符合展示需求。

以國立台灣歷史博物館為例，原來建築設計了五個等大的空間，希望容受「史前」、「荷西」、「清」、「日本時代」及「民國」等五大段台灣史，但荷西在台灣不過42年，清的統治二百多年，而日本統治時期50年但內容很多面向，用均同的空間展示是不合理的。因此，打破了空間的隔局，讓整個展場是一個大的空間，是後來展示提出來的概念，因為我們展的是「斯土斯民」是土地的歷史、人民的歷史，土地與人民是不會因統治者的改變而被切割，歷史是延續的，不應被切斷的。

建築也因應大空間格局的需求，將原本高6米的樓高，調整為12.5米高，因應展示空間的視覺，給予最適合的空間比例。

在整個過程中，展示曾提出了六個方案，因篇幅就提出方案一（建築的原空間設計）與方案六（展示最後定案的方案）供大家比較，也為本文的結尾。

設備
FACILITIES

chapter 5

01　弱電系統設備

01

弱電系統設備

文 / 何景暘

現任
長弓系統科技股份有限公司 總經理
學歷
龍華科技大學 電子工程系
經歷
台北維多利亞酒店電話及音響設備
台東娜路彎大酒店全系統弱電設備
台北首都大飯店全部弱電系統

前言

所謂弱電系統是指工作電壓較低之系統，也就是我們經常說的電子系統，其包含的設備甚為廣泛，以日常生活比較用得到的設備來說，就是：電話通訊系統、電腦網路系統、閉路監視系統、音響視聽系統、門禁對講系統、大樓電視共同天線系統、設備中央監控；以專門術語來說，就是：通訊、控制、音響、影像 .. 等信號處理及信號傳送的系統設備。

弱電系統是一個技術面牽涉很廣的行業，器材的規格都有一定的規範，此規範的訂定是由 ＩＥＥＥ (Institute of Electrical and Electronics Engineers) 及國際上各相關委員會共同研議訂定，如未把規範統一則生產出來的零件規格互不相通，會造成市場的混亂，形成一種東西多種規格的局面，如同早期的錄影帶有大帶及小帶兩種規格，讓消費者使用上不方便，生產廠商也無法大量生產，價格也降不下來；規範的統一，也是讓產品便宜的重要條件；規範統一後，從工廠零件的製造、線材的使用、各接線接頭的型式，各廠家都依此規範生產，這樣施工起來才會快速又便宜。我們所要說的就是以此標準規範下的基本材料工法。

電話通訊系統

在電話通訊系統這段如以室內裝修面來談，就是電話專業術語上的用戶端，如家庭住宅、公司行號、機關團體的辦公室電話機及電話總機及其線路工程；中華電信線路引進到大樓電信機房，再經大樓垂直幹線到各樓層樓梯分線箱，再進入各用戶，系統電信商施工人員會將線路引進到用戶的話機出口，再插入話機或接上電話總機外線端，從電話總機再分線至各話機；如果是大型總機系統，則需設立專用電信機房，並有獨立空調，高

架地板及乾式消防設備。(圖 1)

電腦及網路系統

電腦網路系統基本上分網內及網外使用，網內是在辦公區內做印表機、伺服主機連結及其他共享設備的連結。網外是透過 ADSL 或其他上網的通路做網際網路的連結，或遠端設備的控制及資料存取；其連結方式可透過有線或無線為之。以目前通訊的發展趨勢，網路越來越重要，尤其是在無線網路上，以前網路只是給桌上型電腦及筆記型電腦使用，現在則是還需要給手機及各手持裝置使用 (如 ipad 及平板電腦)，所以各點的無線信號強度要更強更平均。以施工面來說，從外面引進 ADSL，再安裝路由器、集線器及設立無線基地台，做多台電腦的分享功能；我們從電腦使用端談回來：電腦主機→ 網路出口 (有線) 或基地台接收 (無線)→ 集線器→ 路由器→ ADSL → 系統電信商。有線網路佈線使用標準 Cat.5e 網路線 (圖 2 、圖 3 、圖 4)，最近的施工手法有把電話與網路做整合性的配線及機房共享的趨勢 (圖 5)。

監視系統設備

本系統的元件組合就是攝影機、監看銀幕、錄影分割主機。傳統是以影像類比信號在傳輸，攝影機依現場需要有各種不同使用型式可供選擇：半球型、露出型、多功能型；再依被照空間的大小去選擇鏡頭光圈；其線材使用同軸電纜，或可使用兩芯電話線材施工，但前後端需要影像轉換器。目前系統也往網路攝影機發展，其優點是高解析度及比較好施工，並方便監看者利用網路就可在遠端監看，但整體費用較高，其線材使用標準 CAT.5 網路線。

1

4 工具圖

NUTP-C5E-GY NUTP-C5E-BE

2

無遮蔽型雙絞線(單股) CAT.5E
a.導體：裸銅單芯線　24AWG(0.5mm)
　　　　　　　　　　　22AWG(0.65mm)
b.絕緣：HDPE,FRPE,FEP,PP
c.被覆材質：PVC,FR-PVC,LSZH,FEP,PE
d.通過UL EIA/TIA568-A CAT.5E標準認證號碼E223978
e.可依客戶須求設計為室外型,室外自持型雙絞線
f.多種顏色可提供訂製：藍.橙.綠.棕.灰.白.紅.黑.黃.紫..等

3

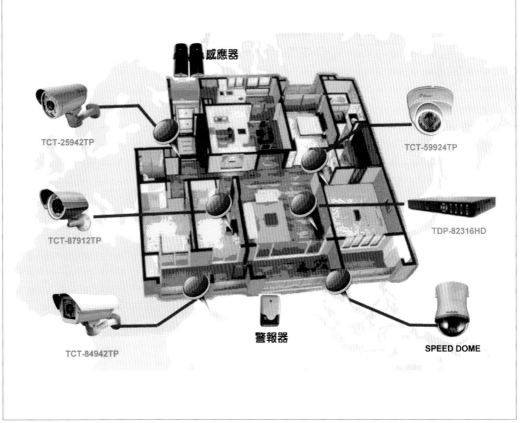

5

大樓電視共同天線系統

以前是利用屋頂天線接收信號，再分配給各住戶電視機使用，現在則是引進有線電視（第四台）做收看（圖6），這兩者只是頭端輸入點的不同，其分配的方法是一樣。但有線電視因為收看節目台數較多，所以要更高的頻寬，使用器材從視訊放大器、分配器線材到電視端出口，整體規格都要提高，其線材使用同軸電纜（圖7），施工時要注意同軸電纜的完整性，儘量不要折彎，並使用專用的工具（圖8），否則會因為接頭的施工不良，造成信號的衰減，致使頻寬收視不清。由於電視系統在數位化，所以施工設計要考慮將來如何銜接上未來的系統。

門禁管制系統

門禁管制系統簡單來說就是電子鑰匙鎖，其系統由讀卡智慧辨識、後級驅動處理、電子開鎖三大部份組合而成；使用者可輸入密碼或感應晶片做身份的確認後，門鎖自動開，其感應晶片的做法有卡片式、鑰匙圈等各種型式；門鎖的部份會依門片的不同裝設陽極鎖、陰極鎖、磁力鎖等不同開啟裝置（圖9）。飯店客房電子鎖有連線型與非連線型兩種，各有其優缺點，但以非連線型居多，其優點是不用配管線，門片不需較多的配合，施工容易。其讀卡方式有磁卡式及感應式兩種，以感應式（圖10）較為先進，但卡片製作單價較高。

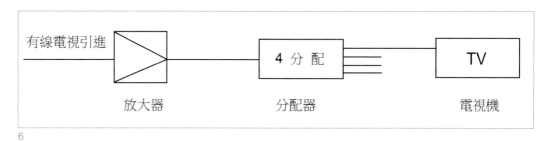

有線電視引進　　　　　　　4 分 配　　　　　TV

放大器　　　　　　　分配器　　　　　　　電視機

6

同軸電纜

a. 中心導體：裸軟銅線.鍍錫軟銅線.
　　　　　　鍍銀銅線.銅包鋼線
b. 絕緣體：充實型PE絕緣.PE條繞捲管狀絕緣
　　　　　發泡PE絕緣
c. 外被覆：PVC.NC-PVC.PE.FR-PE
d. 隔離層：鋁鉑遮蔽.單層或雙層銅網編織
　　　　　（裸銅線或鍍錫銅線）

7

同軸線剝線器

a. 可剝 5C.3C.RG-58.59.62 同軸線

8

9

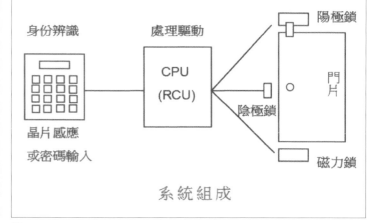

身份辨識　　　　　處理驅動　　　　　　　　　陽極鎖

CPU
(RCU)

晶片感應
或密碼輸入　　　　　　　　　　陰極鎖　　門片

磁力鎖

系統組成

10

音響視聽系統

有分為家用跟營業用,其系統器材差別很大;在家用來說施工面比較少,一般買來後做簡單的安裝即可使用;再詳細分類可分為聆聽音樂、家庭電影院(圖11)、KTV、卡拉 OK 等不同設備,其器材要求、主機的使用、喇叭的選擇也有所不同;聆聽音樂需要純真的音質,家庭電影院需要劇場環繞效果,KTV 卡拉 OK 需要唱歌聲音洪亮,所以有各種不同器材提供。在營業用途上,範圍就比較寬,依不同的營業性質環境做不同的設計,在音響專業領域內我們稱之為 PA (Public Address) 音響系統,依營業用途有飯店背景音樂(圖12)、餐廳音響、KTV 卡拉 OK(圖13),會議室影音系統、宴會廳舞台音響視聽系統。

營業用音響

背景音樂系統

在需要很多喇叭場所或分樓層不同空間的背景音樂播放,一般使用高壓喇叭系統,讓擴大機輸出可以推送距離比較長,在喇叭的前端裝設變壓器。並可控制不同空間的音量需求。

會議室影音系統

會議室除了需要全套音響外,也需要投影系統,更需要網路出口供簡報人員做網際網路的結合。

宴會廳舞台音響視聽系統

宴會廳是營業用音響最複雜的一種,其系統除了音響外,還關聯到視訊、控制、電腦、燈光等系統的整合,還依宴會使用的不同需求,提供不同的器材變化,工程人員要在短時間做系統的應變,而且系統的穩定度要更高。

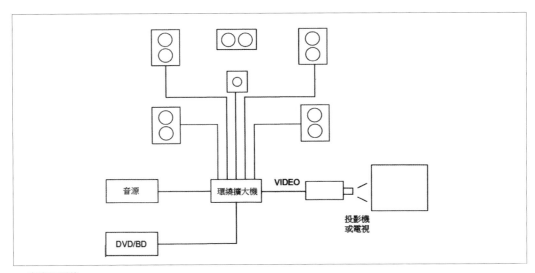

11 家庭電影院

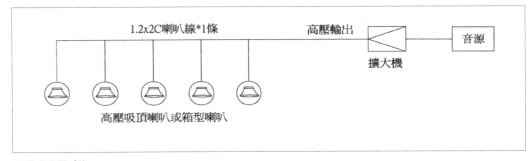

12 背景音樂系統

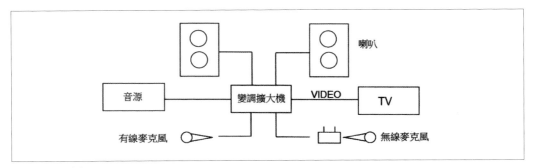

13 卡拉 OK 系統

建材
MATERIALS

chapter 6

環境居住適性與木質地板之關聯性

文/黃偉銘

現任
科定企業股份有限公司國外業務部副理

學歷
國立中興大學森林研究所碩士

前言

木材與其他材料的最大差異,在於其無法取代的有機質感、自然溫潤與柔韌感,雖木材組成複雜多樣且不一致,甚有收縮膨脹等異方性問題,但其獨特的生命表情,使該素材可於不同風格與居住空間中,營造各種不同之多元風格,更是使城市回歸自然的最佳途徑。居住環境中,地面佔人體接觸面積的 80%,因此本文將探討木質地板於環境中的優良居住性能,並介紹台灣潮濕氣候中,較適合使用的複合式木地板特性、獨特技法、結構、鋪設方式。

· 木質地板居住適性

1. 守護居家安全的素材:做為建築材料,最實際要求的還是強度,木材的質地輕軟柔韌、綜合強度性能優良等特性,使其擁有不可被取代的地位。在運動場上,地板材質的彈力性若不佳,會致使運動員發生傷害,而木質地板擁有良好之彈力評價,能讓使用者減少傷害;而在居住上,運用木質材料的家具承接了木材輕而強的特性,在使用時可同時兼顧安全性與便利性。

2. 自然的居家調節者:經日本實驗發現,使用木質地板之室溫,相較於一般磁磚之室溫,在夏天可低 1~2 度,而冬天也較溫暖 3~4 度,由此可以看出木質地板優良的保溫隔熱效果,若搭配空調系統使用,更可以有效地減少電費的支出,達到節能減碳的效果。

3. 「舒濕」才有舒適:影響人類的舒適性之氣候要素有溫度和濕度,溫度不管如何調節,濕度高時亦不會感到舒適,木材所具備的天然吸脫濕特性,比其他素材有較優越的吸濕性能,研究結果顯示,使用木質地板內裝的室內最高溼度,最高可低於無內裝的 5%,低於室外的 16%。

4. 抑制蟎類:蟎類為許多過敏性疾病的過敏原,隨著氣密性良好之鋼筋混凝土住宅的增加,蟎類引起之問題也日趨嚴重,地板表面材質如採用絨氈、地毯、榻榻米及被褥等尤其適合蟎類繁殖,如能藉由木質地板的調濕性能,取代地毯等蟎類喜好環境,可有效地降低蟎類數量 50% 以上,減少與過敏原的接觸機會。

5. 吸音良好:木材具備多孔性與彈性,使其能達到一定程度的吸音效果。在有木質地板的室內環境,能減少聲音的餘響,提高聲音的清晰度,讓說話或演奏音樂等聲音可以更容易傳達,並藉由木材的吸音效果,減少噪音對內或對外的影響。

6. 高齡住宅設計首選:冬天老人家易手腳冰冷,木材的熱傳導率低,亦即熱量的傳輸量少,此特性造就了木材在冷、熱季節特殊的溫涼觸感,若鋪設木質地板,可降低極端溫度下器物和地板與身體接觸產生的冰冷熱燙等不舒適感,且木材彈性與挺性,可減緩步行產生的疲勞或降低運動受傷的可能性,對於高齡住宅的設計來說,是極其優異之素材。

· 木質地板種類與特性

1. 實木地板:

實木地板是由整塊原木裁切成型的木地板,並無經過膠壓等複合過程,而實木因含水率較高,容易有受潮的狀況。原則上實木地板大致可分為兩類,分別為平口實木地板與企口實木地板。

平口是側邊無經過抽榫處理之木地板,通常施工前表面無上漆,施工時將其黏貼於地面上,鋪設完成後再以打磨、底漆、面漆等方式來處理,因打磨時會有大量之粉塵,若沒將粉塵處理乾淨就上漆,容易產生不平整或顆粒感之狀況,因此若非無家具之空間,較不建議使用此種地板。

企口則是經過機器抽榫成型，卡榫表面為密接，底部會預留伸縮縫來因應其熱脹冷縮，先以夾板固定於磁磚或水泥地上，再以空氣釘槍將之固定，較無粉塵的困擾，因此也有人把企口實木地板，稱之為無塵地板。

實木地板因能真實呈現木紋之質感，且早期住戶認為實木地板可持續打磨上漆，非常耐用，當時相當受到歡迎；但隨時代變遷，現今多數的實木地板採 UV 漆方式機器化處理，UV 設備無法於現場進行作業，且 UV 漆若是損傷，並無法於現場重新打磨上漆。

台灣屬多雨潮濕氣候，又實木地板為單一結構，因此形變機率較高，若消費者堅持使用實木地板，建議選擇油脂含量高之地板，例如：柚木、花梨木、紫檀木等樹種之木地板。

2. 超耐磨地板

超耐磨地板主要是由中、高密度纖維板作為基底，表面所覆蓋的紋路為一層透過照相製版而成的纖維紙，並在上面覆蓋一層耐磨層（三氧化二鋁）所構成，嚴格說起來，筆者認為該產品不能稱之為木地板，充其量只能稱為超耐磨地板。

超耐磨特點在於耐磨、容易保養、成本低廉，因此在許多商業空間、走動頻繁的場所頗受青睞，但接觸時的質感很明顯能感受其塑膠觸感，與實木地板、複合式木地板有相當程度的落差，較常見到狀況為使用一段時間後，表面產生脫層的狀況。

3. 複合式木地板

複合式木地板為面材與底材所組成，面材通常為較為珍貴或耐用之木材，底材則為縱橫交錯的各式材質夾板，其複合式的結構，使其在木地板類型中，為穩定性、抗潮性最高的木地板，因此又稱為海島型木地板；而相較於實木地板，複合式木地板除能節省珍貴木材的使用量，亦能呈現實

木之質感。

木地板本身硬度不高，若要將硬度提高，必須藉由漆料佈塗，因此複合式木地板表面通常都有經過塗裝處理，目前坊間較為大宗的為 UV 漆、自然漆，前者能提供較高的硬度與抗污防潮效果，後者則較真實自然呈現木材原貌，消費者可依自己喜好進行選擇。

・ 複合式木地板結構

常有設計師問起，同樣都是木地板，豈會有數倍之價差？其實原理與汽車相同，有五十萬的車，也有兩千萬的車，關門的厚實感、安全性、引擎性能、耗油、車體外型、內裝配備，數十種的排列組合造就了不同的定位與價格，木地板也是一樣，以下就讓筆者一一剖析木地板價差的真正原因：

1. 面材

同樹種，若生長於不同環境，樹種特性便會有所不同，早期研究文獻對於各樹種賦予之特性與定義，多半始於原始產區，因此就複合式木地板而言，若能選擇原產區之樹種製作木地板，可維持較佳之功能性與耐用性。

坊間木地板價差甚大，原因在於許多業者以 A+A、A+B 方式進行面材貼合，A+A 即代表將面材分為兩層，上層使用優質木材，下層則選用劣質木材；A+B 則為上層使用優質木材，下層則以雜木染色的方式予以置換，因此在面材的選用上，價差每坪 200-1500 元不等。

面材厚度同樣也是影響價格的極大因素，但過厚的木材易有不穩定與形變之可能，而經業界專家考證研究後得出，0.6mm-3mm 的厚度的貼皮品質最堅固耐用，而厚度除了影響價格外，木紋的層次感、透徹度也會有所影響。

2. 底材

近年來，因消費者對於住宅品質意識不斷提升，並加上政府大力推動綠建材的情況下，健康、無毒儼然已經成為所有建材必須具備的特性。複合式木地板的底材，因須層層貼合，而貼合所須之尿素膠，內含甲醛增加其膠合作用，因此現今複合式地板在健康的管控上，甲醛含量已變成一重要之參考指標。

在底材的選擇上，建議可使用木質穩定性較高、可抗潮濕之木種，像是不易變形與低甲醛含量的樺木夾板；或具防水性且不含甲醛的紅膠夾板，皆算是複合式木地板中相當優質的底材。

偷工減料的業者，會使用雜木夾板來濫竽充數，除了組織結構鬆散外，也會有板面不平整的問題，要確認底材使用木種是否優質，可將同尺寸的樣本以手去感測其重量，質量感覺較重之木地板，相對地也會較為穩定與耐用，而每坪價差 300 元左右。

3. 貼合

一般傳統製造複合式地板，貼合方式多採冷壓，即用重物施以壓力，迫使面材與底材結合，但氣候的經常性變化，無法精準判斷膠水是否完全乾燥接合，所以冷壓貼合的複合式地板，導致夾層脫層機率高出不少；而另一種施以熱壓的方式，是以加熱高溫的重物施以壓力，靠熱度使膠水得以快速硬化，並完整的黏著於接合處，每坪價差 100 元。

4. 尺寸

木地板最貴的部份莫過於表層的面材，而面材除了厚度外，尺寸也是影響價格的重大因素，市面上多為 3、4 尺的尺寸居多，但消費者可能不知，許多業者採用較差木質部位或以其他用途之餘料轉作木地板，尺寸小且不固定，木質的穩定度也相對較差。

若要追求穩定度，建議選擇 5、6 尺以上之大尺寸

木地板，寬度至少必須有 5、6 寸，通常這樣的尺寸必須刨取穩定度較高、油脂含量較多之部位，此部份每坪價差 300-900 元（視樹種與厚度而定）。

5. 漆料

漆料的好壞影響眾多，包括硬度、韌性、透徹感，其中最重要的部份即為透徹感，市面上許多業者採用大陸漆料，最令人堪憂的是其成分不明，而木地板為人每天都會接觸到的建材，若其中添加有毒之化學物質，將可能影響人體之健康。

雖然眾家業者都標明使用的是 UV 漆，但筆者建議可詢問漆料產地來源，源自日本或德國之漆料較為安心，兩個國家對於產品健康性的檢驗都極為嚴格，且更重要的是漆料所呈現的清晰度非常透澈，能使木紋在附蓋漆之後仍然清晰，每坪價差 300 元。

6. 凹凸榫

複合式木地板相當重要的關鍵在於凹凸榫的密合度，密合度如能精準，在接合處縫隙極小的情況下，灰塵與髒污不易滲入；而在鋪設後，也不會因此導致踩踏有聲響出現，通常會建議若有實際之展示館可進行踩踏體驗，實際去踩踏就能了解凹凸榫的密合度是否良好，每坪價差 200-400 元不等。

7. 認證

台灣已成為以認證說明其製程標準化、環保化之國家，業界許多以口述方式欺瞞消費者的方式，最終往往無法驗證；在木地板產業，有許多的認證，但其中仍以 ISO9001 國際品質認證與 ISO14001 國際環保認證最為重要，分別代表製造流程的一致性、標準性以及生產過程皆符合國際環保之標準，因此選擇有認證的品牌，會是消費者較為簡單辨認品牌優劣與否的方式。

· 複合式木地板特殊表面處理

1

木地板在台灣雖有將近百年的發展歷史，但因木竹產業未被重視的情況下，在其結構、特性的變化上，數十年來並沒有太大的改變。直至近年，才有廠商投入心力，為台灣木地板市場創造藍海格局，創造更大的差異性與特點。

1. 手刮：手刮木地板的歷史其實與平面地板發展的年代甚近，但必須透過老師父一刀一鑿的技法，才能刻出其獨特質感，使得產能上有所限制，每人每天僅僅只有 10 坪的產能，而透過此方式製造而成的木地板，表面富有立體感，且與腳掌接觸的質感，會與實木相當接近，但因耗費相當人力與成本，因此價格上較平面木地板為高。（圖 1）

2. 鋼刷：鋼刷地板與手刮的差異在於鋼刷是利用機器的方式，將木材之纖維去除，而木材因其每年生長溫度與成長之差異，因此只會有局部纖維被去除，而造就其凹凸感，但因鋼刷把木地板從平面的二度空間拉升至三度空間之層次，在上漆的技術工法上，便顯得格外重要與困難，建議在選擇木地板廠商時，要將塗料的技術納入考量。（圖 2）

· 複合式木地板鋪設方式

1. 平鋪法：平鋪法為木地板鋪設之大宗，做法是先以防潮布鋪設於地面，再將合板平鋪於防潮布之上，並以鋼釘固定，之後再以白膠與地板釘將地板固定後，利用矽利康填縫或踢腳板收邊即完

成（圖 3）。

平鋪法之所以在台灣使用率較高，多半原因是有時會碰到地面高低差狀況，而施工師傅可用合板控制其平整度（誤差 0.5~1.5cm 內），且此鋪設法耐用度高，因此台灣多為此種鋪設方式，一坪鋪設工資約 1800-2300 元左右。

2. 直鋪法

　　直鋪法又稱為「漂浮式施工法」，純粹只使用靜音墊與木地板進行鋪設，施作過程不上釘，只須用 titebond 與白膠即可，但若產品尺寸超過 3尺，則不建議使用此方式，因直鋪法皆無上釘，容易導致兩側翹起之狀況，耐用度較差且容易有聲響出現，一坪鋪設工資約為 1000-1500 元左右（圖 4）。

3. 架高法：若鋪設空間想做和室或收納（建議高度為 45 公分）之用途，則可用架高方式因應之，最底層使用防潮布鋪設，利用角料進行架高，將合板釘於角材上，再行木地板之鋪設，最後同樣以矽利康填縫收邊即可完成；架高高度若為 15 公分以下，一坪鋪設工資約為 2800-3300 元左右（圖5）。

· 複合式木地板拼接方式

複合式木地板的拼接方式，將影響視覺感受，但因近年來木地板流行趨勢逐漸由保守的日式風格轉為歐美風格，因此在鋪設上，已經不再拘泥於傳統的定尺鋪設法，而漸漸延伸出不同的鋪設方式，以下將介紹市場上較為常見的兩種做法：

1. 定尺：定尺，顧名思義即為將「尺寸固定」之做法，傳統最常見的為階梯式拼法（步步高升），此方式鋪設出來的木地板，在視覺上會感覺有如階梯，而階梯之意在中國字上也有吉祥之象徵，因此許多消費者都偏好此作法；另外，並排式拼

2

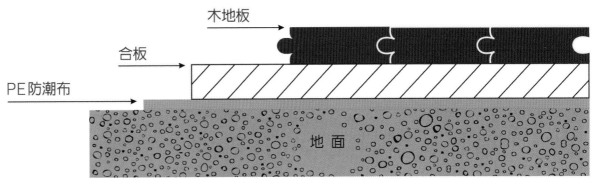

3. 平鋪法

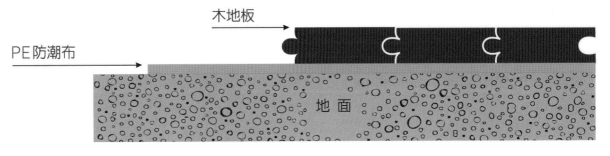

4. 直鋪法

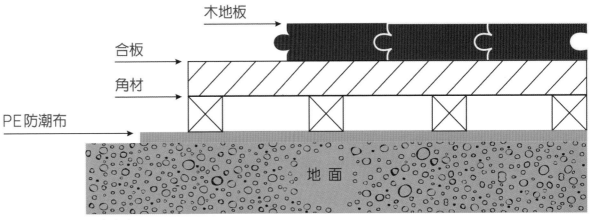

5. 架高法

法也是常見的方式(圖6、圖7)。

此兩種鋪設方式對於材料的損耗率來說都偏高,試想十尺空間,若鋪設六尺長之木地板,就必須進行裁切,而通常木地板公司一定會有短料,若拼接時都要求固定之長度,除了短料無法使用外,裁接下來的剩餘尺寸也會因此損失,因此現今各項資源逐漸減少的情況下,筆者較不建議使用此法進行木地板鋪設,而通常進行定尺鋪設,木地板業者會針對材料費用酌收 8-12% 不等之損料費用。

2. 亂尺:亂尺,即為尺寸不固定之拼接方式,在業界也稱之為自然拼或亂拼,此鋪設方式源自於歐美自然不拘泥於框架之方式演變而來,在排列上並沒有規則,而優點是損料費用較少,通常損料費用為 4-6% 不等(圖8)。

· **複合式木地板的清潔與修補**

常聽木地板蠟業者聽到的就是任何狀況都可以進行「還原」,但在筆者看來,是任何的狀況都只能進行「掩飾」,就好像汽車被嚴重刮傷,也只能利用打蠟方式進行填補,在視覺上看來較為不明顯而已,但若平日能作好清潔手續,對於木地

板的使用年限來說,有延長之效果。

1. 清潔方式

現行的複合式木地板多為 UV 塗料、陶瓷塗料居多,其實若選擇優良塗裝品質的廠商,理論上來說,塗料都已經徹底的包覆毛細孔,故在塗膜狀況良好時,進行任何的打蠟保養,筆者認為都是畫蛇添足之作法。

平日在清潔上,可先用掃把將表面垃圾清除後,再使用除塵靜電紙或吸塵器進行灰塵清理,最後再以擰乾之拖把進行清潔即可。若有油漬等狀況時,可使用中性清潔劑加水局部清潔,再以抹布擦乾即可。

若是未上漆的木地板,則必須定期進行推油打蠟,方能維持其質感,但因少了塗膜保護,在使用上須特別注意。

2. 修補方式

平面的木地板若損傷,進行修補後,很容易導致修補處呈現非常明顯的色差狀況,主要是因表面皆為單一視角,因此有修補過將非常明顯。

手刮與鋼刷處理之木地板,因其表面原本就不是平面,在每個角度觀看的色澤便會自然產生變化,

假使不慎刮傷需修補,在不近看的情況下,則不會太明顯。

坊間有利用蠟筆、打蠟等方式進行修補,但並無所謂百分之百的完美修補方式,且每位消費者對於修補的定義皆有落差,若想避免後續之問題與糾紛,建議刮傷的木地板整塊換掉,較不會有後續之爭議。

· **結語**

溫潤質感,是木地板居家裝潢無可取代之原因,木質結構的環境居住適性,是最為自然且無可取代的元素,適用於各種風格、各種裝潢,然而透過藝術與創意,人們也不斷延伸木材的表情。希冀此篇文章,可使更多人了解複合式木地板的結構組成、鋪設拼接方法與保養方式,也對於複合式木地板,有更深一層之認知與了解。

6

7

8

設計者與施作者的醒思—以地毯為例

文 / 孫唯庭

現任
仟雅實業有限公司 總經理

學歷
復興商工 美術工藝科

經歷
國家劇院,國家音樂廳整體地毯工程
竹北市喜萊登酒店 地毯工程
大直典華宴會旗艦店

前言

一個成功且受業界尊榮的設計師絕對不是只有選配材料這麼簡單即可,而是在設計與選材之外,應該對現場施工實務、材料收頭、符合業主需求等各個面向都能整合而一,才算完成了所有的工作。我深信許多初入社會的新鮮設計師們難免也有些許的惶恐,因為畢竟許多理論之外的實務施作,是在學校裡學不到的。

在職場工作多年,對熟悉的業界放眼望去,同時具有業務與施作經驗者極為少數,在我執行業務的經驗中,時常對於設計者與使用的業主感到失望與惋惜。怎麼說呢?設計師時常礙於與現場施作者的配合度,可能無法做到盡善盡美;業主對於當今設計師的態度,相較於國外對專業的尊重,仍有很大的改進空間。然而,不置可否的,設計師要得到尊重與認可之前,必須提昇自己的專業度。

我們都知道,一個裝修工程它涵蓋著許多不同材料與工法,必須藉由現場的工務去協調各項工程才得以完工,而一項工程的最大著重的地方是在於不同材料界面的收尾之處。如果一個設計案的材料收尾收的不漂亮,就會大大的影響了當初設計者美意,也間接浪費了材料的價值,所以該如何的減少一般常見的錯誤,是設計者與施作者當有的醒思。以下為一般常見的問題,筆者根據多年實務經驗,將之整理敘述,並提出解決方案,以利爾後大家對地毯建材的使用更加了解。

· 地毯材料數量要如何估算

這個問題,我想是眾多設計師裡最會陷入迷失的問題。我們以簡單字面定義,地毯大略分為方塊地毯與滿鋪地毯兩大類。方塊地毯如塊狀地磚,是以箱或片為單位;而滿鋪地毯如壁紙一般以捲或幅為單位。

從事這個行業以來,我也大略看過所有國內有關施工方面的書籍,但是在這一個題目上,實在都沒有很完善的說明。為何前面去提到方塊與滿鋪,這些都與計算數量有非常大的關係,我常看到許多設計師,在計算地毯時都直接用 Auto CAD 在電腦上直接抓面積上乘以的百分比數。以滿鋪地毯為例,不同的寬幅、施做的方向、花距等,都會影響耗損的正確數量,所以到底乘以多少百分比,連我自己都不敢給予正確的答案。

因此,正確的方式應該為設計師在規劃空間之時,就應該與地毯公司聯絡,並明確告知材料地坪圖,所鋪設之區域,地坪材質的種類,如果可以的話,並提供進料動線圖,以利滿鋪地毯施工進貨的便利性,這影響到施作的美觀與日後的耐用度。地毯廠商經計算後應提供地毯分割圖,明確告知設計師接縫處與材料節省的因果關係,讓使用者去考量,並提出優良的建議。

· 地毯有幾種施工方式?

方塊地毯:

一般而言,方塊地毯在國內是使用方塊地毯專用膠黏貼,它是以毛絨滾桶塗佈的方式勻均的塗佈在將要施作的地面上,施作者應視地面狀況加水稀釋。在這要改正許多錯誤觀念,方塊地毯上膠的作用在於是將地毯止滑,而不是黏死。這點觀念非常重要,許多業主不懂,而加上設計師又未詳加教育,導致現今許多使用方塊地毯的本意喪失。不僅業主無法自行 DIY 更換。嚴重時造成下次更換時必須再次整平地面,不僅費時,更加增加不必要的環保問題與困擾。

滿鋪地毯:

滿鋪地毯分為所謂美式施工法(國外為標準施工)與台式施工法。這兩種同為滿鋪地毯的施工方式,

但因使用施工方式不同，所使用的底材也全然不同，價格當然也不一樣，一般而言，地毯的施工方式大致都是四週固定，或是四週貼合上膠為主。

除了特殊的地毯或使用場所外，筆者不建議使用所謂全面上膠之方式鋪貼，因為國內並無廠商，派人員到國外接受正確的施工標準與規範訓練，所以國內一般施作者如果遇到全面上膠施工法時，都是以土法諫鋼，用一些非正確的接著劑施工，雖然頭次施作時尚不致發生問題，但二次施作之場所施作拆除時都發生破壞地面結構，而重新要泥作置平的嚴重性。

國外的地毯專用膠通常都分為 A、B 兩劑，A 劑通常為地面保護的功用，讓拆除時不會破壞原有的地面。而美式施工的最大差異性，為完全都未使用接著劑，不僅四週都未上膠，並且地毯相接處都是以熱溶膠帶接合。四週排釘以鋪設面積大小，與熱溶膠都依鋪設的面積越大，排釘與熱溶膠帶使用的規格也不相同。地毯施作的工法不同，也相對的對日後的使用期限、耐用度，也成正比，這是一個應受到重視地實務問題。

· 鋪設地毯時地面平整度是否可以不用要求太高？

針對這個問題，我發覺或許是業主要求，再加上許多錯誤的觀念造成，一般大都認為只要地面鋪設材料為地毯的話，地面平整度的要求都不用太嚴苛。其實這個觀念是個大錯誤。

鋪設地毯的地面雖然屬於較厚，也較不易直接發現地面下實際的狀況，但是像是地材起伏太大的老舊建築樓板，在鋪設方塊地毯時非常容易出現因側光所展現出的陰影，尤其地面如果起沙，則會造成滿鋪地毯日後容易因喪失拉力，而所造成地毯隆（膨龜）的現象發生。

而在這要特別註明美式施工時，地面硬度不可過軟也不可過硬，應該介於 2200 磅~2600 磅之間，過軟會導致排釘無法固定於四周。

· 為何我己預留地毯高度，結果還是不盡理想？

這個課題一直是現場監工與設計師的夢魇，往往是發生在鋪設完成後，門卡住、打不開，不然就是地毯完成面太高或太低，尤其在與石材相接處，發生高低落差太大，或是美式施工時踢腳板太高發生破口的情形，這些都是很惱人的問題。現場鋪設後或當中發生這些問題時通常都很麻煩，也很傷腦筋，這表示前置作業不夠細心，被忽略了的重點。

地毯從業人員應該在工程要進場的前一個禮拜，就必須到施工區域做地面與各銜接面的檢查，包含：門的半徑 90 度開關是否夠高，踢腳板預留是否達到當初選定材料前給予數據的標準。另外，地毯與石材或是不同地材相接處，完成後是否會有收尾的問題產生。

一般而言，地毯與石材相接處會建議使用嵌入式不銹鋼條，去做地毯與石材之中間的交接，其重點並不是為了美觀，而是保護石材與其它材料在地毯相接處因硬度性質不同而造成石材破損。尤其以嵌入式地毯的四週，在未進場鋪設前更應告知設計師在落差四週處檢查是否因施工工法不同而產生嵌接處破口，或是地面硬度不足，造成起沙的現象。

· 我是否該做很花俏的造形或拼貼 ？

通常這都是發生在方塊地毯的施作上，但滿鋪地毯不是不可施作，而是因需考量到滿鋪地毯的屬

性。滿鋪地毯畢竟是一塊加厚的布，具有伸縮的特性，並且屬於軟式的建材，不如方塊地毯後面加上PVC，所以滿鋪地毯在拼貼的設計上較少發揮伸展空間；滿鋪地毯若拼貼太多，表示接縫也多，這在是日後使用的維護上會有許多問題，不僅會容易從接縫破損，也容易產生耗損材料的情形發生。

至於方塊地毯，筆者建議設計師，在選擇拼花或造形上，儘量與傢俱配置圖一併加入參考。否則，一張地坪圖，造形跳花拼得很精彩，結果等到傢俱櫃子壓上去後，就完全看不到，這樣不僅浪費人力、物力，更得不到預期的效果。

地毯從業人員更應該在規劃前充份與設計師溝通，告知施作技術的極限，避免發生好的設計，施工卻發生問題，產生無法收尾的情況發生。如果遇較抽象或弧形的造形施作時，設計師應提供打板或放樣，供現場施作人員知施工依據，避免日後施作完成時，產生爭議。

· 滿鋪地毯為何中間有隆起或折痕？

這個問題可為四大方向探討，有運送因素、材質因素、後天保養因素與先天施作條件因素。

運送因素：

這的因素通常發生在滿鋪地毯上面，因為滿鋪地毯有寬幅的限制，通常寬度有 366 公分寬與 400 公分寬，在運送過程中，因便利性，通常會以寬對折的方式進電梯運送，因此造成折痕，而折痕的大小產生的問題與對折的時間長短成正比。對折時間越長，產生折痕的時間越久，尤其重點是有特定編織的地毯是不可以對折的方式運送，尤其是花毯，如阿克明斯特 Axminster 地毯與威爾頓 Wilton 地毯，因為這類地毯如果因對折運送造成隆起，在施工時會邊成花距變形，或是二次拉平的手續，所以地毯從業人員在現場勘察時理當

連材料送達現場的動線也需一併了解，如遇地毯長度過長，宜用吊掛方式運送。

材質因素：

地毯的材質與氣候有一些關連性，我們知道地毯都有背膠，而背膠大多是乳膠，而有些地毯，應該說大部份的地毯都會有漲冷縮的問題，但倒不是指伸縮的幅度很大，而是都有熱會很軟，冷會很硬的情形發生，所以如果是氣侯溫度低時施工的地毯在氣溫變高時隆起的機率大於氣溫高時施作。因為軟時地毯拉稱，而硬時較不易拉平，並且地毯施作人員在遇大型或三幅以上地毯區域施工時，應該要以大型或中型之地毯拉稱器拉稱，才不致因鋪設面積太大，而發生拉力不足的現象，而在拉稱過程當中施作者更要注意毯面花色是否均之對稱，正面、側面、斜面對花是不是一致。

後天保養因素與先天施作條件因素：

根據經驗，用溼洗地毯導致地毯隆起機會大於乾洗。尤其許多場所，往往因為節能、地毯清洗後沒有打開空調，讓地毯底布長時泡在水裡，不僅會破壞地毯的結構，更會產生霉味，讓空氣變惡臭。尤其是用旋轉的絨布毛刷旋轉清潔時不可過度旋轉，轉速也不可太高，轉速太高會破壞地毯面紗的結構，不可不注意。

我發現大家一致都注重毯面的防焰性能，而不注重底層的 PVC 與毯面的結構性的密合問題。設計師在篩選地毯材料時，應先跟地毯商要列入延展測試這一類的檢驗測報，或是請從業人員提供紗面耐磨或耐耗之報告。

而至於滿鋪地毯方面要確定是否為商用地毯或是標明特殊場所專用，才不致發生使用過度而地毯本身不堪使用的狀況，或是底布與毯面分離。而紗線的材質也需注意，場所不同，使用的材質、織法、密度、紗線的捻度，也應該依不同場所有不同的等級，不可只看花色。

- 地毯工程完工後，簡易的檢查事項：

工程告一段落，所有清潔的人員與家具的部份應該會在此個階段要進場了。但在所有家具進場擺設前，應請清潔人員仔細的用吸塵器吸塵一次，其功用在於理毛、吸塵外，不外乎順便可以發現鋪設人員未發現的問題，包含接縫是否順平順，平整度，四周修邊是否都依規劃塞入所預留之縫隙中。尤其以含有羊毛成份的地毯最為重要，不僅應該在施作完成後立刻以吸塵器吸塵減少羊毛纖維的弧毛，也順便告知業主日後維護與保養的方法。細心的地毯從業員應該主動檢附上使用維護手冊。

以上簡短敘述設地毯這項建材常見的問題，當然還有許多細節無法一一詳述。如要更詳盡的了解，例如施工的專業術語，可以在施作時與現場施作人員多加溝通切磋，我相信了解的速度一定會更快。

裝飾面板 - 美耐板

文 / 任祖植

現任
台灣富美家股份有限公司 總經理

學歷
東海大學 國際貿易系

經歷
台灣富美家股份有限公司 總經理

前言

美耐板一般又稱為裝潢耐火板，以化學材料特性而言，是屬於熱固性樹脂板的一種，美耐板發展至今已有將近 100 之歷史，最初是於西元 1913 由兩位美國人 Herbert A. Faber 及 Daniel O Conon 在美國俄亥俄州辛辛那堤市所實驗並創造出來之材料。他們利用樹脂含浸好的紙張纏繞在滾輪上，切去紙邊，再放進壓床高壓處理，製造出堅硬且不易滲透的薄片，它的耐火、防潮、不怕高溫的特性，取代了當時的雲母片（For-Mica），也因此即便到現在 "Formica"（中譯：富美家）一字亦仍為美耐板、表面裝飾飾材及檯面材料之代名詞。

兩人於 1913 年成立公司生產所發明的美耐板，其後，美耐板迅速地受到市場接受與重視，並廣泛地應用在工業及軍事用途。到了 1932 年，大規模量產美耐板的工業技術，使生產的美耐板廣泛地運用在家具、隔間、廚具、火車、汽車車廂、船舶、電梯、櫥櫃等方面。

・ 美耐板製程與特性

美耐板的製造過程，是由高級進口裝飾紙、進口牛皮紙經過含浸、烘乾、高溫高壓等加工步驟製作而成。首先，將高級進口裝飾紙、進口牛皮紙分別含浸在三聚氰胺樹脂及酚醛樹脂反應槽中，含浸時間後分別將之烘乾，並裁切成需要的尺寸，再將這些含浸過的裝飾紙與多張牛皮紙（視美耐板厚度調整所需之牛皮紙張數）排疊在一起，放置壓力機下，在華氏 300 度（約攝氏 150 度）的高溫下，釋以每平方英寸 1430 磅的壓力，持續均衡施壓一個小時，再經修邊、砂磨、品質檢驗等步驟製作而成。因為經過高溫、高壓的方式製造，美耐板具有耐高溫、高壓、耐刮、防焰、易清理等特性，是一種普及且耐用度高的表面裝飾飾材。

美耐板依特性做區分主要分為兩大類：即平板（High Pressure Laminate）及 彎 板（Post Forming Laminate），主要差別在於內含配方之不同，彎板的部分在加熱後可採彎曲加工成型，為一般家具市場、廚櫃或廚具加工廠之運用材料之一。彎曲之程度依一般工業導角而言，最小約可達 3R~4R。

美耐板主要之運用尺寸，依業界於施工或是加工製程中之尺寸利用率，常見的有 4x8 呎、6x8 呎、6x12 呎（英呎）等尺寸，常見厚度多介於 0.7mm-1.0mm。

・ 美耐板的設計及多元選擇

在 1977 年，由當時著名的設計師，如 John Saladina、 William Turnbull, Jr. 和 Charles Morris 等人所組成的設計諮詢委員會，針對美耐板的設計方向興起了一波新的方向。當時，美國著名的雜誌《House Beautiful》曾經這樣評論這個設計諮詢委員會 "如果沒有這些設計師的支持與合作，（美耐板）未來的產品將只是為了生產而生產、為了方便而生產，終將變成一個無所謂什麼激情和靈感的環境"。

這股設計風潮也促使市場上後續加入的廠商群起跟進，使得美耐板花色發展極為多元，主要可區分為以下大類：素色、木紋、彩繪、石紋及金屬質感美耐板。

另外，目前在市面上有所謂的金屬美耐板，不同於一般的美耐板以色紙作為表面原料，而是以鋼、鋁、黃銅等金屬原料做為表面之材質，以穿孔、浮雕、鑲刻等繁複製程，讓金屬表面可隨著各種不同光線、及表面紋路呈現出不同的華麗感或是古典風格，近年來亦在室內空間中頻繁出現。此一風格之形成主要為自 1980 年代後，世界各精品

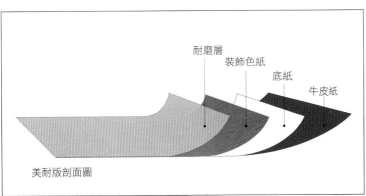

美耐版剖面圖

耐磨層
裝飾色紙
底紙
牛皮紙

不約而同提出「低調奢華」、「平價奢華」及「混搭」等設計主張，其引發了新一波時尚論述，並助長高價精品與低調品牌混搭的時尚風潮。這股風潮使得金屬成為室內設計裝潢材質中的時尚選擇，協助設計師輕鬆創造奢華或科技感。

・ 美耐板的應用

由於美耐板具有防焰、防潮、耐刮、易清理、持久耐用等特性，美耐板的應用範圍廣泛，常見於交通設施、醫療、教育、商業及居家空間。用於公共交通運輸空間包含：飛機、船舶、火車及汽車車廂。商業空間應用包含：百貨商場、零售業者、飯店、餐廳的電梯、壁面裝飾及浴廁隔間。醫療及教育空間的應用包含：實驗室檯面、醫療設備及家具、OA 辦公傢俱、浴廁隔間及檯面的使用。美耐板防焰的特性也成為維護公共安全的重要裝飾材。

在居家環境，舉凡桌面、櫥櫃、壁面、檯面、系統傢俱等，都可以使用美耐板。一般來說平板的部分以一般牆面或是壁面裝飾為主，彎板之應用主要包含一般廚房檯面、儲櫃、房間櫥櫃及自動辦公家具市場之門板、桌板等半成品。

・ 美耐板施工工法介紹

美耐板板材厚度僅介於 0.7mm-1.0mm，因此需要黏貼在基材上才能使用。美耐板施工簡單，先準備比基材大些的美耐板，以白膠或強力膠均勻塗佈在基材及美耐板背面，等待 5 至 10 分鐘後，再將美耐板與基材黏合，以滾輪或壓力機等工具壓勻即可。務必避免殘餘的空氣在裡面，以確保黏合平順，接著再將超過基材部分的美耐板以工具修邊整齊即可。注意修邊要乾淨整齊、沒有缺口，才能呈現完整的施工效果及避免手腳刮傷問題，

最後再以抹布將溢出的膠清潔乾淨即可。

美耐板為室內表面飾材的一種，使用於大面積之壁面效果尤其顯著且具經濟效益，由於一般牆面合貼施工時美耐板沒辦法轉 90 度角，轉角處之黑邊可利用同色木皮或同色收邊條予以收邊，即可兼顧質感與實用。另外，近年來市場上亦有推出美耐板搭配同色收邊條的成型材產品，可供設計者依所需規格訂製。・ 抗倍特板抗倍特板 (Compact，學名：熱固性樹脂板) 其厚度介於 1.6mm 到 25mm 之間，製作時以裝飾色紙含浸美耐皿樹脂，加上多層黑色或褐色牛皮紙含浸樹脂，層疊後，再用鋼板在高溫 (150℃) 高壓 (1430 psi) 的環境壓製而成，是一種透心結構的高壓裝飾板，表面色的紙層有多種花色可選擇，還可提供"單面或雙面"的裝飾需求。

美耐板與抗倍特板二者均是經過高壓的表面裝飾板材，但抗倍特板的厚度可達 1.6～25 釐米 (一般常見規格者主要為 13mm 及 19mm) 比傳統美耐板的厚度約 0.8～1.0 釐米更厚，因此不僅是裝飾材料，更可以作為建築內部的結構材，大幅運用在廚房檯面、洗手檯面、公共工程的廁所隔間及牆面或是戶外家具及戶外裝飾牆面，常見尺寸的為 6x6 呎、6x8 呎及 6x12 呎。

・ 抗倍特板產品特性

抗倍特板具有堅固、耐衝擊、防水、耐潮濕、耐高溫、易清理、抗腐蝕的特性。抗倍特板是一體成形的透心結構，其牢實堅固的特性，可作為室內水平面 (工作檯面) 與直立表面 (隔間板材) 的應用，更可為結構材，且可直接用標準碳鋼合金

刀具進行鑽孔、敲擊、砂磨、導型、切割等工作。亦可用 CNC 機具按實際需求切割成任何所需形狀，並導角、鑽孔，實為兼具實用與裝飾的板材。

除了一般平面抗倍特板，市面上另有所謂的彎曲抗倍特材質包含 L 型、U 型、M 型、V 型，藉由彎曲造型提供抗倍特材質更多的運用方式，主要運用於隔間轉角或是浴室造型隔間，增添空間安全性與配置之多元性

· 抗倍特產品應用

抗倍特板可省卻一般基材必須貼皮、黏合或上色的工時。抗倍特板因板材較厚等特性，可應用於輕隔間，直接當結構材使用。

抗倍特板的應用範圍極為廣泛，如居家空間之廚具檯面、盥洗檯面、餐桌、書桌、門扇等；公共及商業空間之結構牆、浴廁隔間、洗手檯、接待櫃檯、置物櫃、天花板、辦公桌與辦公隔間等。

· 美耐板及抗倍特板之綠色認證

近年來因相關環保意識高漲及法規之健全，不論是國內或是國外之相關機構對於室內建材之認證亦提供了相關規範，以美耐板和抗倍特板而言，目前國內市場之部分從業廠商除了取得 ISO 相關評鑑，亦多申請國內綠建材、國際 Greenguard、FSC 等綠色認證，此一材料認證除了強化其產品本身價值外，亦能協助設計者有效取得相關之綠建築認證。 GREENGUARD 認證而言，採用 GREENGUARD 認證產品不僅意味著取得良好的室內空氣品質 IAQ(Indoor Air Quality) 並協助在 LEED 綠建築評分系統中積極取得分數，目前 GREENGUARD 認證產品之低 VOC 排放已能在 LEED 的以下的評鑑構面中取得分數：

1. 材料及資源 (MR Credit)
2. 室內環境品質 (EQ Credit)
3. 設計創新 (Innovation in Design Credit)

· 美耐板與抗倍特板的清潔與保養

美耐板及抗倍特板等產品非常耐用，使用與保養須知如下：

1. 為避免表面刮傷及撞擊，勿以刀子、鐵槌或拍

肉槌直接切、割或敲打，使用砧板或其他表面防護板可以避免刮痕。此外，陶瓷器及研磨性材料也會刮傷面板表面，使用時須放置於護墊或三腳架上。

2. 美耐板及抗倍特板能耐高達華氏 275 度的高溫，但是長時間放置高於華式 140 度以上的物體，也會造成損傷。因此，在高溫炊具、燙髮鉗、高熱滾筒等高溫物體下方需放置隔熱器材。金屬美耐板不可暴露於華氏 140 度以上的高溫。

3. 美耐板及抗倍特板容易清潔與保養，清潔時將溫和、沒有研磨效果的清潔劑沾在微濕的布上，輕輕擦拭即可。避免使用有研磨性的清潔劑、去鏽粉、鋼刷、砂紙，以免損害表面。有紋路的凹

陷部分、或有角度的部分，則使用溫和的清潔劑及軟毛尼龍刷來清理。

4. 一般市面上的亮光蠟，可以用於一般美耐板，但是不可以使用在金屬美耐板上；但避免使用具有研磨效果的蠟，以免傷及表面。

5. 酸性清潔劑對美耐板及金麗美耐板將會造成無法修復的傷害，應避免使用。

6. 處理新裝配完成美耐板上殘餘的黏膠，可以使用不具有研磨效果的棉布及黏膠溶劑清潔，例如：富美家非燃性接觸黏膠溶劑。

· 超耐磨地板

超耐磨地板顧名思義為一種表面具高度耐磨耐撞特性的木地板，與實木地板和複合式海島型地板，成為國內一般居家及商用空間所使用的三大類木製地板，其之主要結構可分為以下五層（由上至下），此外，超耐磨地板施作時，多會搭配地板專用底布，可有效消弱噪音量，並隔絕地潮。

1. 耐磨層：使用高溫高壓的處理技術，將耐磨層與高密度密底板緊密融合在一起，具有複合材料的堅韌度，其透明感讓花紋紋路完美呈現。

2. 花色層：多元風格花色，供設計者及消費者使用。

3. 高密度心材：高密度心材厚度一般為 8mm-12mm，在製造過程中經過浸製及加壓處裡，具有防潮與抗撞擊性能。

4. 卡扣設計：早期之超耐磨木地板需要使用膠水作為黏著劑，近年來因市面之多數品牌精密加工的卡榫設計，無須打釘或上膠即可讓板片平整、緊密的連接，並使用封蠟技術有效隔絕濕氣。

5. 背面層：特殊背面層有別於一般紙製背面層，可以將水氣隔絕增進結構之持久穩定性。

· 超耐磨地板施工工法

超耐磨地板採用漂浮式施工法，由於密底板基材會有伸縮膨脹之特性，建議由專業廠商施工，依現場狀況預留伸縮縫（1公分左右）。

關於超耐磨地板的收邊方式，以目前之超耐磨地板而言，多搭配同色木質或鋁質收邊條收邊，此外亦可使用 Silicon(矽利康) 收邊，兩種收邊方式皆有其優點。以 Silicon 收邊雖然較為便利，但是以同色收邊條收邊具有整體感的視覺效果。

· 超耐磨地板安裝注意事項

1. 超耐磨木地板可以直接鋪設於任何平整的地材（例如實木地板、水泥地面、地毯、磁磚等等），若不平整（1公尺中超過 3 公釐的高低差）則必須砂磨或加高至平整為止。日後若拆掉超耐磨木地板，原地材仍可維持完整，不會遭到破壞。

2. 若原地材為新完工的水泥地，則必須完工超過 60 天，並放置橡皮墊於水泥地上 24 小時，檢查是否有污點、水滴，以確定水份是否充份釋出。

3. 安裝時間依照您欲安裝的地板面積大小而定。一般而言，20-40 坪大小的地板面積約需 1-2 天施工時間。

4. 鋪設超耐磨木地板建議傢俱淨空，方便施作。若無多餘空間可置放傢俱，則儘量把傢俱挪至尚未施工處。施工完後再將家具以及地板上的灰塵以擰乾的溼抹布擦拭即可。

5. 於安裝超耐磨木地板時，須留意地板鋪設時是否有留邊、是否有先鋪上底布，更需特別留意超耐磨木地板不可打釘。

· 超耐磨地板之綠色認證

近年來因相關環保意識高漲及法規之健全，不論是國內或是國外之相關機構對於室內建材使用之比率亦提供了相關規範，國內超耐磨地板之從業廠商亦多積極取得國內綠建材認證。

・ **超耐磨地板清潔與保養**

超耐磨地板容易清潔、保養迅速，日常使用維護方法如下：

1. 可使用吸塵器或擰乾的溼抹布擦拭超耐磨地板，再使用乾抹布擦乾水分；可使用一般家用清潔劑及抹布清除的污點；超耐磨地板上絕對不可以打蠟，以避免地板蠟或亮光劑殘留於地板表面紋路中。避免使用腐蝕性清潔劑或鋼刷清理。

2. 如遇油漬、油漆、油墨、焦油等特殊狀況，可使用去漬油擦拭；若沾黏到蠟或口香糖，可以以冰塊冷凍污漬後，稍加刮起，再用擰乾的溼抹布沾上適量的地板清潔劑擦拭。

3. 清潔保養時不可使用砂紙、打磨器、金屬工具，或是工業清潔劑或具腐蝕性的清潔用品，如：強力去污粉，來清理超耐磨地板。

4. 避免尖銳桌角的直接接觸以避免對地板造成刮痕。

・ **人造石**

人造石分為壓克力樹脂與聚脂樹脂兩大類產品，其原料主要由天然礦石粉、聚脂樹脂或是壓克力材質與色母顏料混合而成，是沒有毛細孔的實體裝飾面材，為普遍見於市面上之廚房、衛浴之檯面實心飾材。

・ **人造石特性**

人造石具有以下特性：

1. 無放射線：（天然石有）對身體無害、安全、環保。

2. 抗污性：質地堅硬，不會被污漬滲入、吸水率低。

3. 抗菌：無孔隙、細菌、霉菌較無法滲入。

4. 易清潔：家庭中所使用中性清潔劑均可用。

5. 耐衝擊：製程中強化質地，抗裂能力強。

6. 可修復性：具有可修復性，輕微刮痕可以用細水砂紙去除較嚴重損傷，以機器打磨機光即可。

7. 可塑性：可依照設計師及消費者需求、塑造成特殊造型。

・ **人造石加工注意事項**

1. 人造石開孔不可開直角，尤其是爐孔以免造成龜裂。

2. 檯面底下不需墊板，如因美觀因素需要墊板，必須採用中空處理（留縫），以免因散熱不良及人造石與木板膨脹係數不同而造成龜裂。

・ **人造石保養與維護**

1. 高溫：避免將任何高溫的物件（如煮沸的鍋子）直接擺放在人造石檯面上，應該使用防熱墊或三角鐵架隔離來保護檯面。

2. 切割：如果直接在人造石表面進行切割，人造石的表面可能會留有刀切的痕跡，應該使用砧板來保護人造石的表面。

3. 保持清潔及清除簡單污漬：使用濕布和任何家居清潔劑或全能清潔劑以保持外觀。

4. 清除一般污漬、沉澱水漬、煙頭烙印和輕微切痕：使用研磨墊予以清潔令表面回復光澤：聯繫人造石認可的專業加工廠或經銷商以磨光的方式恢復原來的光澤。

5. 人造石本身具有抵抗一般家用化學用品、溶劑及其他物質侵蝕的特性。但一些比較強烈的化學用品仍可能對它造成一定的損壞，因此一旦沾上人造石檯面上，應立刻擦拭乾淨，並以清水沖洗，切忌使用鋼刷刷洗，且應避免過重的物品撞擊或尖銳的器具刮傷表面。

牆面藝術的發展與趨勢

文/李沅澄

現任
長堤空間視覺有限公司 董事長

學歷
台北市立古亭國小

經歷
上海、北京、廣州、深圳、成都、香港長堤裝飾材料有限公司 負責人
北京清華大學客座講師

認識壁紙

1. 壁紙的起源

古今中外，任何一項改變人類生活的發明，並不會憑空而來，而必須是等到社會的生產力發展到一定程度水平時，它才會出現。如同壁紙的由來及其後來演變與應用，都是因應人類的生活文明而產生，在講到壁紙的起源之前，讓我們先回溯到紙與印刷術這兩項發明的由來。

根據文獻記載中國古人以麻、樹皮、藤、等天然植物作為造紙原料，在西漢時期就有"絮紙"的產生，人們利用煮漂蠶絲的過程中，將蠶絲置放於竹席上打絮，打出上層者為綿，剩下在竹席上的殘絮經由晾乾後取下，成為一層薄薄的絮片，即為絮紙。

由於，在當時的製造技術過程較為原始、品質粗糙，多為雜用不便於書寫，且不符合大量生產及經濟成本效益，直到東漢和帝元興元年（公元105年）經由蔡倫改良了造紙技術，利用樹皮、破布、麻頭和魚網等廉價之物造紙，降低了造紙的成本，也便於書寫，而後紙的生產才更為普及使用及被大量推廣製造。

而在西方古文明歷史中，約公元前四紀時，古埃及人利用尼羅河畔生長的紙莎草植物的莖，經由加工成片狀物，製作而成紙莎草紙，用來寫字記載及繪畫，為西方歷史中較早出現使用紙的國家。

造紙的工法，從古演變至今，經過後人不斷研發技術，以人工操作機器來製造紙張，如今造紙的工法程序可分為製漿、調製、抄造、加工等主要步驟。一般將木材轉變成紙漿的方法有機械製漿法、化學製漿法和半化學製漿法等三種。紙的種類也隨著時代及人類文明的進步，發展出各式各樣因應不同用途紙的種類，如家庭用紙、工業用紙等等。

自從有了紙這項發明的產生之後，人們多利用紙來記載抄寫讀物，但歷經長時間的抄寫複製，漸漸地開始追求在複製技術上有新的突破，無論是中西方的國家，皆有印章、石碑、印花版的複製技術，最早出現手工雕刻技術約公元前二十六世紀新石器時代晚期，當時的人們將圖案及文字刻劃在石板、洞壁或是陶器上。但，在當時沒有人發覺到這樣原始、簡易的圖案竟會後來手工雕板印刷的演變由來。

何謂雕板印刷？所謂的雕板印刷是利用反刻字體再將字體印製在紙張上，在中國魏晉朝時，便以有反刻字體印製在紙張上的技術出現，除了文字以外，亦有圖案伴隨，中國雕版印刷中的插圖直接代表了版畫刻印藝術。最早常用於宗教畫，其次是實用畫、而後發展成藝術畫。

印刷術約是在十字軍東征時才傳入西方世界，在十四、十五世紀文藝復興時期，當時歐洲已開始運用中國的造紙法，隨著印刷術的傳入加上不斷地改良印刷方法之下。使得西方印刷術開始快速發展起來，造紙技術及印刷術兩者發明結合不久以後，壁紙這樣牆壁裝飾的形式則成為壁畫在文藝復興時期繁榮後的產物。

Allbrecht Durer 阿爾布雷希特‧杜勒，是十六世紀初期北歐德國藝術家，精熟金屬蝕刻畫與木刻版畫之技法，以及文藝復興時期的藝術風格與人文主義。他在版畫的創作有極大的影響力，其版畫風格注重真實性、客觀化的描繪。在當時他為了用一種重覆性的圖案來裝飾牆面，特地製作了兩幅壯麗的木版畫，版畫上出現的鳥類、樹葉與人物造型相互交錯，每一個畫面都能與旁邊畫面互成鏡像，並且很好的縫合在一起，整體的圖案看起來不斷的延續，這便是壁紙的前身。

在十七世紀時期，中國也有製作一些手工繪製的圖畫壁紙或是雕刻製品，但產量較小，多為出口之用，最早的設計多為花鳥樹木等圖繪，色調上

以淡雅素淨色彩，如淡藍、灰、米色等，透過這樣的西傳引入影響。因此，我們發現在西方當代藝術中，會有一些東方元素的東西在裡頭。

到了十八世紀中葉，Jean-Michel Papillon，法國版畫雕刻師，發展出一系列連續雕刻圖案，且應用於牆面裝飾。他以手工雕刻連續圖案於雕刻版上，在將雕刻版上色後，再將紙置放於版上印壓完成印刷。牆飾工藝技術也因為這位雕刻師，由原先粗糙不純熟的技法，轉為更精細、質感更佳的牆面裝飾。

而讓壁紙這項工藝更加擴展的，則要歸功於威廉‧莫里斯這位英國設計師，他不但是壁紙花樣和布料花紋的設計者，更是英國藝術與手工藝運動的領導人之一。經他大批量生產印刷壁紙，才有了現代意義上的壁紙。

根據國外文獻記載，到了十九世紀初，壁紙的材質不再被侷限於純紙，而是有不同素材強調表面的質感，如以膠水將絨毛黏於紙面，再以機器在絨毛上進行修剪成為圖案，最後再進行上色或染色。由於材質及技術的進步，此時壁紙的價格也較過去高出許多。在 1950 年代，PVC 被成功的試驗在布料的塗層上，壁紙製造廠商立刻使用此技術，將此材料用於壁紙的生產上，即為現在的膠面壁布。現今的印刷技術已是非常先進及成熟，在滾輪上刻上圖紋，在壓花輪上刻上壓紋，先後的印刷及上色，可做到雙重壓紋或雙重上色，甚至利用現今最多的十二色套版印刷，使色彩更加鮮艷及藝術性。

到了 1980 年代左右，許多貿易商將國外壁紙引進台灣，造成進口壁紙的流行及廣泛被人們接受。現今台灣生產的壁紙，由於受到國外壁紙生產技術影響，花色與品質也有逐年提昇趨勢。

進口壁紙印刷方式包含：平面印刷、凹版印刷、凸版印刷、絲網印刷、數位印刷等等，不同的印刷方式，會讓壁紙色彩及壓紋呈現出不同的面貌

1 紙質壁紙

2

3 膠面壁紙

4

及表現方式。以絲網印刷為例，以絲網做為印刷底板，以壓力迫使特別的印料經過通的網孔，閉塞的網孔不能經過印料，因而印刷材料上便會出現與網板相符的設計或圖案，此種印刷術能增添圖騰美感及紋理的特殊性，在壁紙印刷技術上極常運用。

2. 壁紙的種類

關於壁紙的種類就材質上大致上可為下列幾種：

(1) 紙質（PAPER）為特殊耐熱的紙上直接印花壓紋的壁紙。（圖 1、2）

(2) 膠面（VINYL）表面為 PVC 材質的壁紙。又可分為：

(a) 紙底膠面（PAPER BACK）。

(b) 布底膠面（FABRIC BACK）分為十字網紋（Osnaburg back）和無紡壁布（Non-woven back）。（圖 3, 4）

(3) 壁布（TEXTILE）又稱紡織壁紙，表面為紡織材質，可印花及壓紋。

(a) 紗線材質：以不同樣式的紗線構成圖案及花色。

(b) 織布材質：分為平織布面、提花布面和無紡布面。

(c) 植絨材質：將短纖維植入底紙，產生絨布質感效果。（圖 5、6）

(4) 金屬材質類（METALLIC）用銅鋁薄片等金屬材質製成。（圖 7）

(5) 天然材質類（NATURAL MATERIAL）以天然材質如草、木、藤、竹葉、絲紡織而成。（圖 8、 9、10）

(6) 特殊效果材質

(a) 螢光（夜光）壁紙：在印墨中加有螢光劑或是具有吸光印墨，使其在夜晚會產生發光效果。

(b) 防菌壁紙：經過防菌處理，可防黴菌滋長。

(c) 吸音壁紙：使用吸音材質，能防止回音。

(d) 防靜電壁紙。

3. 壁紙施工注意事項

一般壁紙在施工前必須注意的有下列要點：

(a) 牆面判斷：因牆面的不同，其牆面的吸水性及透氣性也有所不同，吸水性強表示附著力大，接縫處剝離機率較小。牆面大致分為：水泥牆、木板、矽酸鈣板、石膏板等。

(b) 整平批土：整平批土的用意在於為使牆面呈現較好的平整度。

(c) 施工現場及壁面須維持整潔乾淨：壁紙在施工時會使用膠水或漿糊固定，當壁紙或壁布表面沾粘到膠水時，如經來回擦拭後，若壁面不乾淨，則在接縫的邊處，易容易會有髒污的情況產生。

其實因不同材質的壁紙或壁布，在施工上所要注意的項目也會些許不同，因此也會有不同的施工方式。下列我們統整舉例一些不同底質所需注意的施工注意事項：

一般紙質：紙質的壁紙要求拼縫施工，如需要疊切處理時，請注意保護牆底，因紙質壁紙收縮力比較大，牆面一旦有了刀印就會被壁紙收縮拉開，造成接縫處剝離的現象，由於紙質壁紙收縮力大的關係，一定要在接縫處刷上白膠，避免使用刮板過度整平壁紙，只需用刮板或滾輪輕壓或輕刮即可。

無紡布底：無紡布施工多以拼縫為主，除非在特殊或不用對花的情況下可用疊切施工，同樣需保護牆面，因無紡布屬特殊材質，所以施工上膠時，建議將膠水塗抹、塗刷在牆面，壁紙避免使用過多的膠水，而導致在接縫處有溢膠現象產生，否則易造成接縫明顯或變色的情況產生。

十字網紋底：施工寬幅壁布時以疊切為主，壁布在不需對花的情況下，建議可以先試貼兩幅、如發現接縫很明顯時，施作上可以使用正反貼法，即一正一反的方式施作。

4. 使用壁紙的優點

相信對大多數人來説，對於壁紙的印象還停留在那種 70-80 年代老老舊舊、泛黃掉色、易剝落的刻版印象，其實，壁紙在經過不斷技術上的改良之後，無論是材質、花色圖騰選擇上更具多樣化，使用壁紙不同於塗料的優點，它更新容易、隨時可以更換花色、為居家生活環境營造出不同氛圍、美觀又實用。此外，壁紙在施作使用上不像塗料施作容易產生氣味、更易於保養清潔，適合各個空間裝飾牆面應用上一項好的選擇。

5. 空間的應用

壁紙的使用，是不侷限於任何空間或場所，無論是會所、學校、餐廳、旅館、酒店、住家等，任何一個空間皆可使用壁紙。但因應不同場所，可選擇適合該空間的產品，讓壁紙發揮更好的使用效益。例如：公共空間（辦公場所、醫院、旅館、酒店、百貨公司等）建議可使用功能性較好及實用性較強的產品，由於公共空間因人流量較多，膠面材質便是一項很好的選擇，它本身具抗刮、抗菌、耐擦洗等功能，非常適合公共空間使用。針對居家環境而言，則可依個人喜好、個性挑選產品使用，壁紙不再是單純點綴牆面裝飾而己，它更可以打造屬於個人化風格居家空間。

牆面藝術的萬種風情

東、西方皆有各自悠久的歷史，文化上亦有非常大之不同。現今的壁紙風格種類繁多，圖騰取材自東、西方之藝術風格元素，結合現代新穎的印刷技術與工藝技巧，使壁紙成為各個空間的一種牆面藝術，帶給我們對空間的無限想像及運用。

1. 東方藝術風格對壁紙圖騰的影響

在 1960、1970 年代的台灣，由於經濟開始蓬勃發展，室內開始講究裝潢，牆面裝飾也在當時更

5

6

7

9

8

10

131

被受到重視。早期曾以沾著油漆的滾筒刷於牆上，使牆上出現圖案。後來，壁紙仿造油漆滾筒花紋之圖騰表現，將花紋圖案印在紙上然後貼於牆面，成為早期台灣的壁紙樣式。然其缺點為容易受潮、易自牆面翻掀脫落，因此日後演進為生產泡棉材質壁紙，其表面具有較立體的圖騰，更加美觀之外，其材質也更為耐用。

事實上，壁紙在中國的源流，可追溯至公元前200年，當時中國人就將米紙黏在牆上用以保護牆面；自漢朝之後的歷代，都各自有代表之壁畫的出現，直到公元105年，由於蔡倫發明了造紙術，更是牆面裝飾圖騰與紙結合的開始。東方風格的代表圖騰，如梅蘭竹菊、松柏、中式宮庭、龍鳳仙鶴…等皆為中國風壁紙圖騰的創作題材，能使空間呈現出東方古典的氣息。

2. 東方圖騰之呈現（圖11）

3. 歐洲藝術風格對壁紙圖騰的影響

公元五世紀至十五世紀，即為歐洲所謂之中世紀時代，當時的藝術作品多為宗教信仰和神學的表達形式。中世紀的藝術因為歷史分成了不同的階段。拜占庭藝術，雖為宗教藝術，因其大量地融合了東、西方元素，從而創造出一種具有特色的藝術風格。當時教堂內部運用大量的彩色裝飾以及色彩斑斕的鑲嵌畫，產生令人難忘的奇妙幻象。於中世紀中期盛行的羅馬式藝術，其穩重雄渾的風格，展現於當時的建築、大型雕刻、繪畫及裝飾藝術。十二世紀時羅馬式建築已遍布全歐洲，於不同地區有著不同的風格，如比薩斜塔即為當時的鉅作。接著始於十二世紀中期、盛行於十三世紀、延續至十五世紀之歐洲主要的藝術風格－哥德式藝術。此風格不再只是宗教的象徵，它表現出一種人的意念、市民文化。在建築上，以輕盈靈巧、高聳挺拔為特徵，以尖拱代替半圓拱，風格統一協調，成為中世紀封建城市文化突出的

標誌；在繪畫上，則包含了玻璃鑲嵌畫、插畫、壁畫、鑲板畫等。

十五世紀為歐洲藝術史上重要的時期，即為文藝復興時代，亦對世界繪畫的發展產生了強大而深遠的影響。"復興"，實際上是指恢復和繼承古希臘、羅馬的優秀藝術傳統，在繼承的基礎自己創造了新時代的藝術典範。從資產階級反封建的人文主義之崇高精神，走入享樂主義的境地。由於當時海上貿易的興起，促進了工商業的發展，在藝術形式上的堂皇張揚，華麗流暢，卻掩蓋不住進步思想的蛻變。從當代藝術大師們的藝術成就來看，既不是單純的復古主義者，也不像古希臘由於對自然力的崇拜，而在神話幻想中構築自己的理想天國，而是相信科學，相信人的智慧和潛能，以高度自信的精神，以征服世界的魄力，繼承發展了古希臘、羅馬藝術的精華。其在精神境界上、藝術表現上，人物性格的刻畫都大大地超越了前人，達到了一個全新的藝術境界。

自時六世紀末始，進入了新的歷史時期。在宗教改革、君主集權以及新興的資本主義等多種社會歷史因素的共同作用下，文藝思潮也呈現出豐富而複雜的特徵。17世紀的代表為巴洛克藝術。它強調激昂亢奮的情感色彩，渲染緊張、奇特、富於激情的情節場面，在藝術處理上強調誇張不平衡及充溢動感的構圖比例，形成一種神秘的藝術氣氛，又有充滿昂揚、激奮的人文氣質之藝術特徵，此風格承襲自文藝復興末期的矯飾主義，著重在強烈感情的表現，而不像文藝復興時期那樣的嚴肅、含蓄。其風格趨向，多少也反映了當時歐洲的動盪局勢、不安而豐裕的現實景象。此外，因為宗教改革所引起的新、舊教權力之爭，導致後來的宗教戰爭。這些日趨複雜的局勢，對當時的藝術發展有相當大的影響。巴洛克藝術便是在這樣的時代背景下，產生於羅馬，也就是舊教的中心，隨後即傳遍了歐洲及美洲部分地區（圖12）。

18世紀的法國興起洛可可藝術，法國宮庭藝術特徵成為了又一個藝術時代的標誌，藝術的理想從雄偉轉向了愉悅，講求雅緻和細膩入微的感官享受。它最先出現於裝飾藝術和室內設計中，巴洛克設計逐漸被有著更多曲線和自然形象的較輕元素取代，並反映出當時社會享樂、奢華以及愛慾交織的風氣。除此之外，洛可可亦受到當時外來文化的啟發，被添加了不少富有異國風情的特色，及大量不同特徵融合，包含東方風格和不對稱組合（圖13）。

十八世紀後期興起於羅馬的新古典主義，是一種新的復古運動，迅速在歐美地區擴展，影響了裝飾藝術、建築、繪畫、文學、戲劇和音樂等眾多領域。新古典主義一方面起於對巴洛克及洛可可的反動，另一方面則是希望以重振古希臘、古羅馬的藝術為信念，亦即反對華麗的裝飾，以儉樸的風格為主，把古代藝術精神的懷戀和對人類生存理想的追求，完美地結合在一起，以一種崇高和典雅的藝術氣質與一種堅定的勇氣和信念，登上人類藝術歷史的舞台。

十九世紀的歐洲，是一個充滿動盪和變革的時代。法國的文藝思潮經歷了許多風格的更迭，這些文藝運動的形成和消失，一方面與當時現實生活的變化有密切關係。貴族藝術的消失，取而代之的是平民藝術，是為現實主義的崛起。追求現實生活的美，不再著眼於神話、文學故事，而是以平民的日常生活為表現的主要內容。

較接近現代的藝術運動、畫風如印象派、新印象派、舊印象派、抽象派、野獸派、達達主義、普普藝術等，是為現代藝術，各時期皆有不同的藝術風格及代表畫家。

歐洲藝術的風格更迭對於現代牆面藝術有著非常深遠的影響，源自於各時期的人文特色，皆成為牆面裝飾的創作靈感來源，舊式圖騰結合現代新

11. 東方圖騰壁紙

12.1 巴洛克風格圖騰

12.2

12.3

12.4

13. 洛可可風格圖騰

思維，創造出更多令人驚艷的視覺享受。

牆面藝術的演進與趨勢

自中世紀起，東西方經由絲路與香料之路進行商業貿易，然自從土耳其帝國在 1453 年占領君士坦丁堡後，東西方的交易大門被迫關閉，直到十六世紀，歐洲才重新開始與印度及中國的貿易。然於 1 十七世紀，歐洲的中心市場為巴黎，巴黎市中心販售各式各樣的東西方商品，如象牙、瓷器等工藝品。在這熱絡交易的時代，有兩項來自東方的商品，徹底改變了歐洲的裝飾風格，即印度棉及中國畫。印度在中國藝術影響下，印花布會印上一系列的圖案，以用保護牆面，或人們座位後方靠牆的保護。當印花布進口至歐洲，立刻掀起一陣流行。

另外，中國畫風的傳入，也使得當時壁紙圖騰有著非常多種中國式的圖樣，如花鳥、松竹、菊蘭、山水、中國宮庭生活等，至十八世紀時，中國畫風壁紙已進步到以木雕方式壓印在紙上、及手工上色。不同的上色技巧及雕刻工藝，是取決與此壁紙之優劣的要素。二十世紀中葉，英國在壁紙設計上，已加入他們自己的元素，如菱形紋，或

是以粉蠟色彩的小花圖騰，為壁紙設計注入一股新氣流。於第一次世界大戰之後，由於戰爭期間的艱辛，戰後的人民只是覺得生活即是全部，態度變得更心胸寬闊及自由。在圖騰上的改變，他們大膽的用色，運用虛線、多線條的曲折連線、幾何元素、多角型等表現出對比的設計。他們在法國當地生產布料及壁紙，結合當代的藝術及科技，並舉辦了許多展覽，展出的素材亦包含了一些昂貴的材料如稀有木材或鑲嵌珍珠母貝等。然而，壁紙與布料科技發展迅速，更多人投入生產製造，使得產品品質變得有些參差不齊。

第二次世界大戰之後，圖騰由花俏轉變為極簡，開始有簡約、素色、線條的圖樣出現。另外，因與科技結合，如前述的絲網印刷技術的發展，PVC 材質的被運用，及使用特殊印刷如加上金屬粉末效果，使得壁紙更具多樣化及設計出更多符合不同空間可選擇的圖樣（如房間、廚房、客廳等）。在二十世紀後期，壁紙圖騰會依每時期的流行文化，形成不同的流行風潮，如復古風的再流行，如自然簡約風的再重現等。

時至今日的壁紙文化，已不能以「壁紙」來稱之，而是一幅幅，一張張的牆面藝術品。目前有許多時裝界、布藝界的知名設計師跨足到壁紙的設計

14. 西方藝術風格圖騰

領域，將流行的圖騰、時尚的色彩帶入我們的居家環境。他們運用了大膽的色彩配置或光影的漸層效果，帶給設計上難以形容的視覺震撼。而科技的日新月異，不只在圖騰及表面材質上的創新，甚而將許多自然素材設計成另類的牆面裝飾，如表面以水晶、珠粒、琉璃裝飾出華麗的感覺，或以浮雕油墨方式呈現出更強的立體感及另人驚嘆的美麗，這些巧思不僅僅為我們的生活帶來許多創意，也讓我們的空間更具多元性及滿足大眾的視覺新感受。

壁紙演變至今，除了表面的圖騰是為最直接的感受外，再來就屬功能性最為重要。除了美觀，一般公共空間需要抗刮、耐磨、防焰性、無毒性，甚至醫療空間需要抗菌、防黴等功能，現在許多壁紙都已通過此些完整的測試，增加壁紙的耐用性，也帶給我們更安全的公共空間。

除此之外，隨著國際環保浪潮席捲全球，提倡節能減碳、資源回收再利用的觀念逐漸深植人心。為了保護整個生態環境，讓我們的地球可以永續發展。為了盡一份保護地球的力量，壁紙發展出環保材質，將消費後再生利用物質運用於生產過程中，亦是實現生態環境可持續發展的重要一步，也為壁紙加入了健康環保新元素。此不只是對家的夢想，且為人們創造優美家居之餘，更希望引領人們朝向更健康美好的樂活目標。

參考文獻資料：

1. 三采文化出版事業公司〈2009〉。巴洛克風紋樣 1010：華麗而精緻的歐洲經典藝術。台北：三采文化。

2. 何政廣、潘潘〈2008〉。威廉‧莫里斯：近代美術工藝運動推動者〈初版〉。臺北：藝術家出版社。

3. 佟春燕〈2007〉。典藏文明：古代造紙印刷術 — The traditional techniques of papermaking and printing〈第 1 版〉。北京：文物出版社。

4. 趙漢南〈1986〉。絲網印刷工業。台北：華聯出版社。

5. 劉慶仁〈1986〉。紙的發明、發展和外傳〈第一版〉。北京：中國青年出版社。

6. 薛強、姚重慶、劉欣、張寶林〈1996〉。世界美術全集〈共十冊〉。天津：天津人民美術出版社。

7. Teynac, F., Nolot, P., Vivien J-D. (1982), Wallpaper : a history. New York : Rizzoli International Publications.

15.1 琉璃裝飾壁紙

15.2 珍珠裝飾壁紙

15.3 珠粒裝飾壁紙

15.4 水晶裝飾壁紙

新室內裝修材料的開發

文/孫瑞澤

現任
華櫨精緻建材 總經理

學歷
東方技術學院

經歷
中華民國室內設計裝修商業同業公會
全國聯合會第五屆監事
東方技術學院第十五屆的傑出校友

前言

1950 年代，戰後人口自然增加率提升，在世界各地的住宅需求達到「量化」的生產，而產生建築工程的表現方式與過去的整體服務做成「分割」，在 1960 年代將過去的住宅建築設計工作分成「建築設計」與「室內設計」。後來商業空間的工程也偶而受到這種分工的影響，也將這樣的設計分工引入，尤其是對「閒置空間」的再利用，創造出許多新的文化與社會教育機能。

戰後早期的建築都延伸現代主義的風格，但住宅的內裝並不奢華，除固定居室隔間外，都以主人品味的家具陳設來佈置。歐洲戰後經濟蕭條，二手家具交易非常流行，且裝飾與家私布料多樣化，可滿足主人的品味與室內陳設。後現代主義興起，西方的經濟已經復甦，新中產階級開始對自己的家居生活提昇品味與視覺效果，當代藝術概念萌芽，所以室內設計的市場開始多元與多變。

除當代藝術、簡約風格之外，新古典風格、新藝術風格也受到設計家們的青睞，居家的裝飾材料也開始創新與復古並存。這種風氣也逐漸傳播到亞洲開發中或已開發國家，其中以日本、香港為最先進，台灣是在 1980 年代房地產業開始蓬勃，屋主們因經濟條件提升，開始重視居家生活的品質，裝飾材料市場的需求量大增，早期多為進口材料，後來逐漸有國產仿製，也逐漸有開發新產品，甚至外銷到先進國家市場。室內裝飾材料日新月異種類繁多，本文就以線板和天然貝殼板為例，略加介紹。

· 新裝飾材料的開發 ── 線板系列

1970 年代的國產裝飾線板，多以白木（雲杉或進口的 rabin）來刨製，但有些古蹟維護的建築，如總統府、台北賓館、台大醫院等的線板，因具歐式傳統樣式，多以傳統石膏（石膏摻水泥）翻製，但長度受到限制（約 1m 長），現場安裝施工困難，才逐漸研發新的材料來發展出新的「PU」線板裝飾材料。

在 1987 年以前，台灣裝修用線板材質均以實木為主，其中又以白木素材為大宗，粗估一年全台約有 10 億元新台幣的市場規模，尚在持續成長中。但因下列原因，導致困擾與問題叢生：

1. 台灣勞動工資不斷攀升，勞力密集的製造業開始往東南亞或其他低工資國家遷移轉進，相對在台灣生產即逐年提高成本進而反應在末端售價上。

2. 環保意識逐漸抬頭，雖以廉價樹種為主要素材，但畢竟仍需砍伐大量林木。

3. 因原木需仰賴自國外進口，在供應國家逐漸限制原木出口數量之趨勢下，素材取得難度與日俱增。

4. 各種風格的造型，木製原料無法表現，尤其是新古典的元素更難。

亦自上述主因衍生出左右實木線板興衰的關鍵問題點，也是出在使用者最在意、最關心的產品品質問題上：

■ 在成本壓力考量下，自國外進口原木素材在半成品處理工序上予以簡化，導致成品粗糙。

■ 台灣海島型潮濕氣候特性，讓原本在製作工序已簡化的品質愈加雪上加霜，接踵而至的蟲蛀及變形問題，更可能成為壓垮駱駝的最後一根稻草。

（一）開發目的 & 起源

雖然實木線板所面臨的問題棘手，但就台灣裝修習慣與風格而論，線板仍有一定市場，若無法克服上述問題，即需另尋替代材質，於是在關鍵的 1987 年，在華櫨（ㄎㄨㄟˋ）公司草創時期，即自歐美等國家觀摩與學習先進技術，率先以 PU 線板引進台灣裝修建材市場，此材質雖可克服實木線板的困擾問題，但卻缺乏推廣與適合台灣使

WC·B022/HG

WB·B102M/HG

WB·B102M/HG

WE·B01A,B,C/HG.

GF·B01

WE·B02A/HG

GC·B39/WW.

HF·108

用需求之多樣式選擇，於是他們除在穩定度、可塑性與易施工方向努力外，更投入大量人力物力與精神在研發設計上，由線板開始，逐步將產品範圍擴大開發至壁材、壁飾、燈座及立體化之羅馬柱及象鼻等系列產品，讓建築與裝修的運用上提供更多的方向與選擇與空間運用無限可能性，同時開啟 PU 建材普及化之歷史新頁。

（二）材質介紹

「PU」學名為聚氨酯（polyurethanes）主鏈含 ― NHCOO ― 重複結構單元的一類聚合物，英文縮寫為 PU。主要組成的材料為多亞甲基苯基異氰酸酯俗稱為「黑料」（棕黑色液體），和聚醚多元醇俗稱為「白料」（棕黃色液體）兩個部份，兩者按一定的比例混合攪拌後發生聚合反應，生成硬質的聚氨酯固體，此材質具有密度小、強度高、絕熱保溫性能好、耐酸鹼、耐老化、耐蟲蛀、輕量化、生產加工性能強等特點。

發泡在塑膠加工上可以說是一種技術，也是一種藝術，如何讓塑膠產品經由發泡，賦予更好的功能（如輕量化、緩衝、觸感好等），使其更有價值的感覺，賣相更好，甚至可以當一項藝術品來保存與使用。如何讓塑膠發泡的品質提升，發泡得好，又是一種技術，並非每個從業者都能輕易切入的。對於發泡產品之開發，首先需知道發泡材料的特性，才能夠審慎選擇發泡劑與發泡製程（如射出、押出或模壓發泡等）。

1937 年德國拜爾首先研發運用，60 年代起，由於聚氨酯泡沫塑料、熱塑性、彈性體和合成皮革等產品的問世，聚氨酯的研究和應用得到迅速發展，而在建築或裝修的運用上，皆是以硬質 PU 為主。

（三）造型美學

在產品的設計上，目前市場上概分為歐式與現代兩大類，使用最為廣泛還是在歐式造型運用上，

在設計研發之初，即開始在多元現象中尋求視覺藝術上的突破性，最終決定以貼近傳統與現代融合的新面貌來發展，由歷史人文、大自然兩大主題，與文化、風格、自然、物質四個現象來表現，確定了產品題材的新走向，誠所謂「納百川江河以匯注成大海」之勢來推動產品。由設計→生產→應用展現出新銳前瞻之藝術風華、並融合傳統鏤雕工藝工法與高科技工業製程和新材料科學，且基於對環保理念與永續生命的持續關懷，以精益求精之堅持來呈現包含細膩手感與創新視覺藝術的空間裝飾材料，用以接續設計生產者―消費使用者兩端共同繼續往前的發展。

（四）色彩計劃

一般 PU 類建材以白色（原色）、水洗白、古銅等三色為主，以彩繪、描金、貼箔等三項加工最為廣泛應用。

所有 PU 產品的表面塗裝上，於設計開發時即考慮到使用者會因設計風格的呈現、或現場環境的需求，須做多種的漆面表現、或特殊的色彩呈現、或深加工貼皮與金、銀箔的處理，於產品生產時即做好相關的處理，讓使用者可視施工的需求，而做任何的再加工處理（需找專業加工廠代工，且並不是所有品牌皆能做多種的深度加工）。

（五）流行趨勢

當現代設計運動持續擴張，社會變遷後的設計技術與營建資訊之流通，讓新的空間實踐行為，愈來愈趨近國際化之潮流，在引領時尚之際，更突顯了形式表徵下所涵容的地域性與知覺意識，由於存在無可抹滅的比較性文化差異或是歷史性時空距離，卻吊詭的成為賦予空間創新角色的關鍵元素，也讓產品樣式的開發更趨於完整，任何的一種設計風格的呈現與規劃，也皆能於 PU 產品找到相關的應用產品。

（六）施工安裝技法

產品本身都可裁切，木工用電鋸或一般手鋸都沒問題，線條產品銜接處皆要塗抹白膠，與壁面貼合處也要塗抹白膠，如要直接固定在水泥牆上，需以鋼釘固定，固定後再以補土填補釘孔，如產品與壁面有空隙時，則以速利康或 A.B 膠填補，速利康或 A.B 膠未乾以前，用濕布將溢出的地方擦拭乾淨，等白膠與速利康或 A.B 膠乾後，再以砂紙磨平交接處，並上漆完成

而在壁飾板類產品因大部份皆會是一單獨的樣式紋路，建議盡量不要去做裁切的動作，固定安裝方式以黏性較佳的黏著（如 A.B 膠）直接黏著貼合，不要以釘槍固定，否則可能會因要修補釘洞而破壞了整體的效果。（見圖施工注意事項流程）

（七）永續管理與維護

PU 材質產品本身即不怕蟲蛀、不溶於水，時間長了也沒有風化、脆化等問題，但材質本身如經 UV 光線長期照射，會有少許黃變的現象，所以如安裝於戶外的話，須考慮施工完成後表面再塗裝上漆的物性，是否可以抗 UV 光線的照射而不會黃變。

室內的部份則不定時的將表面灰塵清除即可，如有污垢須要使用到清潔劑，則請稀釋後（10：1）即可使用。

產品本身並不會因時間的長遠而自行老化或損傷，皆會因環境的關切造成表面漆面的老舊污穢而已，只要再重新上漆一遍即可一切如新，如有碰撞而導致損傷，則請油漆工人修補後上漆即可。

・ 自然材料的新表現 ― 天然貝殼板系列

各種建築材料除傳統的地自然材料如：木、石外，幾乎都是經過二次加工或合成製造的。過去的材料除結構體的需要外，裝飾性的外裝如石材、磁磚、噴塗材料等，內裝的材料更是不勝枚舉。而近半世紀以來，全球性的經濟發展，除少數第三

產品注意事項：

■ 線板背面(即貼牆面)應平直、不得有明顯的凸起，施工時線板與牆面才可完全貼合，減少補土修整。

■ 線板正面圖案是否清晰，會直接反應線板之立體度和整支線板的價值感。

■ 線板正面是否因發泡不良，而產生凸起或角度不明，直接影響接口無法平順接合。

■ 線板之分模線是否平直，外沿不得有毛刺、飛邊、缺角凹凸或成鋸齒、波浪狀等，皆會導致施工後線板與牆面之縫隙或缺口大小。

■ 整支線板是否由頭至尾厚度一致，如厚薄不均會影響線板接合密度。

■ 線板背面(貼牆面)是否有修邊，如有修邊施工時可用接著劑施工，既經濟又迅速。

■ 發泡不完全及密度不高時，會導致線板施工後之變形。

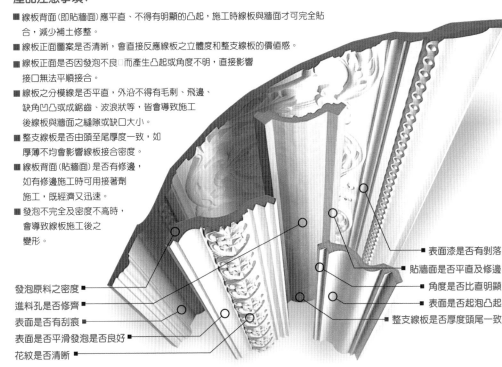

發泡原料之密度 ■
進料孔是否修齊 ■
表面是否有刮痕 ■
表面是否平滑發泡是否良好 ■
花紋是否清晰 ■

■ 表面漆是否有剝落
■ 貼牆面是否平直及修邊
■ 角度是否比直明顯
■ 表面是否起泡凸起
■ 整支線板是否厚度頭尾一致

產品施工步驟說明

1. 先與欲施工之線板標定尺寸。

2. 並於牆面作出尺寸位置標記。

3. 以手工具裁出所需之長度及角度。（裁長度時，盡可能比原先所需長度多一分）

4. 於線板與壁面或線板之間所接觸牆面塗上白膠。

5. 固定於原先所標示之牆面及天花板上。

6. 施工中，如插角有空隙時，在一邊還沒固定時，先以手鋸於線板交接處修整。

7. 如為水泥牆面時，需以鋼釘固定，再以補土填補釘孔。

8. 固定後，如線板與壁面有空隙時，則以"速力康"填補。

9. 線板固定於壁面後，擠出之白膠與"速力康"應於未乾時，擦拭乾淨。

10. 等白膠與"速力康"完全乾後，再以砂紙磨平交接處，並油漆完成。

世界的貧困地區外，都已進入開發中國家和已開發國家，中國在最近的國際金融活動中，也被要求以已開發國家的標準來交易了。

剛從開發中國家進入已開發國家的現象中，從改善人民住的問題，住宅的需求是最顯著的。在台灣國民平均所得 (GDP)1990 年超過 8000 美元之後，無論建築外觀和室內裝修的各種材料，都隨著所得的增加和文化水平的提升，與過去 20 年的表現有了很大的差異。尤其是環境保護的話題出現後，綠色建築、綠色建材、節能省電等觀念，都進入生活之中。為了人類環境的永續使用，華楓精緻建材公司，開始尋求符合環保、自然與生生不息的綠色裝飾材料研究開發，就是應用台灣四周環海的貝類材料概念。

（一）開發目的 & 源起
目前在世界上貝殼共分為陸貝（生活在陸地上）、淡水貝（生活在河川、湖泊或水田裡）、海貝（生活在海洋、海邊或內灣）等三種。貝殼因需承受水的壓力，因此外殼質地堅硬，主要成份為由貝類本身細胞分泌的碳酸鈣所形成，所以貝殼也會隨著肉體逐漸長大而變大。

貝殼以奇異的形狀，豔麗貝色彩和精美的花紋，集創者之妙於一，對天然、人間兩界均富比的實用價值，是大自然孕育的傑出藝術品，因此全世界有很多人瘋狂地喜愛貝殼、收集貝殼，所以衍生出許多的貝殼相關製品。

在西方國家愛的女神（維納斯），傳說是從貝殼所誕生的，代表著生命的象徵，而在東方，也因貝類活得最長的硨磲貝，高達百年的壽命，而被視為長壽與福氣的表徵，就連佛教也把硨磲列為七寶之一。在古代貝殼也供作錢幣使用，是古代商業行為的媒介，富貴的代表，可見得貝殼不管在西方或東方，無論是古代或現代，均是一種經濟、價值頗高的物品，也代表生命力的象徵。

因貝殼的質地堅硬，色彩形狀奇異豔麗，於古代就常被做為高價值之藝品供裝飾或觀賞用，直至現在更繁衍出多元化之產品。我們的貝殼，它具有防水、不蛀蟲、不腐爛、無毒性且兼具可回收等特性，對自然環境及人體健康均無負擔等之特質的環保建材。因此我們也把貝殼運用到建材的領域裡面，將來自於大自然界的貝殼，做分類、切割、砂磨、拼貼、拋光，以精工藝術做成各式獨特精緻的貝殼系列建材。

（二）產品材質介紹
目前較廣泛使用之貝殼種類有：淡水貝、黑蝶貝、黃金珠貝、企鵝貝。併貼方式有：馬賽克、工字、人字、回字、編織等；貝殼厚度為均為 1-2mm，珍貝板產品尺寸均為訂製，背面為網狀底材，結合粘膠做成固定平整板面。美麗貝則以扇貝製作的規格品為主，簡略報告如下：

1. 貼玻系列－玻璃為基材，中間為天然扇貝，上下則結合玻璃，尺寸規格為 10 x 10 公分。

2. 可彎系列－基材為無紡紗，表面材為天然扇貝，尺寸規格為 30 x 60 公分。

3. 薄透系列－基材為 PP 板，表面材為天然扇貝，尺寸規格為 30 x 30 公分。

4. 方塊系列－基材為 PVC 造型板，表面材為天然扇貝，尺寸規格為 30 x 30 公分。

5. 薄板系列－基材為 PVC 板，表面材為天然扇貝，尺寸為 60 x 244 公分。

6. 厚板系列－基材為 PVC 造型板，表面材為天然扇貝，尺寸為 122 x 244 公分。

7. 修邊條－基材為 PVC 造型板，表面材為天然扇貝，寬度為 6、8、10、12 公分，長度均為 244 公分。

8. 網狀馬賽克系列－基材為鋁塑板與尼龍線網結合再結合天然扇貝，尺寸為 30 x 30 公分。

9. 彩幻系列－基材為 PVC 板，表面為添加各色樹脂的扇貝，尺寸為 60 x 244 公分等。

貝殼具有傳統面材施作工法的一貫性，且具有可防水不怕潮濕環境之特性（貼玻系列），可在浴室及蒸氣室使用。複合材料不怕白蟻或蛀蟲的破壞，不會風化與碎化產生，所以不會有腐爛現象。無添加任何傷害人體的甲醛或防腐劑。廢料可回收，對環境與地球較沒有負擔。施作工法與木作大都相同，無需繁瑣困難的工法。

貝殼取自於大自然，雖經過加工但在顏色與厚度上仍會有些微差異，這是此類產品的物性，且雖取天然但資源仍因大環境變數，不可能永遠取之不竭用之不盡，我們仍需惜福愛物，把天然建材當做上天付予之藝術品來珍惜。

（三）造型美學
1. 美麗貝造型：可塑性配合空間性高，坊間產品略區分為：貼玻系列、可彎系列、薄透系列、方塊系列、薄板系列、厚板系列、修邊條、網狀系列、幻彩系列等。

2. 珍貝板造型：以平面及弧形構成為主，交錯後之可變性亦高。

3. 併貼方式有：馬賽克、工字、人字、回字、編織、網狀馬賽克等。

（四）色彩計畫
貝殼產品實屬天然藝術品，珍貝板類別產品並無再做任何人工上色的加工處理程序，全部都是天然的光澤，為了保有貝殼光彩細緻的折射亮度，珍貝板的表面也不上亮光漆，全都是用手工拋光達到細緻炫麗的表面，所以因為最真實的呈現，才能得到最珍貴的珍藏與保護。

至於美麗貝產品的部分，因扇貝本身物性的關係屬密度不高的貝殼，它的貝殼結構就像千層酥一樣，時常會因為外在與人為破壞的因素導致表面剝落，所以我們選擇上漆保護，美麗貝共有白色

與金色兩種，白色為氧化劑洗白的顏色，金色則是靠溫度控制完成的，以 250 度的高溫持續 2.5~3 小時烘烤變色為金色，而非經用色料進行染色，後續又開發樹脂染色的彩幻系列，將扇貝的紋理及年輪美感層次再提升到極致將其產品更添加豐富性。

（五）流行趨勢

貝殼在還沒有人類時就已經存在這個世界上，屬軟體動物，從一開始人類將貝殼當食物，到貨幣的流通，到收藏品、裝飾品、手工藝品等等，其實貝殼已經與我們的生活息息相關。現在我們更運用創意與技術將貝殼更貼近我們的生活空間，融入我們室內裝修的一環，貝殼是沒有設計風格限制的藝術品，不論手錶、衣服、鞋子、家具、項鍊、相框、你想得到的幾乎都有人做過，所以它並不屬於流行趨勢的主流商品，但卻是主流商品最佳的輔助品，因為它無論結合在哪裡，都可以顯出它存在的必要性與提升商品的價值，當然更不會髓著時間與環境而有所改變，這是我們可以肯定的。

近期在台灣家裝市場的設計與運用上，貝殼類的裝飾材料已獲得設計師與消費者的高度認同，屬精緻且中高價位的產品，除華楓建材通路旗下之"東風西式美"品牌在業界享有極高的評價以外，尚有多家廠商跟進開發，以提供市場各個不同的消費族群所使用，所以貝殼類產品就像它存在的價值意義一樣，歷久彌新，永垂不朽，它雖不一定會成為室內裝潢流行的主力產品，但卻可能成為空間表現上之視覺焦點。

（六）施工安裝技法

1. 珍貝板施工方法：

珍貝板通常是依設計師和客戶現場需安裝的尺寸而進行定製，到貨貼合粘著劑可用強力膠、AB膠、防水萬用膠（俗稱鐵糊），裁切工具需使用砂輪機或細齒木工電動機具，表面不得使用任何釘槍做固定（因貝殼質地堅硬，會導致貝殼碎裂）。

2. 美麗貝施工安裝技法：

施工前處理：牆體或工作物處理，可先釘上一層木板為底板材。

黏著劑的使用：使用油性黏膠，白膠、A.B 膠、強力膠，依基底材來選擇膠劑。

產品裁切：可彎曲薄板用鋒利的刀片切割，其他的板材可用鋸台換銳利一點的細齒 [90 齒] 鋸片裁切，切割後的邊緣用亮光漆進行封漆處理。

貼玻系列：可用磁磚專業切割機具裁切，中間的貝殼再用美工刀割開即可。

3. 注意事項：

（1）用於濕度較大的地方，例如：浴室、廚房。建議黏貼在不與水直接接觸或浸泡處如地面、浴缸等，並於施工完後，加塗上一層防水透明漆，以完全隔離水分從飾板邊緣滲入。如因個人意願須加厚表面漆，請取一塊飾板試驗並檢測，所要添加的漆與本身的漆是否起化學反應產生氣泡或變色等。

（2）若切割後，發現貝殼與底材有分層現象的，可用白膠或快乾將分層結合，如有刮手現象，可以用 360 砂紙輕輕磨平刮手部位，平滑後再封漆處理。板材切割後，建議將透明漆塗刷於切割邊並完全封閉，以防止水分的滲入。

（3）如因運送及施工期間產生面材的漆有脫漆、裂

痕、起毛邊、貝殼裸露、脫落碎片現象，可用透明漆以毛刷重新在表面上刷過一次，可使表面呈現出完整現象，建議先試用小面積已確認選擇適當的透明漆。

(4) 面材貝殼盡量不要用釘槍釘，因表面是天然貝殼易受損，且無法完整修補。

(5) 因其材質為天然貝殼材料，所以其顏色可能因接受陽光照射或因時間的推移而形成少許褪色色、變色等自然現象。

(6) 美麗貝表面透明漆可依客戶需求調整亮度，由50度75度100度越來越亮，由客戶自行選擇喜愛的亮度。

(七) 永續管理與維護

貝殼產品清潔保養：表面灰塵可用乾或微溼之細布擦拭或雞毛撢做清潔，不建議使用酸性或鹼性之清潔劑，會傷害貝殼表面的光澤。

- 結語

室內裝修材料的開發，是隨著社會文化與經濟的成長而發展出來的。裝飾不僅是視覺的美感追求，也是一種社會文化的代表，這些裝飾藝術是附著予以「設計」解決「使用者」的問題，也就是解決使用者生活方式和生活機能的問題，才有「生活美學」藉著裝飾材料表達視覺藝術的表現，創造出「氣氛」、「氣質」和「品味」，以提升生活品質的永續使用。

配合綠色環保與節能減碳的意識，我們將繼續開發更新的精緻裝飾材料，提供設計師與使用者其能創造出更豐富的生活美學基因，創造出整體社會的生活美感。

照片由審風店式素

運用視覺藝術表現生活美學

文/柯惠揚

現任
攝影人數位影像製作股份有限公司 總經理

學歷
美國東西大學 企管系碩士(EMBA)

經歷
台北故宮大廳採光罩玻璃數位
台北捷運站、南港捷運站 牆面數位輸出

前言

在台灣生活已達開發國家水準，大家對食衣住行育樂美健都很重視。對於生活美學需求我們可以從過去幾年來的美學展：梵谷展、安迪沃荷展、蔡國強爆破展、莫內展以及最近畢卡索展，群眾熱情參與，每年台灣辦一次藝術博覽會的盛況，在亞洲應該是第一，可見在台灣生活美學需求已形成。

目前室內裝修市場中充滿著性質相近與款式相似的裝潢建材類的產品，但追求獨特性及專屬性的業主與設計師心中會有疑惑，難道這樣多的產品中就是沒有屬於自己或個案獨特風格可以選用？因此室內裝修市場的產品中尚有個性化、客製化的需求未被滿足，應該還有很大成長空間。

由於近年來隨著房地產的發展，豪宅的發展除了所在區域的高度增值性外，逐漸朝向人文化、品味化、藝術化。因此所謂的豪宅，要能擁有優美自然景觀環境、深厚的人文素養、精緻的生活享受，才能算是豪宅典範。就國際趨勢，豪宅不是比價格而是比價值，其價值的意義就是本身具備的藝術性。當豪宅與藝術相互連結時，因其獨特的藝術文化內涵或建築設計的稀有性，本身就會成為一個吸引人的話題，相對也增加其收藏價值，使價值感高過價格。就此，得到一個啟發「藝術豪宅」概念的出現，其價值意義的內涵就在，藝術與建材元素結合，透過藝術建材化，再現視覺藝術的能量，能為空間帶來深度人文藝術涵養，讓人感動、願意接觸。

藝術是體驗經濟的一環，就當代的全球盛行的文創產業，藝術被活用於普世的生活中比收藏在博物館中重要的觀念轉換。所以興起藝術、企業合作的商業模式，改變純藝術銷售方式，也導引一些頂級客層的青睞與追求獨特不同。藝術用於室內裝潢中結合了建材元素，讓設計師也能給業主提供好的鑑賞能力服務，共同創造出文創價值。而藝術的進駐，無形中也提升了居住者的美學涵養，對規劃者以及居住者都是雙贏的。

近年來台灣有很多公共工程相繼完工，因此增加不少公共藝術呈現。數位影像噴印在建材上的技術，經推廣成功地在公共工程及公共藝術工程廣泛應用。由於建材相適性，讓筆者產生一個念頭，如何將此技術讓每個家庭裝潢都用的到？如何使每個室內設計規劃案都會用到？使居家環境更富藝術氣氛、滿足生活品味的提升。

・ 專業技術

數位影像及噴墨印刷專業技術的發展：

當影像被數位化（數碼化）之後，影像形成就不需要底片；影像要被印製出來就不需要製版；運用數位噴墨技術直接印刷。針對客戶少量多樣的需求，即是客製化需求的服務。例如：印一本書、印一張電影海報、洗一張婚紗照片、等等，都不須底片，也不用製版。這十幾年來拜高科技之賜，數位噴墨技術更是日新月異。例如：

1. 影像解析（印刷品質）已經達 1000dpi 以上、噴印速度已接近網版印刷的印量，噴印已取代部份網印市場。

2. 輸出材質除了廣告卷材外，現在可以印製平板建材。如：數位影像瓷磚、玻璃、木板、木皮、美耐板、PC 板、壓克力板、烤漆鋁板、不鏽鋼板等各式板材無所不印（無所不噴）。

3. 最新的技術「數位噴印無機油墨並作高溫燒解」。如：噴印後瓷磚還可以燒到 1200 度以上、噴印後玻璃可以燒到 650 度（同時強化）、噴印後琺瑯板也可以燒到 600-650 度。產品的耐用性都經過國際認證單位 (SGS) 的測試，並建立核定標準，達建材等級對品質的要求。

數位影像噴印技術可靈活運用任何空間及任何材質之上：

建築師及設計師可以依據建築設計及空間設計的理念，設計自己心目中的 image 或藝術，運用數位影像噴印技術可以在建築體的天花板、外牆、地面等，成為建築物的一部分；或在室內大廳、玄關、餐廳、廚房、房間、浴室、書房等的牆面、天花板、地板、門，成為室內裝飾的一部份。數位影像噴印技術運用不受空間環境限制，選擇材質不受限制，IMAGE 可以天馬行空或畫龍點睛（不受尺寸大小、數量限制）。將藝術或設計的IMAGE 在不同材質上及不同空間呈現，也是一種創意。設計師運用數位影像噴印技術將所有建材當作創作的畫布，盡情揮灑，創作出業主專屬及適合的藝術空間情境。

· 製作流程：以 PMI 為例

當設計師規劃空間情境時，想使用數位影像噴印技術，可要求 PMI 業務提供圖案設計或挑圖選擇，以及各種材質工法建議，包括打樣、預算評估。PMI 提供顧問服務可以讓設計師在規劃階段對數位影像噴印技術適用性做客觀評估。

1. 工作物的現場勘查：

圖案及空間配置研究、模擬、尺寸確認、材質選擇、施工計劃。

2.PMI 的標準製作過程：

(1) 圖案精緻化（噴印前）：協助設計師選圖或圖案設計、改圖、改色、3D 效果、特別色打底、上光、造型等印前打樣，並且讓設計師或業主確樣。

(2) 圖案建材化（製作）：材質加工、表面處理、耐候處理、耐用處理。

(3) 品質保證（品管）：現場環境拍照模擬提案、製前實體打樣、設計師確樣、現場尺寸再次丈量、製中品管、SGS 物性認證。

(4) 現場施工：按編號排列安裝，工法與一般建材沒有差別。

案例

蟹逅餐廳：膠合玻璃數位影像噴墨彩繪

空間情境：蟹餐專賣店

材質：5+5 膠合玻璃屏風

圖案：齊白石「蝦與蟹」

過程：選圖、圖像授權使用，圖像編排、改色、打樣、確樣。

工法：PMI 數位影像膠合玻璃

原圖

影像處理後

照片：PMI 提供

145

・環境表現：

數位影像噴印技術常運用在：(1) 公共工程 & 公共藝術、(2) 建築設計、(3) 室內設計。以下為作品案例（照片：PMI 提供）：

1. 公共工程 & 公共藝術

(1) 台北捷運南港站：琺瑯板數位影像窯燒彩繪（圖案：藝術家 的創作；圖 1, 2）

(2) 宜蘭冬山火車站：氟碳烤漆鋁板數位影像噴墨彩繪（圖案：藝術家 的創作；圖 3, 4）

2. 建築設計

(1) 高雄捷運世運站：膠合玻璃數位影像噴墨彩繪（圖案：藝術家 的創作；圖 5）

(2) 台北捷運西湖站：氟碳烤漆鋁板數位影像噴墨彩繪（圖案：藝術家 的創作；圖 6）

(3) 東佳建設建案：膠合玻璃數位影像噴墨彩繪（圖案：影像處理仿青玉石；圖 7, 8）

1

2

3

5

7

4

6

8

3. 室內設計

(1) 宜舍廚具公司 Shoproom：鋼琴烤漆數位影像噴墨彩繪

(2) 台北故宮：特殊壁紙數位影像噴墨彩繪

(3) SOGO 百貨公司電梯間：強化玻璃數位影像噴墨彩繪

(4) 迎賓大廳藝術牆面：美耐板鋼琴烤漆處理

(5) 居家書房 - 書櫃玻璃拉門：內打光強化玻璃數位影像噴墨彩繪

(6) 居家木屏風：木板數位影像噴墨彩繪

1

2

3

5

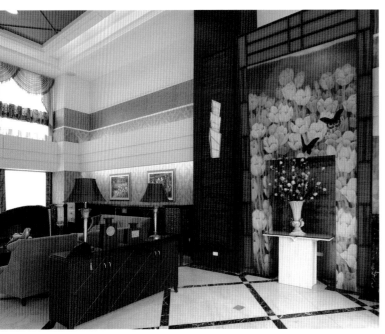

4

6

(7) 居家佛堂：強化膠合玻璃數位影像噴墨彩繪

(8) 居家乾溼分離浴室櫥櫃：木門片數位影像噴墨彩繪

(9) 居家公共空間的廊道：透光強化膠合玻璃數位影像噴墨彩繪

(10) 居家飯廳主牆面：藝術立體板岩組合數位影像噴墨彩繪

7

8

9

10

成果的永續管理和說明

1. 數位影像技術：SGS 測試報告

數位釉料地磚影像性能報告（表一）

數位影像玻璃物性報告 （表二）

CNS10757 塗料一般檢驗法

ASTM G154 Standard Practice for Operating Fluorescent Light Apparatus for UV Exposure ofNonmetallic Materials

膠合數位影像玻璃測試報告 （表三）

耐候性試驗：依據規範 ASTM G154

試 驗 條 件：耐候試驗機測試 (QUV) 8000hrs

・照射循環 [紫外線 (UVA340 0.77 w/m2) 照射 8hr, 照射溫度 60℃；冷凝 4 hr,

・冷凝溫度 50℃；噴水 6min, 溫度 50℃]

使用色差計量測經耐候試驗機完成 8000hrs 照射後之色差值 △ E < 5

2. 數位影像噴印技術使用須知及保固書

數位影像噴印技術在保固期間內, 保證其影像品質符合以下標準：

（一）影像無嚴重褪色或影像脫落。

（二）符合 SGS 測試報告規範。

使用單位應依使用保養手冊清潔保養, 除人為因素、外物刺破及天然災害外, 使用單位安裝數位影像噴印技術之產品於自然使用狀態下若有未符合前條品質, 本公司將重製或賠償等值產品, 倘若原安裝之產品已停產或無法生產, 本公司可選擇等值的材料代替。

保養方式：數位影像噴印禁止使用含金鋼砂菜瓜布及金屬刷等清潔工具清洗塗裝表面, 平時清潔磁磚建議使用家用無磨耗性清潔劑, 例如中性或弱酸弱鹼清潔劑及軟性抹布清潔 .（數位釉料影像不在此限）。

編號	試驗項目	試驗條件	性能規範	依據規範
1.	耐污染性	碘 / 酒精 (13g/L) 溶液	5 級	CNS3299
2.	耐酸性	10%HCL 20℃ X 12hrs	合格	CNS3299
3.	耐鹼性	10%KOH 20℃ X 12hrs	合格	CNS3299
4.	蒸壓試驗	以蒸氣壓 10kgf/cm^2 蒸煮 1 小時，取出無裂紋。		CNS3299
5.	磨耗試驗	使用落砂式磨耗試驗，所減少的重量。（砂：粒度 20 號之碳化矽人造磨料）		CNS3299
6.	磚面耐刮硬度	拿硬度 5 的磷灰石來畫，兩者都有刮痕。	莫式硬度 5	CNS3299
7.	磨耗試驗	使用可變角度止滑試驗計測試需 0.5 以上	乾燥 0.85 有水 0.8	ASTM F1679

表一 數位釉料地磚影像性能報告

編號	試驗項目		性能規範	依據規範
1.	密著性	棋盤目測試 100/100		
2.	硬度	三菱硬度鉛筆 2H 以上	2H	CNS10757
3.		40 度 C X 24hrs	合格	CNS10757
4.	耐酸性	10% HC1 20 度 C x 24hrs	合格	CNS3299
5.	耐鹼性	10% KOH 20 度 C x 24hrs	合格	CNS3299
	耐候性	耐候試驗機測試 (QUV) 8000 hrs	四色平均	ASTM G154

表二 數位影像玻璃物性報告

編號	試驗項目	試驗條件	性能規範	依據規範
1.	耐沸水性	沸水 X 2 hours	合格	CNS1184
1.	耐衝擊性	1040g X 120cm	合格	CNS1184

表三 膠合數位影像玻璃測試報告

蟹逅餐廳

室內裝修與綠建材之應用

文/林進豐

現任
翔鈺企業股份有限公司 總經理

學歷
開南商工 土木科

經歷
亞都麗緻大飯店 工務經理
協新營造 工務副總

前言

為降低建築產業（裝潢材料）對環境造成之影響及衝擊，留給社會大眾更好更舒服及健康的居住、生活、工作環境，有賴於相關產業之從業人士，積極推行綠建築之觀念融入建築（室內）設計、規劃、施工、使用、維護到回收、再生。以節能、健康、低碳取向之理念推向全國各個角落，整合多種綠建材，推動、創新來服務大眾（一般裝修、辦公室、展場…公共工程等），有賴建築師、設計師、使用者共同建構智慧綠建築之基礎概念。

亞洲地區人口稠密，工作空間較為擁擠，造成工作環境中噪音汙染增加、二氧化碳增加、電力損耗、飲用水浪費、廢棄物增加等，「綠建材」的使用更應該積極推行。

綠建材產業中，包含天花板、吸音材、生態綠建材、地板、玻璃、隔音牆…等，目前國內現領有綠建材標章之商品約有三千多種，且陸續增加中。實際運用於建築及室內裝修之材料，為降低對環境造成之影響與汙染，同時要留給社會大眾更好更舒適更健康的居住、生活、工作環境。除了社會大眾認同之外，還要仰賴相關產業從業人員積極推行（將綠建築/綠建材的觀念融入建築設計/室內設計）於設計、規劃同時一併列為其元素考量之重點與方向。

目前專業建材商品訊息流通雖不算快，但有相對多數使用者對自身環境與生態也非常關心，所以在選用材料同時也會有更好的選擇與堅持，這無形中對地球環境產生貢獻，在完工後的使用都會反應在周遭，甚至使用中、後的維護…到未來的回收、再生循環使用。整體的專業商品從開發設計、功能提升、規格標準化，都是以節能、健康、低碳做為商品主軸，之後才能由各種功能、外觀組合後創造符合各種不同場合、建築、空間、環境使用的「綠建材」商品。

構造綠色環保建築 GREEN DESING 2007 年 5 月，美國綠色建築委員會通知「阿姆斯壯世界工業有限公司」，公司總部 701 大樓榮獲其頒發白金獎（現有建築評級體系最高獎，該大樓是全美國第 6 棟獲此殊榮的建築物），阿姆斯壯天花板系統，即是重要的環保建材之一。本文就以阿姆斯壯天花板系統、隔間材料為例，針對其各種功能與特性做說明：

・天花板

（一）綠色環保，透過天花板可以降低光源使用密度和功率可以減少能源和維修成本。高反光天花可以降低 25% 的間接照明電力，減少室內光源的數量和燈的瓦數，還有通風空調系統的能源損耗，使用反光 90% 以上礦纖岩棉產品可以少用 12% 的玻璃採光。

（二）高吸音、高隔音，為滿足聲學的要求，通常我們被要求在特定的環境下達到一定的混響時間和隔音要求。但是這些開放式已經不能完全滿足我們的需要，在一個開方式的辦公環境中或在噪音不斷增加的教室中，通常我們日常生活中的任何活動都會破壞最初的設定的聲學平衡。例如：會議、小組研討、電話鈴聲、影印機、手機、馬路上傳來的噪音、醫院人潮、大百貨商店的通風系統噪音等，在不同的生活和工作地點，我們越來越需要舒適與健康的聲學環境。

（三）降噪係數 Noise Reduction Coefficient(NRC) 用於衡量任何一個封閉空間，某個材料對聲音吸收能力的全面評價指標，在該空間內、聲音在物體的表面之間被多角度反射，所以降噪係數 NRC 對任何空間都很重要。例如：開放或是封閉式辦公室、會議室、門廳、教室、體育館、餐廳、醫院、零售百貨等有客戶服務的環境…. 都相當重要。

（四）隔音等級 Ceiling Attenuation Class(CAC) 指在兩個相鄰的空間，聲波穿透天花板上方空間進入相鄰的空間，衡量此過程天花板系統作為隔音體對聲波穿透阻隔的能力。如果天花板系統的隔音

等級 CAC<25，表示該材料的隔音性能不好，反之如果隔音 CAC>35，表示該材料的隔音性能很好。所以隔音等級 CAC 對相鄰的任何空間都很重要。

（五）清晰度等級 Articulation Class(AC) 在衡量開放環境中談話私密性的指標，此環境中在兩個被高隔間或是屏風隔開的相鄰區域，聲音經過上方天花板反射到隔壁相鄰的環境處。如果天花板系統清晰度等級 AC<150，表示私密性能不夠好，相反如果 AC>180，表示私密性很好。清晰度 AC 在開放或辦公環境內兩個相臨空間，交談的聲音可以聽到，會干擾相對空間人的注意力進而影響工作效率。

（六）混響時間、是指室內空間的一個能夠被預測和測量的聲學指標，聲音衰減 60 分貝所需的時間。例如：拍手後的聲音消失所需的時間（秒數）。談話與音樂的聲音品質，對各個空間來説較短的混響時間（<1 秒）能夠保有最佳的聲音識別性。

（七）防潮，天花板下陷是使用上最大問題，其原因在於建築物接觸過多的濕氣，

如實驗室、廚房、更衣室、浴室、室內游泳池…等。另外，於週期性、季節性設備使用地方，如學校或是度假勝地（空調系統會關閉一段時間），都容易有此現象。施工中吸音天花板的安裝時間、應該在空調系統安裝完畢後。選擇 RH100/RH99/RH95/RH90/RH70 使用可以降低成本，降低因天花板下陷所引起的更換率、在空調關閉的環境下仍保持平衡、不下陷，提高室內空氣質量。現代環境中，天花板下陷不僅破壞空間美觀，而且會使天花板容易碎裂、受汙、降低反光度。所以選擇適當的防下陷天花板，在各案件設計同時也是值得考量的因素之一。

（八）高反光度，辦公室的照明通常分為三種方式：直接光源、間接光源、混合光源。其中以間接光源系統照明能提供更柔和的光源，在工作環境中提供舒適的氛圍而且達到有效節能。

（九）直接光源照明系統之優勢在於初期成本（照明系統材料購買以及安裝成本），依現在的工作空間、辦公室、教學場合、會議集會等等，都必須支付較高的照明運轉成本。直接光源也會影響視覺尤其眩、刺目、光影對比、干擾影響用眼舒適度及效率。

間接照明雖然初期購買安裝成本比較高，但是可以提高舒適度提升效率節省能源，和諧的照明更加明亮，可降低運轉成本（依同等程度可利用光源所需之光源裝置減少很多），減少眩光、降低視覺疲勞。

（十）在工作區域中加強間接照明，特別是缺少自然光源的地方變的更為重要。目前 75% 以上的燈光設計師確認透過加強間接光源來改善整體照明。高反光度不但可以加強室內燈光的反射，也可以將更多室外的自然光線反射到室內。在同等級的建築物內相比，高反光度天花板能節約 23% 的照明能源、節約 7% 的制冷系統能源、提高員工雇主滿意度與工作效率、更有效的控制能源預算。以上均符合 LEED 評分標準。

（十一）在醫院與實驗室或是食品加工環境中，空氣品質跟健康和安全有相對的重要性。隨著現代科技的發展，國際對醫院潔淨環境和衛生消毒環境做了一定的規範，這裡我們節錄一小段內容做為參考。

GB 50333-2002 醫療潔淨手術部建築技術規範

1. 潔淨手術部門內與室內空氣直接接觸的外露材料不得使用木材和石膏，因為 外露的木質與石膏材容易吸溼變形、龜裂、長菌、儲菌。

2. 潔淨手術部門內嚴禁使用可持續揮發的有機化學物質和塗料，持續揮發有機化學物質對患者和醫護人員都極不利。

 21 世紀，地球暖化，二氧化碳排放增加，環境破壞，造成人類重大危機！人類為追求生活舒適，耗費大量的能源在冷暖空調及各種生活必須設備上。綠能源、綠建材、綠電池、綠電腦、綠汽車…等，各種綠色環保產品因應而生且不斷推陳出新。以建材業發展趨勢分析，甲醛、石棉、保麗龍…等有毒害產品終將被淘汰，而『節能建材』、『環

保建材』、『高性能建材』將成為市場主流，除了省錢、省能源外，也留給下一代更美好的地球、健康的環境。

　建築物『節能功效』之表現，受到外牆、屋頂的圍護結構，門窗材質之熱傳導，與門窗空氣滲透縫隙之多寡而有不同影響。如下圖標示：

影響建築物節能因素有幾點；

1. 形體因素：建築物形體越大，與戶外接觸面積越大，其耗能、號熱量越大。

2. 熱傳導率；外牆、屋頂、門窗材質之熱傳導率越高，其耗能、耗熱量越大。

3. 窗牆比例：窗戶越大，建物可能比較明亮，但是對節能不利。

4. 門窗縫隙：提高門窗之氣密性，減少門窗開啟之次數，有利節能效果提升。

5. 空氣流動：建築物入口設計與樓梯間通道的開啟與否，均影響節能功效。

6. 節能建材：是否採用節能建材，阻隔冷、熱物質之傳導，影響建築物能源之使用與耗損。

· 隔間

目前建築與室內裝修常用隔間有 1. 木作 2. 輕鋼架隔間 3. 紅磚牆 4. 白磚牆（加砌磚牆）5. 陶粒板牆 6. 保麗龍灌漿牆 7. 預鑄輕質磚牆 8. 無機物珍珠岩灌漿牆體。後者提供建築市場新選擇（實心牆體隔音 47db（A）的效果、耐震達七級、環保無毒、無甲醛、無石棉、防火隔熱、室內保溫節能、輕量化，使用珍珠岩矽砂為基材降低建築結構負載壓力）。材料也可以回收再利用、為地球暖化、節能、減碳、創造健康的生活環境。

以下為珍珠岩矽砂的基本性能説明：

在目前市場以及每年國際上諸多建材展、產品發表、建築論壇中，不斷有新商品問市，例如：噪音阻絕系統的隔音複合劑（內牆隔音實際測試 58db(A)）都在創造優質建材，讓生活環境更健康，更有活力。

DESIGN+
DECORATION
設計 + 裝修

出版者	新形象出版事業有限公司
負責人	陳偉賢
地址	新北市中和區中和路 322 號 8 樓之 1
電話	(02) 2920-7133
傳真	(02) 2927-8446

版權者	中華民國建築物室內裝修專業技術人員協會 (CNAID)
電話	(02) 2700-3175
網址	www.cnaid.org.tw
電子信箱	cnaid@ms77.hinet.net

理事長	姚德雄 / 王明川
編輯主委	陳淑美
編輯顧問	鄭興國、朱建榮、李政宗、王悟生
編輯委員	呂哲宏、邱振榮、陳子淳、陳德貴、陳鼎周、楊松裕、趙淑燕
美術指導	呂哲宏
美術編輯	林家卉

發行人	陳偉賢
製版所	鴻順印刷文化事業 (股) 公司
印刷所	利林印刷股份有限公司

總代理	北星文化事業有限公司
地址 / 門市	新北市永和區中正路 462 號 B1
電話	(02) 2922-9000
傳真	(02) 2922-9041
網址	www.nsbooks.com.tw
郵撥帳號	50042987 北星文化事業有限公司帳戶
本版發行	2013 年 1 月 第一版第一刷
定價	NT$ 600 元整

設計 + 裝修 / 中華民國建築物室內裝修專業技術人員
協會 (CNAID) 編輯 . -- 第一版 . -- 新北市：新形象，2012.11
　面；　公分
ISBN 978-986-6796-11-1(平裝)

1.室內設計 2.空間設計

967　　　　　　　　　　　101020476